說故事的古典音樂導聆

古典樂派

It's Time
for
Classical Music

*An
Inmo*

安仁模——著

林芳如——譯

原點

前言

古典是永恆的，
傳奇音樂家的光明與黑暗

　　2019年秋天，在韓國剛出版《說故事的古典音樂導聆【浪漫樂派】》（繁體中文版於2024年5月上市）就碰上極大的苦難。撼動我們所有人整個人生的，正是名為「新冠肺炎」的傳染病。一直以來，人類夢想著不需要事事與他人見面，只要有手機，全世界就能互相連結，萬事皆有可能辦到，但是新冠肺炎導致人與人無法自由自在地見面，也讓我們產生深深的失落感。在新冠肺炎猖獗的這三年裡，我執筆書寫《說故事的古典音樂導聆【古典樂派】》，領悟到一個真理：人類彼此相連的時候才能感覺到自己活著。

　　在本書中，我想連結過去、現在和未來，分享人類與音樂互相交織的故事。

　　拉丁語「classis」意指古羅馬的最高市民階層，也就是英文的「階級」（class），後來演變成上流階級之文化與作品的「傑作」（classic）的意思。所以長久以來擁有最高價值的古典作品被稱為「經典」，而古典音樂被稱為「古典樂」。此外，十八世紀下半葉，持續約五十年的音樂流派被我們稱為「古典樂派」。

　　在這次的【古典樂派】篇中，我將講述經典中的經典、古典

樂中的古典樂。先從現代人所喜愛的音樂根源開始，沿著那個起源回溯看看吧。雖然西方音樂起源於古希臘、羅馬時代，但是現在於音樂廳演奏的古典樂卻是根植於巴洛克時期。

「音樂之父是巴哈，音樂之母是韓德爾。」

真的是這樣嗎？巴哈和韓德爾都戴著假髮。簡單來說，區分戴假髮的巴洛克、古典樂派時期音樂家，以及之後不戴假髮的音樂家，是了解古典樂的第一步。宮廷與教會是十七、十八世紀人們的生活重心，音樂家被宮廷或教會僱用，才有機會將一生貢獻給音樂，所以他們履行職責的時候，不得不遵從規定和禮節，按照雇主的要求創作並獻上音樂。雖然可以根據音樂家的職場工作日誌，跟著他們當時的一生足跡走，但那畢竟是官方紀錄，幕後的故事有賴於「口耳相傳的傳聞」，可信度當然也就跟著下降。然而，假設的事情被當作真相廣為流傳，或是跟真相不同的假象被視為事實，是令人很悲傷的事。為了和巴洛克、古典樂派時期的音樂家產生連結，我深入觀察了他們的肖像畫，探究他們眼底的真實。

然而，光是擁有音樂才華就可以在教會和宮廷這些穩定的職場就業嗎？以前的人沒辦法接觸到專輯或一一出席演奏會，所以有經驗又有知名度的音樂家、貴族的推薦或師徒關係等等，都是獲得優先考量的重點。因此，人脈廣、善於交際的音樂家大致上求職都很順利，往往會升遷位居要職。那是就算彼此是競爭關係也得合作的共生時代，因此懂得建立人脈非常重要。

偉大的藝術家成就其生活的時代。巴洛克時期的音樂家通常從屬於王室或教會，所以很難出現有趣的劃時代作品。而且作曲家沒有著作權，也很難發行作品。或許是因為這樣，才會產生巴洛克時期音樂冗長枯燥的偏見吧。

事實上，那些音樂才是充滿了興致和幽默。礙於節制的規律和束縛，作曲家只能在音樂中歡欣鼓舞地展開被迫藏起來的興致，有時候當然是表現得很隱密。你是否曾在看畫面殘忍的電影時，感受過巴洛克音樂的魅力？《親切的金子》、《寄生上流》和《火線追緝令》等電影，出現殘忍場面時，總是會傳來美麗優雅的巴洛克音樂，形成兩極化的鮮明對比，帶來衝擊美。殘忍電影意外地是宣揚巴洛克音樂魅力的好工具。

不過，在嚴謹的巴洛克時期終於落幕之後，輕快的藝術流派開始萌芽。在古典樂派時期，莫札特和薩里耶利等音樂家努力洞察大眾的喜好。此時的音樂轉變成易於理解和享受的消費型藝術，不再是為了上流階層存在的崇高藝術。聽眾的喜好必然會改變。任何音樂種類或風格都不會在一夕之間出現。在古典樂派時期大放異彩的奏鳴曲，也是從上個時代開始慢慢改變型態後確定下來的。像這樣觀察隨著消費階層的喜好慢慢改變的古典樂進程，也十分有趣。

【古典樂派】之旅從義大利威尼斯出發，行經德國、英國、匈牙利和布拉格，在維也納稍作停留之後，經過巴黎和尼斯又回到義大利結束旅程。尤其音樂之都維也納是本書的重心。維也納

街頭出現義大利、斯拉夫民謠和鄂圖曼帝國傳來的土耳其風音樂，還有淡淡的咖啡香撲鼻而來。有志於音樂的人，步伐應該都會邁向維也納吧。

本書從在維也納結束一生的韋瓦第開始。以《四季》作曲家聞名的他不僅有著奇妙的人生，留下的歌劇更是美得令人難以置信。請各位務必也要同步搭配聆聽韋瓦第的音樂。而且我也想透過這本書具體告訴各位如何區分巴哈和韓德爾的音樂。如果知道巴哈和韓德爾是多麼不一樣的存在，兩人創作的音樂有多大的區別，各位肯定會嚇一跳的。

此外，埃斯特哈齊家族的宮廷樂長海頓，雖然被宮廷束縛住，迎合公爵的喜好，但是一擁有自由，他便付出與眾不同的努力要找回自己的權利。他的事業與行銷手腕完整地延續到了「既是徒弟又不像徒弟」的貝多芬身上。當時埃斯特哈齊家族的管家想像得到自己的兒子李斯特，日後會成為貝多芬之徒徹爾尼的徒弟嗎？像這樣與過去、現在和未來相連的古典樂世界，比宇宙的時間還要漫長龐大。

天才莫札特是個喜好分明的人，所以他明目張膽地嘲笑技不如己的庸才演奏，而他也被評價為不善交際。然而，有時候我也在想，說不定天才莫札特真的是才華洋溢到覺得他人的音樂滑稽好笑。另一方面，貝多芬把聽覺障礙的痛苦、接二連三的愛情失敗，以及藏在內心深處的鄉愁和嚮往（Sehnsucht，懷念）融入音樂之中。作為偉大的音樂家，貝多芬十分尊敬音樂家前輩，努力向他們學習。而學習的成果令貝多芬成為通往新時代的嚮導，他

終結了古典風格，打開自由夢幻的浪漫時代大門。

「想聽懂古典樂」的播客聽眾、YouTube觀眾，以及喜愛《說故事的古典音樂導聆【浪漫樂派】》的無數讀者，謝謝各位等了三年。有賴於各位的喜愛我才能堅持不懈地寫作。真心感謝百忙之中還誠心誠意推薦書籍給我、令人尊敬的馬爾他騎士團隊長朴容晚理事長、比貝多芬還愛紅酒的鋼琴家金善旭、和我有著特殊緣分且熱愛讀書的大提琴家洪振豪，以及帥氣又愉快的弟弟小提琴家Danny Koo。我想特別向在書籍出版之前，走在前頭帶領我的製作公司FRETOE和WISDOM HOUSE的家人們、在我身邊加油打氣的首爾大學法律系研究院ALP同窗表示謝意。這本書也要獻給親愛的爸爸媽媽。

希望各位在這人與人、心與心相聚的地方，尋找喜歡的音樂、想了解的音樂，並與古典樂成為友情更深刻、更長久的好友。還有，「想聽懂古典樂」播客節目會像朋友一樣陪伴在各位的身邊。

2022年初夏，研究室
安仁模

更充實地閱讀《說故事的古典音樂導聆》的方法

1. 利用正文中的QR code同時閱讀和聆賞古典音樂！

掃描正文中的QR code，一邊欣賞音樂，一邊沿著作曲家的人生軌跡走，樂趣和敏感度都會加倍！

2. 必懂的古典音樂術語「懂樂必懂」，充滿芝麻般小細節的「懂樂細節」

- 懂樂必懂：為古典音樂入門者簡短解說一定要懂的古典音樂術語。放下覺得古典音樂很難的擔憂，沒有壓力地與古典音樂相遇吧！

- 懂樂細節：作曲家之間津津有味的關係，以及更有趣的作曲世界等作曲家的幕後故事，讓閱讀的樂趣翻倍！

3. 讓你暢聊古典音樂的作曲家10大關鍵字

「莫札特想要的只有愛，就像《費加洛的婚禮》中渴望愛情的凱魯比諾一樣。」，你不想說說看這種話嗎？只要知道「作曲家10大關鍵字」，聊古典音樂的時候就再也不會畏畏縮縮！

4. 安仁模特別嚴選推薦的必聽名曲播放清單！

如果你很想聽古典樂，但不曉得該聽什麼曲子的話，那麼，按照作者推薦的必聽名曲播放清單可以解決你的煩惱！一個QR code包含所有的推薦名曲，現在就透過專家嚴選的播放清單，輕鬆自在地欣賞古典樂吧！

*本書刊載的QR code曲目均為公共財。QR code來自2022年8月出版的原韓文版書籍，連結不保證永久有效。

Contents

Antonio Vivaldi

韋瓦第

1678-1741

01

留下四季而離開的世俗神父

韋瓦第

小提琴琴弓隨著輕盈快速的十六分音符起舞，《四季》（Le Quattro Stagioni），這首佔據我們學生時期音樂課回憶的旋律，也是電話經常使用的等候音樂。韋瓦第三百年前創作的旋律施展魔法，無論何時聽起來，都如流水般順暢入耳。德國大文豪約翰・沃夫岡・馮・歌德（Johann Wolfgang von Goethe）曾說：「死前要見過一次威尼斯的風采。」而音樂家韋瓦第正是來自水都威尼斯，並在此展開活動。可是憑藉歌劇在威尼斯享受榮華富貴的韋瓦第，為什麼會莫名其妙窮死在奧地利維也納？韋瓦第是神職人員，不得不將人生藏匿在面具背後。現在來了解真正的韋瓦第《四季》吧。

 小提琴協奏曲《四季》，RV269，第一樂章〈春〉

紅色頭髮
音樂頭腦

1678年，威尼斯小提琴家喬瓦尼・韋瓦第（Giovanni Vivaldi）家誕下一名七個月早產兒——安東尼奧・韋瓦第（Antonio Vivaldi）。喬凡尼早年喪父，離開以製作小提琴聞名的布雷西亞（Brescia），來到威尼斯從事製作假髮的工作。結婚後改行當小提琴家，擔任聖馬可大教堂的小提琴手，並以筆名「紅髮施洗者約翰」為歌劇作曲。韋瓦第繼承父親的一頭紅髮與音樂頭腦。小韋瓦第一展現優秀的拉琴天分，父親就把他送到喬凡尼・勒格連齊（Giovanni Legrenzi）老師那裡學音樂。雖然韋

瓦第天生有一顆與眾不同的音樂腦袋，但他先天身體屢弱，患有嚴重的胸悶、氣喘疾病。

《世俗的平安總有苦惱》（*Nulla in Mundo Pax Sincera*），RV630

　　當時任職神父是出人頭地的捷徑。在家境貧困的十個兄弟姊妹中，韋瓦第身為長子，下定決心要成為神父。若當上神父，不僅可以繼續從事音樂活動，還可以提高身分地位。韋瓦第十五歲時行剃髮儀式，進入修道院。身體屢弱的他獲得修道院的體諒，得以住在家裡埋頭練琴。

　　十年後，韋瓦第終於被授予神父的神職，但他不曉得該拿自己的音樂熱忱怎麼辦。如果在彌撒途中想到樂曲構思，他會躲到祭壇後面，寫到五線譜上，或立刻跑到神父室用小提琴演奏出來。他在小提琴上安裝弱音器，躲在教堂角落偷偷練習，是很常見的景象。韋瓦第從小患有氣喘，修道會看他很難主持彌撒的樣子，決定把他送到適合同時從事音樂活動的地方，而不是讓他擔任教會的正式神父。韋瓦第是否可以兼顧音樂和信仰呢？

慈光孤女院
紅髮神父

　　二十五歲的年輕韋瓦第來到威尼斯的慈光（Pieta）孤女院附屬音樂學院，以負責音樂的特殊神父身分，擔任小提琴教師。韋瓦第跟父親一樣擁有一頭紅髮，孤女院的學生都稱他為「紅髮神

父」。他為了提升學生的演奏技巧，寫了十二首小提琴奏鳴曲。那些曲子經過出版，成為他的首作。

雖然韋瓦第不過是個小提琴教師，既不是音樂總監，也不是合唱團團長，但是他很有教學熱忱，才上任半年，月薪就增加了兩倍之多。自隔年起，擔任非正式的音樂總監，負責管理合唱團和交響樂團。由四十名實力優秀的學生組成的孤女院交響樂團，在韋瓦第的細心熱情指導之下，發揮出威尼斯第一的實力。交響樂團不僅在星期日的禮拜儀式上演奏，有時也會為大眾舉辦音樂會。交響樂團本身實力堅強，因此獲得許多贊助，為學校財政貢獻良多。

奏鳴曲，Op.1第十二號RV63，〈佛利亞舞曲〉（La Folia）第一樂章

孤女院交響樂團雖然有各式各樣的樂器，但沒有指導小號和法國號等銅管樂器的老師，因此韋瓦第大部分的作品都沒有銅管樂器。由此可知，韋瓦第的曲子是創作來讓孤女院交響樂團演奏的。除了小提琴協奏曲，韋瓦第也勤奮地為低音管、長笛、大提琴、曼陀林、魯特琴和直笛等多種樂器寫過協奏曲，卻因為經費問題，難以出版。雖然沒辦法主持彌撒，但是他依照跟孤女院簽署的合約，創作禮拜儀式所使用的宗教音樂，以此宣告信仰。對於他的身分認同和職責而言，創作宗教音樂是很適合他的工作。

韋瓦第有時會在彌撒歌曲中加入小提琴曲使用的技巧，令人聽起來誤以為是在聽小提琴獨奏曲，而不是在聽歌。就像某位評

論家說過的，「韋瓦第分不清楚小提琴琴頸（neck）和聲樂家喉嚨的差別」。

C大調曼陀林協奏曲，RV425，第一樂章

♪♫ **懂樂細節** ♪♫

現代版委內瑞拉音樂系統教育（El Sistema），慈光孤女院交響樂團

因海上貿易活躍，威尼斯是歐洲最富饒的城市。貴族拿出多到花不完的錢建蓋富麗堂皇的劇院，在他們的大力贊助下，藝術作品如雨後春筍般冒出。著名的威尼斯嘉年華，是戴上華麗面具，逃離日常生活的面具舞會，狂歡過後總有許多嬰兒被丟棄在威尼斯運河邊。威尼斯共和國為了解決孤兒問題，成立四間孤兒院，由附屬音樂學院教學生音樂，讓學生在做禮拜的時間演奏。慈光孤女院交響樂團也是其中之一，在韋瓦第赴任後特別受歡迎。

歐洲第一的
神祕主義交響樂團

　　在孤女院大迴廊舉辦的演奏會非常獨特，即便是從現代人的角度來看仍是如此。現場牆壁高聳，每一層牆面上的每一格位置，單獨站著團員。團員的臉被鐵網遮住，不讓聽眾看到，有種告解室的感覺。此舉自然地給女學生團員增添神祕感。韋瓦第指揮交響樂團的途中，會在重要的獨奏部分親自拉小提琴。他雖然

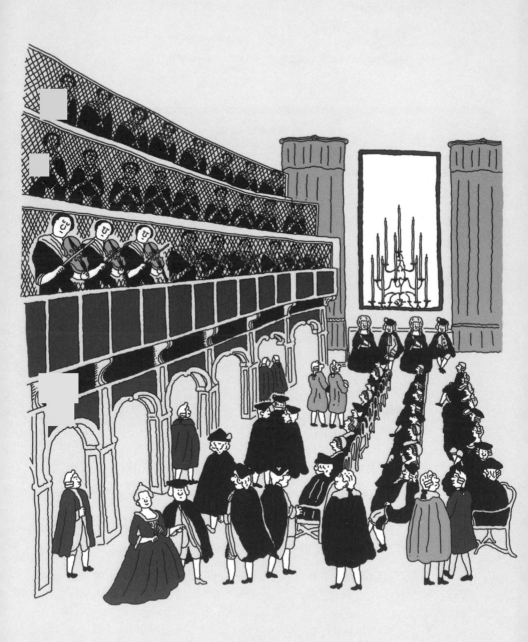

當不了主持彌撒的神父，但他指揮樂團的模樣，不禁令人聯想到祭壇上的神父。憑藉最頂尖的演奏實力和有趣的曲目安排，孤女院交響樂團揚名歐洲各國，而孤女院自然也就成為了威尼斯的熱門景點。

無論是誰來到威尼斯，最想做的事就是造訪孤女院，見到紅髮神父，聆聽他的交響樂團演奏。位高權重的人紛紛拜訪孤女院，歐洲貴族子弟也把孤女院之旅當作修學旅行，盛況相當於壯遊高潮。丹麥－挪威國王弗雷德里克四世（Frederik IV）一抵達威尼斯，就來到孤女院聽韋瓦第指揮的演奏會，後來又多次造訪。韋瓦第曾將《十二首小提琴奏鳴曲》（Op.2）題獻給喜愛他音樂的弗雷德里克國王。韋瓦第就這樣躋升為歐洲知名音樂家，人脈甚廣。但是人氣高漲的同時，也出現了討厭他的人。

 《聖母悼歌》（*Stabat Mater*），RV621，第一樂章

慈光孤女院由威尼斯共和國管轄，因此教師的年薪、獎金和是否續約等各種事項交由理事會投票決定。理事會由十二人組成，成員不僅有教會和學校相關人士，還包含了貴族和市民。理事會一致通過續聘音樂總監（Maestro）法蘭西斯科・加斯帕里尼（Francesco Gasparini）。然而，投給韋瓦第的反對票有六票，這是他任職六年以來，第一次續任失敗。要獲得八票以上的同意票，才可以繼續任職，而嫉妒韋瓦第外務繁多的人投了反對票。

結果韋瓦第離開孤女院，成為自由之身，出版了最初的協奏

曲合輯《和諧的靈感》（*L'estro Armonico*），並題獻給拜訪威尼斯的托斯卡尼的斐迪南・德・麥第奇（Ferdinando de' Medici）大公。雖然孤女院的反對勢力依舊存在，但韋瓦第靠協奏曲合輯，在整個歐洲贏得協奏曲大師的崇高聲譽。不過，有哪個音樂老師可以填補韋瓦第的空缺嗎？理事會深刻體會到他的重要，結果兩年後一致投票通過，再次僱用韋瓦第。

《和諧的靈感》，Op.3第六號RV356，第一樂章

♪♫ 懂樂必懂 ♪♫

《和諧的靈感》，Op.3

《和諧的靈感》帶有「跳脫傳統，自由創作」的含義，此弦樂協奏曲合輯包含十二首不同編制的曲子。譬如說，第六號是一把小提琴，第八號是兩把小提琴，第十號則是四把小提琴協奏曲。尤其第六號是首爾地鐵轉乘廣播的背景音樂，生動活潑的節奏再耳熟不過。是一首在上班路上聽到後，讓人快樂去工作的魔法曲子。

韋瓦第確立的協奏曲公式：快─慢─快

協奏曲為交響樂團跟一個或兩個以上的樂器合奏的演奏形式。協奏曲（Concerto）一詞源自「Concertante」，在義大利文中的意思是「協力、達到和諧」，在拉丁文中則有「競爭」的含義。也就是說，協奏曲的樂器互相合作，同時彼此競爭。這種結構便是協奏曲的魅力所在。韋瓦第在《和諧的靈感》呈現的三個樂章協奏曲公式「快─慢─快」，為下一世代的古典樂派奠定基礎。

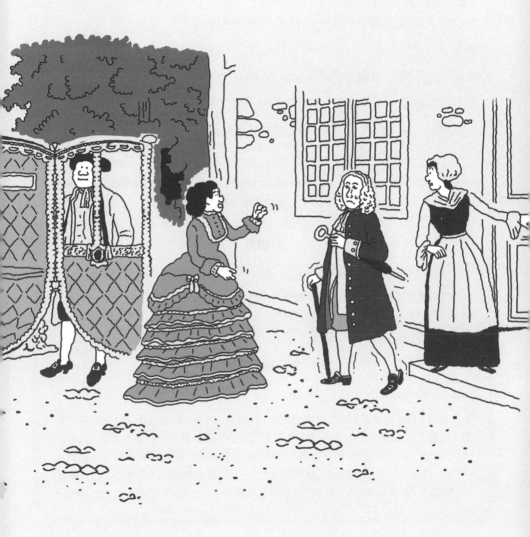

家族管理
不經意的自我複製

　　韋瓦第父子有名到在威尼斯旅遊指南中，被介紹為威尼斯最棒的小提琴家。喬凡尼是韋瓦第的父親，也是他的良師益友。哮喘使韋瓦第深受胸悶之苦，而喬凡尼照顧他照顧了一輩子。直到喬凡尼過世五年前，父子倆一直住在同個屋簷下，韋瓦第出國的時候，父親也一定會同行，照顧心愛的兒子。身為家中長子的韋瓦第成為神父，是全家人的生活支柱。他的姪子們幫忙抄寫樂譜，協助他作曲。一家人是真正最誠心誠意贊助韋瓦第的人。

♪ ♫ **懂樂細節** ♪ ♫

抄譜員

抄譜員是清楚抄寫作曲家的樂譜，製作多本演奏用樂譜的專門職業。對作曲家來說，聘請抄譜員製作複本來賣，比出版樂譜的成本更低。作曲家僱用的私人抄譜員大多是家人或好友。

韋瓦第與巴哈

韋瓦第的《和諧的靈感》在歐洲傳播開來，幾年後，德國的巴哈改編《和諧的靈感》十二首曲子中的六首，為大鍵琴譜曲，但是巴哈沒有特意標示韋瓦第的名字，只有說這是「改編作品」。後來的學者研究巴哈，找尋此作品的作曲家時，反倒讓韋瓦第的名字見世。最終可以說巴哈為韋瓦第帶來了光芒。巴哈是音樂之父，那我們應該稱影響他的韋瓦第為「音樂之祖父」嗎？巴哈與韋瓦第在不同年分但同一天(7月28日)辭世。

《和諧的靈感》，Op.3第九號RV230，第一樂章

　　韋瓦第一生留下五百多首協奏曲，其中兩百三十幾首為小提琴協奏曲。他常常把自己作品中滿意的旋律用在其他作品上。在當時這種自我複製是很常見的事，再加上他的協奏曲聽起來都很類似，不易區分，二十世紀作曲家伊果・費奧多羅維奇・史特拉汶斯基（Igor Fyodorovich Stravinsky）甚至批評說：「韋瓦第寫了五百首一模一樣的作品」。

零失敗
歌劇發行商

　　有一天，韋瓦第目擊到令他震驚的一幕。韓德爾的歌劇《阿格麗碧娜》（Agrippina）是威尼斯嘉年華的開幕作品，獲得聽眾的熱烈好評，再演了二十七次。雖然作曲家韋瓦第側重於器樂曲勝過聲樂，而且還隸屬於孤女院，但歌劇的人氣和影響力，嚇了他一大跳，使他下定決心也要創作歌劇看看。韋瓦第在創作奏鳴曲和協奏曲的過程中，慢慢累積實力，最後透過歌劇《在鄉村的奧托》（Ottone in Villa），邁出歌劇作曲家的第一步。緊接著發表的歌劇《奧蘭多的狂怒》（Orlando Furioso）在聖安格洛劇院上演了四十天之久。

　　韋瓦第作為歌劇製作人，能力獲得認可，很快就加入聖安格洛劇院挑選上演歌劇的工作，也參與劇院的經營。此時的韋瓦

第不僅是歌劇作曲家，也是掌管表演企劃和整體收入的歌劇發行商。從這個時候起，韋瓦第創作的四十九齣歌劇之中，有二十齣是在聖安格洛劇院首演。當時大名鼎鼎的明星歌手雲集，出演他的歌劇。

另一方面，韋瓦第在晚年的手稿紀錄曾提到，他一共創作了九十四齣歌劇。但實際上，他創作的歌劇數量是四十九齣，因此他的意思應該是，參與製作的四十五齣歌劇也算是出自他本人之手。義大利各地對韋瓦第歌劇的演出邀請如雪片般飛來，而他在孤女院累積的上流社會人脈資源，使他的歌劇得以進軍國外。

歌劇《奧蘭多的狂怒》，RV Anh.84，〈你是我唯一甜蜜的愛〉（Sol Da Te, Mio Dolce Amore）

♩ ♫ 懂樂必懂 ♪ ♫

韋瓦第作品編號 RV

韋瓦第生前僅出版十二本樂譜作品集（Op.1～12）。大部分的作品沒能及時出版，因此無法辨別創作時期。1974 年，丹麥音樂學者佩特・呂翁（Peter Ryom）按照形式和調性，將韋瓦第的所有作品整理為 RV（Ryom-Verzeichnis，呂氏編號）。包含遺失的樂曲在內，目前 RV 編號到第八二八號。

浪子回頭
工作狂音樂總監

孤女院的音樂總監加斯帕里尼抱病離開威尼斯後，韋瓦第終於被任命為音樂總監。身為音樂總監的他工作繁忙，要替學生上音樂理論課、指導拉琴，又要創作彌撒曲和表演用的協奏曲。在孤女院演奏的音樂都要經過韋瓦第之手，籌備表演的所有責任也落在他身上。

採買與保養交響樂團的弦樂器也是韋瓦第的工作。他親自為每一位團員挑選要用的樂器，也很重視弦樂器弓弦與弓的替換。需要費心照料又容易毀損的弦樂器特別難打理，所以還有另外專門的會計帳簿。音樂總監韋瓦第和小提琴製琴師、修繕師往來的訂購單和請款單等文件，至今仍被完整保留下來。透過這些紀錄，我們可以知道很多資訊，例如當時孤女院交響樂團的演出次數或團員增減。

 D大調小提琴協奏曲《給安娜・瑪麗亞》（*Fur Anna Maria*），RV229，第一樂章

威尼斯名人
無數的韋瓦第珍寶

向韋瓦第學習小提琴的孤女院優秀學生們留在當地，一生從事音樂老師。當韋瓦第在孤女院邁出第一步時，還是小孩的安娜・瑪麗亞（Anna Maria）在眾多樂器中，小提琴演奏實力特別好。韋瓦第為她創作三十首以上的小提琴協奏曲，並在古中提琴

協奏曲《AMore》的曲名中，加入她的名字縮寫A和M，暗示此曲是獻給她的。安娜二十幾歲時成為孤女院的一流演奏家，二十年後又當上孤女院的音樂總監，在孤女院的六十年來，培養出幾位如琪亞拉（Chiara）般優秀的小提琴家。韋瓦第透過名為音樂的禮物，將夢想和希望深植於被遺棄在孤兒院的少女心裡。他一手打造的孤女院音樂會，是少女們透過音樂克服傷痛，尋找意義，實現自我的過程。

韋瓦第將作品題獻給各國王室和大使，結交形形色色的上流人士。雖然他的樂譜也跟著傳入歐洲各地，但在他筆下勾勒而成的許多樂譜終究還是失傳了，甚至最近才有人在意想不到的地方發現他的樂譜。二十世紀初成堆的韋瓦第作品在某個修道院被人發現，就像被放在遺失物保管所的物品，其中包含三百首協奏曲，以及十九本歌劇樂譜。找到新樂譜就像挖到寶物，新樂譜配上精湛演奏，使我們天天聽到的都是全新的韋瓦第。韋瓦第於1730年創作的歌劇《阿爾吉波》（*Argippo*）也是近期才被人發現，睽違兩百七十八年，重新登上舞台發光發熱。

也有人慕名而來，想直接向韋瓦第拜師。德勒斯登的薩克森選帝侯把宮廷交響樂團的小提琴家約翰・皮森戴爾（Johann Georg Pisendel）送到威尼斯。換句話說，就是用國家獎學金送他去留學，跟韋瓦第學小提琴。韋瓦第後來和皮森戴爾成為好友，為他創作小提琴曲。把這些曲子帶回德勒斯登的皮森戴爾，立刻晉升為樂團首席。德勒斯登交響樂團保管韋瓦第的手稿樂譜，自居為追隨他的「韋瓦第派」（Vivaldian），並經常演

奏這些曲目。

 G小調《德勒斯登協奏曲》（*Dresden Concertos*），RV323，第三樂章

幽默風趣
速度狂「快手」

　　如果你以為韋瓦第是神情嚴肅的神父，又或是可怕的小提琴老師，那你可能會對他很幽默的評價感到訝異。韋瓦第這個人其實意外有趣。在他送給皮森戴爾的《德勒斯登協奏曲》手稿樂譜中曾出現「我的傻朋友」，這裡的「傻朋友」不是指皮森戴爾，而是原封不動抄寫這份樂譜的抄譜員。親切體貼的韋瓦第在樂譜上畫了低音音符，以便抄寫員謄寫模仿。正因為兩人親密無間，韋瓦第才能惡作劇吧。

　　再來看看另一份樂譜。在歌劇《裝瘋賣傻的奧蘭多》（*Orlando Finto Pazzo*）詠嘆調樂譜中，有一句韋瓦第憤怒寫下的句子。讀到的瞬間，很難不笑出來。

要是你不滿意的話，我就不寫了，改加其他音樂！
——韋瓦第在《裝瘋賣傻的奧蘭多》樂譜中的留言

　　韋瓦第嘗試用幽默風趣來逗笑歌手，又擔心歌手感到不滿意，小心謹慎的憂心在樂譜中展露無遺。作曲家像這樣在樂譜中吐露擔憂的情況可不常見。

數字低音（Basso Continuo）

此技法為配合和聲，持續演奏「標記數字的低音」，主要用於巴洛克音樂。以大鍵琴、管風琴或低音弦樂器演奏。雖然聽起來不如主旋律清楚，卻扮演著提供和聲色彩的重要角色。

　　就算只是單純抄譜，一齣歌劇也很難在五天之內抄完，但韋瓦第創作一齣歌劇卻只需要五天。韋瓦第本人似乎也深知這一點，他曾說：

　　「我譜曲的速度比抄譜員的抄寫速度更快。」

　　韋瓦第是速度狂，手快，下筆也飛快，但他在腦海中勾勒音樂的速度好像比一枝筆畫過更快。或許是因為這樣，韋瓦第的樂譜手稿開頭雖然乾淨，但是愈到後面字跡愈潦草。韋瓦第可以說是一放上去就自動畫出音符的全自動鋼筆。

　　韋瓦第患有嚴重哮喘，所以說話時經常喘不過氣來，甚至會肌肉痙攣，無法正常行走。雖然日常生活有諸多的不便，行動緩慢，但他創作了令聽眾呼吸急促的疾速小提琴曲。這是因為他想用樂譜上的速度來彌補生活上的遲緩嗎？

小提琴協奏曲《奇異》（*La Stravaganza*），Op.4第二號，RV279，第一樂章

全職宮廷樂長的
四季

在慈光孤女院的紀錄中，並未記載1717年與1718年的音樂總監是誰，這全是因為韋瓦第又在續聘表決中被淘汰了。之所以出現那麼多反對票，是因為韋瓦第野心勃勃，充滿獨立意識和對外頭世界的強烈好奇心，不適合當神職人員，因此引起反彈。韋瓦第離開威尼斯，赴任義大利西北部曼托瓦（Mantova）的菲利浦王子（Prince Philip of Hesse-Darmstadt）的宮廷樂長。全職宮廷樂長的月薪是孤女院年薪的六倍，而宮廷樂師這個頭銜帶來的名譽和特權也很了不得。更有趣的是，韋瓦第的任務不是創作宗教音樂。他負責帶領由二十三人組成的宮廷交響樂團，創作宮廷舉辦的各種世俗音樂會，也就是歌劇或慶典用的音樂。在曼托瓦的三年來，韋瓦第舉辦過兩次嘉年華，並以詩作或音樂記錄當地的美麗自然風景。

韋瓦第在曼托瓦可以自由創作，不受任何人的拘束。他憑感覺去感受當地四季的變化，並用音樂呈現出來，小提琴協奏曲集《四季》就此誕生。在三百年後的現在聽起來，《四季》仍然擁有振奮人心，使人心情愉悅的力量，是最具大眾性的古典樂。四個季節分別以「快—慢—快」三個樂章寫成，每個季節的開頭寫有描繪當季的十四行詩，描寫與四季和諧共處的生活，以及隨季節變化的心理和心情。蜿蜒曲折的溪水、嘰嘰喳喳的小鳥、討人厭的蚊子、打瞌睡的小狗、傷心流淚的牧羊人、喝醉的人們、天寒地凍時的冬季暖爐等，韋瓦第詳細精準地描繪，透過音樂完整

重現四季。因為韋瓦第本身是優秀的小提琴家，所以他才寫得出這首協奏曲吧。這種描寫，在當時相當具有革命性。《四季》以四個季節比喻人生，我們可以從中猜到韋瓦第在曼托瓦的敏感心理變化。

啊！牧羊人的擔憂多麼正確！
將天空劈成兩半的可怕閃電
雷聲響起，傾瀉而下的冰雹
打落漸熟的果實與穀物。

 小提琴協奏曲《四季》，RV315，〈夏〉第三樂章

　　《四季》被評價為十九世紀以前最佳的標題音樂（帶有標題的音樂），該協奏曲出自《和聲與創意的實驗》Op.8（*Il Cimento Dell'armonia E Dell'inventione*）十二首曲子中的前四首，並題獻給波希米亞的摩爾金伯爵（Count Wenzel von Morzin）。雖然在全歐洲大受歡迎，此後卻不知不覺消失，被埋在地底下兩百年，直到二十世紀才被人發現，讓我們在四季更迭之際大飽耳福。

克雷莫納 (Cremona)

小提琴在巴洛克時期臻於完善,是最棒的樂器。當時義大利的克雷莫納製琴名匠雲集,有尼古拉 · 阿瑪蒂(Nicola Amati)和其徒弟安東尼奧 · 史特拉底瓦里(Antonio Stradivari)、安德烈 · 瓜奈里(Andrea Guarneri)等人。他們用最合適的木材製作出最好的小提琴。當時製作的弦樂器戰勝三百多年的歲月流逝,留存至今,其價值備受認可。克雷莫納現在仍有親手製作樂器的名匠,家業代代相傳。

古樂器演奏:古樂專業合奏團

古樂專業合奏團使用當時的樂器演奏,專門宣揚巴洛克音樂的神聖活力。得益於古樂演奏,韋瓦第的音樂受到更多人的歡迎。具代表性的古樂演奏團有義大利「音樂家合奏團」(I Musici)、法比歐 · 畢翁迪(Fabio Biondi)率領的「華麗的歐洲古樂團」(Europa Galante)、「英國室內管弦樂團」(English Chamber Orchestra)、「威尼斯獨奏家古樂團」(I Solisti Veneti)、約第 · 沙瓦爾(Jordi Savall)的「國家古樂合奏團」(Le Concert des Nations)等。

 小提琴協奏曲《四季》,RV297,〈冬〉第一樂章

高漲的人氣
發酵的嫉妒

在威尼斯運河畔流傳的謠言中,也有關於韋瓦第的醜聞。

韋瓦第遭到獵巫式的謠言攻擊,說他身為神父,卻創作賣座的

大眾音樂。著名的威尼斯作曲家亞歷山大‧馬切洛（Alessandro Marcello）家族是聖安格洛劇院的所有者。馬切洛家族和劇院經營團隊為了劇院所有權問題，展開激烈的法庭之爭，而涉及劇院經營的韋瓦第也是他們的目標。尤其是亞歷山大的弟弟貝內迪托（Benedetto Marcello）向來嫉妒劇院策劃人韋瓦第，處處提防，還利用諷刺宣傳冊《流行劇院》（Il teatro alla moda）的封面圖公然抨擊韋瓦第。

雖然沒有指名道姓，但是圖中的天使戴著祭司帽，拉小提琴，象徵的就是韋瓦第。天使一隻腳放在方向舵上，另一隻腳朝天，也令人聯想到韋瓦第明明是音樂家，卻又露出企業家野心勃勃的模樣。圖畫下方的「ALDIVIVA」雖然沒有特別的涵義，但任誰看都知道這個字影射的是「A. Vivaldi」（安東尼‧韋瓦第）。儘管受到如此露骨的仇視和批評，韋瓦第仍然繼續創作音樂，毫不畏縮。

♩ ♫ **懂樂必懂** ♪ ♫

倫巴德節奏（Lombard Rhythm）

此為短音符後面配上長音符的附點音符節奏（下方樂譜中的㋐），倫巴德節奏是為了不讓聽眾感到無聊，當時在歌劇詠嘆調中很流行的技法。輕盈的倫巴德節奏給人一種往前進的生動感，韋瓦第帶著加入此節奏的作品拜訪羅馬，廣受喜愛。

——歌劇《忠誠的仙女》，RV714，〈和煦的微風啊〉開頭

 歌劇《忠誠的仙女》（*La Fida Ninfa*），RV714，〈和煦的微風啊〉（Aure lievi, che spirate）

熱愛遊說的說客
派對音樂？包在我身上

　　韋瓦第會到場觀賞演出，確認自己的歌劇是否在舞台上完美呈現。即便行動不便，盡心盡力的他也會坐轎子，一一拜訪歌劇院，親自監督票房，在大廳迎接貴族，自我介紹，建立人脈。在羅馬舉辦三次嘉年華後，回到威尼斯的韋瓦第聲名大噪，迎來人生的全盛時期，歐洲各地貴族王室委託他作曲。他接到法國駐威尼斯大使的委託，分別為路易十五的婚禮和兩位法國王室公主的誕生，創作短歌劇。國際知名度高漲的韋瓦第將協奏曲交給阿姆斯特丹的出版社，而不是一直以來委託的威尼斯羅賽出版社。

♪ ♫ 懂樂必懂 ♪ ♫

短歌劇（Serenata）

義大利文「sereno」意思是「晴朗無風的、安詳平靜的」，而「Serenata」是有國王或貴族生日等喜事的時候，在戶外穿著簡便服裝表演的小型歌劇。韋瓦第創作短歌劇後，透過威尼斯的外國大使題獻給各國王室，當作慶祝禮物。

 清唱劇《停止，從今以後都停止》（*Cessate, omai cessate*），RV684，〈啊，多麼不快樂〉（Ah, ch'infelice sempre，電影《親切的金子》OST）

韋瓦第的首席女歌手
謬思，愛人在哪

　　韋瓦第待在曼托瓦的期間，教過夢想成為歌手的九歲少女安娜・吉羅（Anna Girò）唱歌。三年後，安娜為了繼續向韋瓦第學習，搬到威尼斯。韋瓦第僱用比安娜大二十歲的繼姊當女傭，而安娜則跟姊姊同住，並成為孤女院的學生。但安娜也不是孤兒，怎麼有辦法在孤女院上學？會不會是跟孤女院續約，恢復音樂總監一職的韋瓦第發揮了影響力呢？畢竟當時韋瓦第的地位比任何時候還要高，威尼斯總督還曾親自下令，要求孤女院全體學生義務性出席韋瓦第的課。

　　安娜是歌聲富有魅力的次女高音，演技也很出色。她才在孤女院上學兩年，便在威尼斯歌劇舞台上出道，一炮而紅。接著擔任在聖安格洛劇院首演的歌劇《坦佩的多麗拉》（*Dorilla in Tempe*）女配角，首次出演處於全盛時期的韋瓦第作品。此後，她獲得韋瓦第的特別支持，成為他「最愛」的首席女歌手。韋瓦第為了安娜，打破由女高音擔任女主角的不成文規定，安排次女高音擔綱女主角，安娜幾乎領銜主演了韋瓦第的所有歌劇。

　　此外，韋瓦第特別為安娜量身打造詠嘆調。根據安娜的優缺點，在她擅長的音域範圍內作曲。韋瓦第可以說是力挺安娜，公然自居為她最好的贊助人。得力於韋瓦第的積極支持，安娜出道八年後，名氣大到足以跟法里內利（Farinelli）同台演出，並在歐洲巡演。安娜出道後，韋瓦第十二年裡為她寫了十四個角色，以及二十二齣歌劇。

 歌劇《坦佩的多麗拉》，RV709，〈我可憐的心意〉（Il povero mio core）

　　安娜是唱過最多韋瓦第歌劇的歌手，演出期間也是最長的，更是把他的歌劇推廣到最遠地區的繆思。韋瓦第最喜歡的歌劇是《坦佩的多麗拉》，安娜不在乎周遭人的目光，將該劇的詠嘆調〈我可憐的心意〉視為自己最愛唱的曲目。然而，四十多歲的韋瓦第和小他二十歲的年輕女弟子之間的合作，卻受到旁人的異樣眼光。

　　儘管韋瓦第跟安娜劃清界線，真相仍蒙著一層神祕面紗。可以確定的是，安娜是韋瓦第創作的強烈動機。不過，雖然韋瓦第心中的女主角只有安娜一個，但安娜也參與了其他作曲家的作品，大放異彩。這麼說起來，比較可惜的人是韋瓦第嗎？兩人之間神祕獨特，又不專一的愛情鮮明地留在音樂中。

 歌劇《葛莉賽妲》（Griselda），RV718，〈兩陣風吹過〉（Agitata Da Due Venti）

神祕的愛情
love in Venice

　　安娜飾演韋瓦第的歌劇《葛莉賽妲》主角，韋瓦第為了突顯她的歌喉，說服劇作家卡洛・哥爾多尼（Carlo Osvaldo Goldoni）加入她擅長的斷音和嘆息聲。但是哥爾多尼平時就對安娜的歌聲沒有好感，嘲諷說：「安娜的歌聲沒那麼美，聲音也

很小,但演技佳。她長得漂亮又人緣好,肯定會有很多人贊助她。」韋瓦第向來親切對待小自己三十歲的哥爾多尼,但是就在他侮辱安娜之後,韋瓦第與他的關係開始惡化。韋瓦第為了安娜,對哥爾多尼咄咄逼人。歌劇《葛莉賽妲》講述的是,在義務與愛情之間徘徊,因誤會而分手的故事。事實上,這齣歌劇是韋瓦第為了道歉,作曲獻給安娜的作品。他們兩人之間究竟有什麼誤會?如同孤女院的女學生蒙著神祕面紗,安娜和韋瓦第的關係也是如此。

隨著韋瓦第和哥爾多尼的關係出現裂痕,兩人互相嘲諷的對話也傳了開來。那也是一段舉世聞名的對話。雖然他們是留下偉大音樂的巨匠,但若是仔細觀察他們的內心,會發現他們終究跟我們一樣都是凡人。

> 哥爾多尼:「韋瓦第是天才小提琴家,平平無奇的作曲家,一無可取的神父。」
> 韋瓦第:「哥爾多尼是一百分的詆毀者,半吊子的劇作家,抱鴨蛋的律師。」

 《和聲與創意的實驗》,Op.8:第五號《海上暴風雨》(*La Tempesta di Mare*),RV253,第一樂章

別忘了
韋瓦第是小提琴家

「義大利」、「小提琴」、「協奏曲」!現在看到這三個

詞，會聯想到「韋瓦第」了嗎？韋瓦第在身為歌劇作曲家或音樂總監之前，更是一名小提琴家。天性使然，韋瓦第快速動手指，在快速的拍子上勾勒旋律，演奏動感的附點節奏。為孤女院的女學生創作的小提琴協奏曲，被董事會審查過，因此較為中規中矩，但是從他後來創作的小提琴協奏曲中，可以完整感受到韋瓦第這個人。快板樂章的小提琴像是忙碌又有活力的韋瓦第，慢板樂章的小提琴聽起來就像悲傷的他在輕聲訴說不曾跟誰提及的私事。時而彷彿一起歌唱，時而像是在怒吼。跟小提琴融為一體的韋瓦第會在自己的歌劇公演休息時間，拿起小提琴走到台上，展現獨一無二的演奏技巧。

當時親耳聽過韋瓦第演奏的聽眾充滿驚訝：「明明是即興演奏，韋瓦第的手指卻可以按在正確的位置上，絲毫不差，速度快得驚人。從來沒有人這樣演奏過，以後大概也不會有。」

歌劇《朱斯蒂諾》（*Il Giustino*），RV717，〈我感覺身在淚雨中〉（Sento in seno ch'in pioggia di lagrime）

無條件的父愛
用威尼斯換來的愛

韋瓦第的父親喬凡尼一輩子都和他住在一起，兩人互相交流音樂，形影不離。喬凡尼的願望應該是比生病的兒子多活一天吧，但令人惋惜的是，他在八十一歲時辭世，留下兒子一人。被獨自留下的韋瓦第重新振作，與贊助人圭多・本蒂沃利（Guido Bentivoglio）侯爵通信數十次，籌備即將在費拉拉（Ferrara）嘉

年華上演的歌劇節目。然而，鬥志高昂的韋瓦第遇到挫折，費拉拉的新任樞機主教禁止他來到費拉拉。最大的原因是，韋瓦第身為神父，不僅不主持彌撒，還跟女歌手談戀愛，甚至同居。眼看推動的事業快要付諸流水，韋瓦第立刻寄信向本蒂沃利侯爵求救，卑微地為自己辯解。

在樞機主教的眼裡，韋瓦第本身是個不折不扣的墮落神職人員。嫉妒韋瓦第的音樂家又在一旁火上澆油，毀謗韋瓦第，費拉拉的公演最終告吹，六千杜卡特（ducat）的一大筆表演收入就在他眼前飛了。雪上加霜的是，上流社會因為這封信得知韋瓦第的病情，他在社交活動中也開始被邊緣化。韋瓦第在威尼斯推出最後一齣歌劇《費拉斯培》（Feraspe），但是聽眾早已對他失去興趣。韋瓦第的歌劇不再賺錢，因此決心永遠離開令他如此不舒服的威尼斯。

薩克森選侯國腓特烈·克里斯蒂安（Friedrich Christian）王子來到孤女院，在為他舉行的音樂會上，韋瓦第在運河的華麗照明中演奏《弦樂小交響曲》。此曲是韋瓦第人生中最後一首作品，想離開威尼斯到德勒斯登宮廷就職的他一展長才，爆發出雄壯力量，但是他跟安娜的緋聞導致他名聲一落千丈，再加上聽眾的喜好快速改變，對韋瓦第作品的需求不如以往。經濟情況惡化的韋瓦第趕緊賣掉自己的樂譜，幸虧孤女院董事會認為韋瓦第的諸多優美協奏曲配得上孤女院的名聲，而且有責任把樂譜買下來。韋瓦第以七十杜卡特低價出售二十首協奏曲，之後便離開威尼斯。他留下的這句話再苦澀不過：

「我只是用威尼斯換取愛情。」

 歌劇《朱斯蒂諾》，RV717，〈我會滿心歡喜的去看〉（Vedrò con mio diletto）

我會滿心歡喜的去看

我靈魂所屬的靈魂

我充滿喜悅的心所屬的心

若與摯愛離別

我將痛苦悲嘆每一刻

——節錄自〈我會滿心歡喜的去看〉

維也納的窮人
消失的遺骸

　　韋瓦第離開故鄉威尼斯，前往新的地方，尋找新的出發點。行經奧地利格拉茲（Graz），帶走在歌劇團工作的安娜，來到維也納。韋瓦第寄居在離維也納克恩頓（Kärntnertor）劇院不遠的某個寡婦家中，這名婦人經常提供自己的房子給在劇院演奏的指揮家當作住處，現址為以薩赫黑巧克力蛋糕（Sacher Torte）聞名的薩赫飯店。

　　韋瓦第執意要去維也納，是為了讓他的歌劇《麥西尼亞的神諭》（L'Oracolo in Messenia）登上克恩頓劇院舞台嗎？查理六世（Karl VI）多年前稱讚過韋瓦第，並邀他前往維也納，也許韋瓦第是打算拜見查理六世，尋求任職維也納宮廷樂長的機會。然

而，意想不到的厄運在維也納等著韋瓦第到來。他抵達維也納之後，查理六世就驟然離世。因皇帝過世，所有劇院休業，而奧地利陷入王位繼承之爭。韋瓦第被困在維也納，無法獲得任何的工作保障，一天天過著窮苦的日子。隔年七月，來維也納還沒滿一年的某一天，六十三歲的韋瓦第就撒手人寰，被世人所遺忘。當他嚥下最後一口氣的時候，安娜也守在他身邊。

　　韋瓦第的喪禮以最低廉的方式在維也納聖斯德望主教座堂（St. Stephens Cathedral）舉行，連哀樂也沒有。韋瓦第生前一年最多賺進五萬杜卡特，但是包含喪鐘聲在內，他的喪禮費用才十九萊茵盾（Gulden）、四十九克羅澤（kreuzer）銀幣，這已經是赤貧者的喪禮水準。遺憾的是，一百年後維也納大學進行施工，他的墓地也跟著消失不見，他的遺骸從此永遠遺失。雖然用音樂拯救世人的韋瓦第肉身不在了，但他的靈魂至今仍是我們的救贖。

安東尼奧・韋瓦第，俗司鐸（Antonio Vivaldi, Secular Priest）

——韋瓦第的死亡紀錄

小提琴協奏曲《四季》，RV297，〈冬〉第二樂章

韋瓦第的真實模樣？

世人流傳下來的韋瓦第肖像畫只有兩幅。一幅是在羅馬身穿神父服裝的韋瓦第誇飾畫（左），兩年後隨著《和聲與創意的實驗》出版而繪製了版畫（中）。手持樂譜的四十七歲韋瓦第看起來栩栩如生，後人經常臨摹的韋瓦第肖像畫正是以這幅版畫為參考基礎繪製的。

最知名的長髮韋瓦第肖像畫（右）真偽不明。雖然他身穿紅服，手持小提琴和筆，但是外貌、假髮長度，以及襯衫敞開的模樣，都跟誇飾畫中穿了神父服裝的韋瓦第非常不一樣，不是嗎？

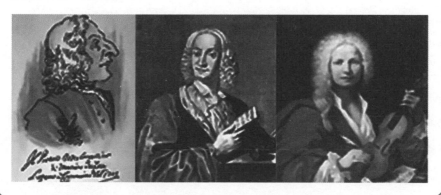

面具底下的詠嘆調
真正的韋瓦第

　　巴洛克時期始於十七世紀，有一百五十年的歷史，在這段期間出生的韋瓦第令巴洛克後期大放異彩。韋瓦第的人生宛如《四

季》，好不容易在風和日麗的春天誕生，度過炎炎夏日與蕭瑟秋天，最後受到寒冬般的冷漠待遇，結束一生。他的音樂充滿光速奔馳的音符，以及輕快大膽的節奏。只要聽過一次他的音樂，誰都可以認出來那是韋瓦第的作品。即便是過了三百年的現在，他的音樂在我們聽來依舊清爽有魅力，毫無抗拒感。要是熟悉大眾心理的韋瓦第出生在現代，他會不會成為大衛・佛斯特（David Foster）那種世界級流行樂製作人呢？

韋瓦第天生虔誠，為人誠實，盡心盡力將畢生獻給信仰與音樂。然而，只要稍微了解一下他的人生，就會發現其中充滿矛盾。乍看之下，他就像怠惰的神職人員，但他擁有真摯的信仰。儘管慢性哮喘和肌肉痙攣導致他行動緩慢，但他反而全歐洲跑透透，沒有枯坐在家中，彷彿想要藉此獲得補償。雖然走路不便，但是拉小提琴、在五線譜上畫音符的雙手，快速又敏捷。身為神父的他走下祭壇，穿著神父服裝，在舞台上昂首挺立，演奏小提琴或指揮，他的模樣依然展現了他的宗教信念。

韋瓦第會向有權有勢者吹噓自己的能力，也會理直氣壯地要合作夥伴貫徹執行自己的要求。展露無遺的野心蘊藏了厚顏的自我憐憫與自信心，他總是寬以待己。對財富與成功的執著、對上流社會的渴望，是對身體自卑感的一種心理補償嗎？

在華美耀眼的輕快音樂背後，韋瓦第低聲吟詠自己的真實故事，掩飾自己的自卑感和真正臉孔，向世人誇示自己的能力。他戴著名為神父的面具，他的音樂因此更加宏偉剛硬，但他將所有的渴望反映在樂譜之上。韋瓦第過著處處受限的神父人生，但至

少在音樂世界裡，他能夠自由展翅，盡情去做想做的事。他那變化無窮、多采多姿的和聲，以及動感的自由，如實呈現出他內心豔麗至極的紅色烈焰。而且，就像他將一生奉獻給音樂，韋瓦第透過音樂將自己獻給某個女人。韋瓦第的音樂宛如火焰耀眼奪目的威尼斯太陽，現在仍在全世界被廣為演奏。

韋瓦第·10 大關鍵字

01. 紅髮神父

遺傳到父親的一頭紅髮，人稱「紅髮神父」。

02. 慈光孤女院校

威尼斯的孤女院附屬學校。韋瓦第在此擔任音樂總監。

03. 小提琴家

小提琴家韋瓦第在慈光孤女院校任職小提琴老師。

04. 倫巴德節奏

「噠噹～」或「噠噠噹～」（♪.♫.）。前短後長的附點節奏，韋瓦第很愛使用。

05. 歌劇發行商

聖安格洛劇院的策劃人，主要職務為把好作品搬到舞台上，使歌劇賣座。

06.《四季》

描繪曼托瓦四季的小提琴協奏曲，每個季節各編寫成三個樂章，總共由十二個樂章組成。

07. 五百首協奏曲

包含兩百三十幾首小提琴協奏曲在內，韋瓦第留下五百首器樂協奏曲。

08. RV

呂翁按照形式和調性有系統地分類韋瓦第的作品，又稱「呂氏編號」。

09. 安娜·吉羅

韋瓦第曾為自己的謬思安娜量身打造歌劇。

10.《和諧的靈感》

十二首弦樂協奏曲，每一首的器樂編制都不一樣。

韋瓦第必聽名曲

01. 曼陀林協奏曲，RV425，第一樂章

02. 《世俗的平安總有苦惱》，RV630

03. 長笛協奏曲《金翅雀》（*Il Gardellino*），RV428，第一樂章

04. 歌劇《朱斯蒂諾》，RV717，〈我感覺身在淚雨中〉

05. 小提琴協奏曲《四季》，RV269，〈春〉第一樂章

06. 小提琴協奏曲《四季》，RV315，〈夏〉第三樂章

07. 小提琴協奏曲《四季》，RV297，〈冬〉第二樂章

08. 歌劇《朱斯蒂諾》，RV717，〈我會滿心歡喜的去看〉

09. 《和諧的靈感》，Op.3：第六號小提琴協奏曲第一樂章

10. 《和聲與創意的實驗》，Op.8：第五號小提琴協奏曲《海上暴風雨》，第一樂章

11. D 大調第一號小提琴協奏曲，Op.11，第二樂章

12. 清唱劇《停止，從今以後都停止》，RV684，〈啊，多麼不快樂〉

13. G 小調雙大提琴協奏曲，RV531，第一樂章

14. 歌劇，《法納斯》（*Farnace*），〈我感覺血冷若冰霜〉（Gelido In Ogni Vena）

15. Gloria，RV589，《榮耀頌》

Johann Sebastian Bach

巴哈

1685-1750

02

超越時代音樂的奉獻

巴哈

筆尖劃過，留下黑墨漬。巴哈坐在鋼琴前面，彈出一個又一個音。聽著規律平穩整潔的琴音，我們的思緒不知不覺間變得井然有序，頭腦清晰。有如音樂教科書的巴哈旋律溫柔地在我們耳邊繚繞，日復一日，周而復始。眾人入睡的深夜，黑漆漆的屋裡，靠一根蠟燭的光源，巴哈的筆尖默默填滿樂譜。儘管在外面受盡侮辱藐視，巴哈在家裡仍是多名子女的慈祥父親。他的音樂有條不紊，流淌著對上帝的感恩，和他應當承擔的責任，同時也傳遞出無法對任何人訴說的孤單。

> 巴哈不該叫小溪（Bach），而是應該叫大海（Meer）。
> ——貝多芬

 D大調第三號《管弦樂組曲》，BWV1068，第二樂章〈G弦上的詠嘆調〉

如果說當今的古典樂是一片海洋，那麼水流的源頭可以說是巴哈。為什麼這麼說？為了尋找這個疑問的解答，讓我們順著古典樂之河，沿流溯源。音樂的源頭——巴哈就在那裡等著我們。巴哈（Bach）在德文中是「小溪」的意思，我們一起前往那個源頭，探索看起來莊嚴肅穆的音樂之父巴哈的方方面面吧！

音樂名門
早早自立自強

針對羅馬教廷書寫《九十五條論綱》（*Ninety-five Theses*）

的馬丁‧路德（Martin Luther），在德國小城市埃森納赫（Eisenach）度過童年。路德神父後來隱居於此，躲避宗教審判，將拉丁文版的《新約聖經》翻譯成德文。扎根於埃森納赫的巴哈家族出了名的虔誠，代代信奉路德教派。巴哈家族也是音樂名門，兩百年來橫跨六代，五十幾名音樂家輩出。家族中不是音樂家的男性成員不過兩、三人，音樂家基因深深刻在這一家人的骨子裡，而且他們的名字也相似到難以分辨。家族成員約翰‧塞巴斯蒂安‧巴哈（Johann Sebastian Bach）出生於1685年3月21日，排行老么。巴哈從小向年輕時當過交響樂團團員的父親學習小提琴，聽著父親的雙胞胎哥哥約翰演奏的管風琴聲長大。音樂世家的優點是，可以在音樂繚繞的環境下耳濡目染，吸收音樂養分，但由於一家人都是音樂家，家境貧困，年僅八歲的巴哈也得為生計奔波。巴哈是聖喬治教堂附屬學校的少年唱詩班成員，所以可以領到表演酬勞。雖然生活不富裕，但巴哈家裡總是歡笑聲不斷。然而，他們很快就碰到了天大的不幸。

降E大調長笛奏鳴曲，BWV1031，第二樂章〈西西里舞曲〉（Siciliano）

　　教巴哈管風琴的約翰伯父驟然離世，隔年巴哈的母親去世。雖然父親再婚，但是就連喪妻才半年的他最後也過世了。巴哈失去雙親，淪為孤兒，當時才十歲。巴哈的兄弟姊妹分散寄養在各地，老么巴哈跟哥哥雅各布（Jacob Bach）一起寄住在大他十四歲的大哥新婚的家。

巴哈從教堂管風琴師大哥那學習基礎音樂、管風琴和作曲等等。大哥不僅是知名作曲家約翰・帕海貝爾（Johann Pachelbel）的徒弟，而且哥哥家中還有當時赫赫有名的音樂家樂譜。這些珍貴的樂譜對大哥而言是一筆巨大的財富。熱衷於研究的巴哈偷偷從大哥的抽屜拿走樂譜，每天晚上拚命學習。抄寫樂譜的時候，他自然而然地學會作品中的旋律、格式和結構等等。五年來，巴哈的姪子逐漸變多，於是他決定離開大哥家，獨自生活。巴哈正需要住處之時，剛好被舉薦為呂內堡（Lüneburg）聖米歇爾修道院寄宿學校的獎學金學生。兩地相隔三百公里，但生活費不足的巴哈選擇徒步走這一趟。十五歲的巴哈靠彈奏管風琴賺取零用錢，完全獨立。他翻看校內圖書館收藏的無數樂譜和書籍，廣泛接觸歐洲文化，自然而然地接觸到布克斯特胡德（Dieterich Buxtehude）管風琴大師的音樂。

就業最容易
辭職更簡單

兩年後，即將畢業的巴哈在念大學和就業之間煩惱。學習熱忱與眾不同的他雖然很想上大學精進不足的學業，但在沒有經濟支援的情況下，他沒辦法堅持繼續學業，最後走上就業的道路。不過，令人吃驚的是，巴哈這輩子的工作運極佳，不斷地成功找到工作。

社會新鮮人巴哈的第一個職場是威廉・恩斯特（Wilhelm Ernst）公爵的宮廷。雖然他是宮廷小提琴手，但如果上面的人

吩咐他做跟音樂無關的雜活，他也得去做。巴哈就這樣當了七個月的宮廷樂師，有了一定的名氣後，附近的教堂如果購入新的管風琴，就會請他檢查管風琴。只想把一生奉獻給音樂的巴哈成為阿恩施塔特（Arnstadt）教堂的管風琴師。雖然這裡的薪水相當豐厚，但唱詩班的實力無法滿足巴哈的期待，他不滿的情緒日漸高漲。另一方面，巴哈和一起住在大哥家的哥哥雅各布感情特別好，雅各布任職瑞典宮廷軍樂隊的雙簧管演奏家而離家後，巴哈便將離別的不捨之情融入音樂。

《為摯愛的兄長送行隨想曲》（*Capriccio Sopra La Lontananza Del Suo Fratello*），BWV992，第三樂章

♪♫ 懂樂必懂 ♪♫

巴哈作品編號 BWV

雖然我們普遍使用 Opus（作品）編號來排序音樂作品，但巴哈的作品是取 Bach（巴哈）──Werke（作品）──Verzeichnis（目錄）的字首 BWV 來羅列。音樂學者沃夫岡・施密德（Wolfgang Schmieder）於 1950 年按照體裁，分類整理了巴哈的一千一百二十六首作品。譬如說，從 BWV 作品一至五二四為聲樂曲和宗教音樂，從作品五二五至九九四則是鍵盤樂曲。

脾氣暴躁的巴哈木條事件
甜蜜的巴哈辦公室戀情

　　自我主張強烈的巴哈在職場上也控制不了脾氣，發生過大大小小的摩擦，尤其受不了不夠完美的音樂。巴哈試圖提升無法達到他的音樂標準的音樂家實力，但是這個過程並不順利。有一次，低音管演奏者的獨奏部分沒有演奏好，巴哈就當面斥責對方是「菜鳥」。被侮辱性言詞激怒的演奏者懷恨在心，拿木條砸傷深夜走在路上的巴哈。事發突然，幸虧巴哈身高一百八，體格健壯，擋下木條。雖然好不容易逃走，免去橫禍，但巴哈不甘心就這麼算了，因此要求教堂懲戒低音管演奏者，沒想到教堂反而警告他對團員溫和一點。巴哈受不了委屈和難過，本來就對教堂不滿的他，如今因為這件事動了離開的念頭。經歷無言以對的事件後，巴哈請了四個禮拜的假，前往其他地方平復內心。

　　巴哈去的是管風琴大師布克斯特胡德所在的呂北克（Lübeck）。為了見到布克斯特胡德，他千里迢迢走了四百四十公里，大約是從首爾到釜山的距離，並在半個月內抵達呂北克。巴哈深陷在布克斯特胡德的管風琴絢麗演奏中，結果不只待了四週，而是停留四個月之久。當時年屆七旬的布克斯特胡德對巴哈充滿熱情和魄力的樣子十分滿意，勸他成為自己的繼任者。但根據教堂規定，繼任者必須是管風琴師的直系子孫或女婿才行。就像布克斯特胡德娶了前任演奏家的女兒而成為管風琴師，巴哈也得跟他女兒結婚，當他的女婿，才能坐上那個位置。布克斯特胡德的女兒比十八歲的巴哈大十歲，又是六姊妹中的長女，因此巴

哈若是成為布克斯特胡德的大女婿，他還得照顧五個小姨子。儘管巴哈非常渴望得到管風琴師的職位，但他最後還是當天連夜逃出呂北克。雖然巴哈沒有成為布克斯特胡德的女婿，但受到他的影響，創作出《觸技曲與賦格》（*Toccata and Fugue*）等作品。不過，很遺憾的是，等待巴哈旅行回來的是教堂的聽證會。

D小調《觸技曲與賦格》，BWV565

　　巴哈對木條事件的處理方式令教堂當局深感遺憾。當局彷彿等這一刻等了很久，將過去積累的不滿加諸於一條條的罪狀上：指控巴哈休假太久、做禮拜時管風琴彈太久、裝飾音寫得太華美使教徒昏聵等等，離譜牽強的罪狀比比皆是。其中最引人注目的是「帶年輕女子登上管風琴演奏席之罪」。

　　跟巴哈一起坐在演奏席的女人是大他一歲的堂姊瑪麗亞・芭芭拉・巴哈（Maria Barbara Bach）。雖然兩人是親戚，但巴哈其實愛慕著她。瑪麗亞不愧是巴哈家族的子孫，唱功非常好，跟巴哈的管風琴演奏一搭一唱，兩人的愛意也愈來愈濃。兩人之間萌芽的愛情正是巴哈拒當布克斯特胡德女婿的最大原因。

　　巴哈再也受不了教堂雞蛋裡挑骨頭，處處刁難，因此遞交辭呈。此時的他即將前往德國中部的米爾豪森（Mühlhausen）。

清唱劇《上主的時刻是最好的時刻》（*Gottes Zeit ist die allerbeste Zeit*），BWV106，第一樂章

週日音樂家
客製化服務

　　巴哈赴任米爾豪森教堂的管風琴師，教堂充分理解他想帶來高水準音樂的想法，並大力支持他。這時，巴哈意外繼承親戚的遺產，約半年薪水，並跟瑪麗亞舉行婚禮。巴哈個性衝動，瑪麗亞性情沉穩，他享受著平靜的新婚生活，感到安心，更加專注於作曲。他開始創作拿聖經當歌詞的宗教清唱劇樂曲，這種曲子屬於聲樂曲。每間德國教堂追求的音樂都不一樣，因此受僱的巴哈必須根據所屬教堂的偏好來創作音樂。

　　當時的教堂管風琴師就跟管理整個宗教音樂的音樂總監沒兩樣，除了彈管風琴，還要決定做禮拜要用的音樂，以及指揮唱詩班等。教堂管風琴師扮演提升教堂格調的重要角色，因此社會地位也相當高。在這種環境之下，巴哈自然而然變成工作狂。米爾豪森市當局對有才華又真誠的巴哈充滿期待與自豪，提供經費讓他出版清唱劇。然而，教堂很重視神聖的禮拜，音樂比重隨之減少，巴哈的和平日子逐漸到頭，他又一次無奈地遞了離職信。

A小調管風琴協奏曲（改編自韋瓦第作品），BWV593，第一樂章

　　巴哈的步伐再次轉向充滿社會新鮮人第一份工作回憶的威瑪（Weimar）。一切彷彿回到了原點，但他現在是恩斯特公爵的宮廷教堂管風琴師，是堂堂正正的宮廷樂師。雖然月薪是上一份工作的兩倍左右，但是跟增加的家庭成員人數比起來，身為一家之

主的他仍然覺得杯水車薪，巴哈四處尋找條件優渥的工作。比他早一個月出生的蓋歐格·弗里德里希·韓德爾（Georg Friedrich Händel）的故鄉哈雷市（Halle），曾邀請巴哈擔任管風琴師，但他拒絕了。要是巴哈當時去了哈雷，他和韓德爾說不定會變成在同個城市工作的樂友，改寫音樂史的發展。一看到附近城市要聘請巴哈的動靜，恩斯特公爵為了留住巴哈，就將他升遷為音樂總監並加薪。

　　此時，巴哈一家人就住在公爵的宮廷旁邊。巴哈身為音樂總監，要創作宮廷教堂每月演出一次的教堂清唱劇。有一天，恩斯特公爵的兒子結束義大利壯遊，帶回韋瓦第、托馬索·阿爾比諾尼（Tomaso Albinoni）等人的樂譜。新接觸到的樂譜充滿義大利風情，令巴哈眼前一亮。巴哈深陷於義大利的新鮮魅力，改編韋瓦第的協奏曲。另一方面，音樂總監巴哈在附近名聲大噪，貴族紛紛委託他作曲。除了婚禮清唱劇，巴哈也開始創作世俗清唱劇，像是紀念某個公爵生日的打獵活動結束後，於晚宴演奏的狩獵清唱劇。

《狩獵清唱劇》（*Hunt Cantata*），BWV208，〈善牧羊群〉（Schafe können sicher weiden）

管風琴大師的
坐牢日記

　　巴哈生平創作的管風琴曲，大概有一半是在恩斯特公爵的宮廷教堂任職期間創作的。雖然獲得良好的待遇，婚姻生活美滿，

但是該離開這裡的時候還是到了。恩斯特公爵的宮廷樂長死後，巴哈就像非正式的宮廷樂長，幾乎承擔起所有工作，暗自期待可以任職宮廷樂長。結果是由前任樂長的兒子接下職位，令巴哈無言以對。灰心喪氣的他打算辭去音樂總監一職，推遲清唱劇的作曲，整個人意志消沉。

不過，科騰的利奧波德大公（Leopold von Anhalt-Köthen）在得知此事之後，邀請巴哈擔任宮廷樂長，也就是樂團指揮（Kapellmeister）。當時宮廷樂長是音樂家所能擔任的最高職位。不想錯過這個職位的巴哈立刻接受提議，但不願意放人的恩斯特公爵別說是放手，還給他安了「不服從命令」的罪名，將他關入監獄。無奈的巴哈一邊坐牢，一邊按照合約創作清唱劇，過得很艱辛。一個月後獲得釋放，立刻提出辭呈。

巴哈有七個孩子，瑪麗亞未婚的姊姊跟他們住在一起，幫忙打理家事。不過，還是發生了失去三個子女的憾事。

《為了長子威廉的鍵盤小品集》（*Clavier-Büchlein vor Wilhelm Friedemann Bach*），BWV994

《為了長子威廉的鍵盤小品集》

巴哈為兒子撰寫管風琴學習教材，期望長子威廉・弗里德曼・巴哈（Wilhelm Friedemann Bach）可以延續音樂世家的根基，成為家傳的管風琴演奏大師。為了讓十歲的威廉輕鬆熟悉鍵盤，巴哈甚至在樂譜上標出手指編號。此教材由巴哈寫第一個小節，自第二個小節起由威廉模仿父親的筆跡，畫出歪歪斜斜的音符。從父子共同創作樂譜這一點來說，這本教材非常特別。如同其他作品集，在包含愛子心意的這本書上，巴哈也簽了「SDG」（Soli Deo Gloria，榮耀只屬於上帝）並獻給上帝。

E大調第二號小提琴協奏曲，BWV1042，第一樂章

夢幻職場
宮廷樂長

　　如同科騰的利奧波德大公所承諾的，三十二歲的巴哈當上音樂家職位最高的宮廷樂長。早年在義大利學習音樂的大公熱愛音樂，因此不遺餘力地贊助巴哈。大公招集腓特烈國王解僱的一流宮廷樂師來科騰，送給巴哈總共十六名菁英團員。

　　身為真心喜愛巴哈才華的狂熱樂迷兼職業音樂家，大公非常能理解巴哈，給予充裕的贊助，提供最高級的樂器和作曲所需的五線譜等等，十分照顧他，並任由他作曲和演奏，除了高薪之外，還會給他獎金。

巴哈獲得利奧波德大公的全力支持和喜愛，全神貫注創作音樂。令人滿意的工作條件與舒適環境，再加上意氣相投的雇主，科騰簡直是夢幻職場。比起宗教音樂，此時巴哈主要創作的是在宮廷演奏來取悅貴族的音樂，也就是協奏曲、室內樂曲或奏鳴曲等器樂演奏曲。在最棒的環境誕生的巴哈音樂活潑輕鬆，甚至輝煌奪目。

在現代經常被演奏的巴哈代表器樂曲之中，特別突顯華麗技巧的作品正是在這個時期誕生的。

G大調《第三號布蘭登堡協奏曲》（*Brandenburg Concertos*），BWV1048，第一樂章

♩♫ **懂樂必懂** ♪♫

《布蘭登堡協奏曲》

巴哈離開利奧波德大公，在柏林旅行的途中遇到布蘭登堡的路德維希（Christian Ludwig）侯爵。侯爵委託巴哈為自己的六人樂團創作演奏作品，於是巴哈從為了科騰宮廷創作的既有協奏曲中，選出六首並配上獻詞後，題獻給侯爵。但是這首曲子是由多種樂器群協奏的大協奏曲（Concerto grosso），需要六個以上的演奏者，因此，實際上，侯爵的樂團一次也沒演奏過。

飛向宇宙的巴哈

1977 年發射到宇宙的無人太空船「航海家二號」上的金唱片（Voyager Golden Records）收錄了四首巴哈的曲子，其中包含《第二號布蘭登堡協奏曲》、第三號《無伴奏小提琴組曲》，以及《平均律鍵盤曲集》（*Das Wohltemperierte Klavier*）第二卷第一號前奏曲。

巴哈和韓德爾見過面嗎？

巴哈一從柏林回來，就造訪了哈雷。他聽聞同歲的音樂家韓德爾當上漢諾威宮廷樂長，正好來到哈雷。巴哈為了見他一面，直接跑去哈雷。但很可惜的是，韓德爾前腳已經離開那個地方了。十年後，韓德爾為了見母親最後一面，再訪哈雷，但巴哈偏偏在這個時候身體抱恙，只能派兒子邀請韓德爾到科騰家中作客。但是韓德爾因母親臨終而沒有心情赴約，只回覆無法出席。結果巴哈和韓德爾一輩子都沒見過面。

巴哈跟著利奧波德大公踏上溫泉之旅。泡了兩個月的溫泉回到家中，發現家裡的氣氛莫名古怪。妻子瑪麗亞不見人影，只剩下孤零零的四個孩子，彷彿家裡有喪事。巴哈萬萬沒想到心愛的妻子過世，而且葬禮也辦完了。瑪麗亞一輩子無病無痛，突然喪妻的巴哈感覺天都要塌下來了。沒有妻子的家空蕩蕩，只剩下巴哈和四名孩子。難以想像沒能跟妻子道別的巴哈該有多失落，他把失去心愛妻子的悲痛融入〈夏康舞曲〉（Chaconne）的哀戚旋律中。

D小調第二號無伴奏小提琴奏鳴曲，BWV1004，第五樂章〈夏康舞曲〉

此作品創作目的為協助有意學習音樂的年輕人使用，並予以精通音樂者特別的慰藉，由科騰公爵殿下之樂長暨室內樂團總監約翰·塞巴斯蒂安·巴哈完成。

——節錄自1722年出版的《平均律鍵盤曲集》序文

♪♫ **懂樂必懂** ♪♫

《平均律鍵盤曲集》

平均律是將八度音平均分成十二個半音，無論用什麼調性演奏，聽起來都一樣的新調律技法。多種樂器之所以能合奏與轉調，便是多虧了這個平均律。為了讓自己的孩子和學生正確地練習鍵盤樂器，並積極使用平均律，巴哈分別以十二個大調和十二個小調創作前奏曲和賦格。1722年出版《平均律鍵盤曲集》第一卷二十四首樂曲，二十二年後出版第二卷二十四首樂曲。《平均律鍵盤曲集》在三百年後的現在，仍是主修鋼琴的學生必學的人類瑰寶。

《平均律鍵盤曲集》第一卷第一號，BWV846，〈前奏曲〉

對位法（counterpoint）

對位法為基於一個明確的主題，再加上另一個主題的技法。這兩個主題在不同的聲部中相融或營造緊張感，並達到和諧。對位法自十三世紀左右不斷發展，巴哈是對位法的集大成者，使其達到顛峰。

賦格 (fugue)

一種對位法複音音樂形式,在某個聲部出現的主題旋律,由另一個聲部接續,彷彿在回應一樣的演唱。根據聲部的數量,可分成二聲部賦格、三聲部賦格或四聲部賦格等。

B小調第二號《管弦樂組曲》,BWV1067,第七樂章〈巴迪奈利〉（Badinerie）

賢內助女王
安娜·瑪德蓮娜

　　若要選拔音樂史上的賢內助,免不了要提到巴哈的妻子們。巴哈淒涼地送走第一任妻子瑪麗亞,傷心欲絕的他面前出現了一位大力鼓舞他的女子。那個人便是科騰宮廷的二十歲女高音安娜·瑪德蓮娜（Anna Magdalena）,兩人算是職場上的同事。安娜的父母也是音樂家,因此她也具備音樂天分。安娜和巴哈雖然相差十六歲,但是兩人之間有著牢牢聯繫彼此的音樂,藉由音樂這個共通語言,擁抱彼此。兩人在瑪麗亞過世十七個月後結為夫妻,巴哈為了新娘安娜準備滿滿的上等紅酒,舉行盛大婚禮。

　　安娜操持家務的能力也不輸瑪麗亞。或許是因為在音樂家家庭中長大,安娜非常清楚職業音樂家的苦衷和工作生態,所以是個做事很有效率的賢內助。首先,她為了補貼家用,婚後繼續

當歌手。有空就抄寫巴哈的樂譜，以他的抄寫員自居。託安娜的福，巴哈不需要花費巨額的出版費用。而且部分巴哈樂譜保存良好，都是多虧了安娜的積極協助。此外，安娜會跟客人一起定期舉辦家族音樂會，展現音樂家庭女主人的一面。為了食慾旺盛的大胃王巴哈，安娜在廚房裡也忙得不可開交。巴哈也是懂得表達愛意的溫柔丈夫，他會買鮮花或小鳥送給喜歡打理花草的安娜。安娜做事精明，在背後支持丈夫，巴哈為她創作滿含愛意的歌曲，並製作小樂譜集。

將你心獻給我，
別讓任何人知曉
讓誰也無法知曉我們的愛情，
要小心翼翼
你的內心才能填滿幸福

謹慎沉默什麼也別相信
不要顯露隱祕的愛
不可留下任何的疑惑，不需如此
我的愛情有你足矣，我相信你的真實
——節錄自《給安娜‧瑪德蓮娜‧巴哈的筆記本》（*Notebook for Anna Magdalena Bach*）

 《給安娜‧瑪德蓮娜‧巴哈的筆記本》，BWV518，第三十七號
〈將你心獻給我，別讓任何人知曉〉（Willst du dein Herz mir schenken）

巴哈將上帝歌唱的旋律抄寫成樂譜。

　　——安娜 · 瑪德蓮娜

若你在我身旁

我就能快樂走向死亡與安息

若你那討人喜愛的手闔上我的雙眼

啊，我的最後該有多幸福！

　　——節錄自〈若你在我身旁〉

《給安娜 · 瑪德蓮娜 · 巴哈的筆記本》，BWV508，〈若你在我身旁〉
（Bist du bei mir）

巴哈三遷
離開的決心

　　然而，巴哈不得不離開「夢幻職場」科騰的日子不知不覺又

到了。很可惜的是，因為利奧波德大公的夫人對音樂完全不感興趣，而且不喜歡看到利奧波德大公和巴哈夫婦一起享受音樂的樣子。由於夫人對音樂漠不關心，大公的贊助也自然而然地隨之減少。雪上加霜的是，巴哈失去自幼仰賴的大哥之後，分居在遙遠異國瑞典的二哥雅各布也去世了。在處境糟糕又內心難受的情況下，巴哈最終決定離開打拚六年的科騰。如今巴哈又要前往哪座城市呢？

有一天，管風琴大師格奧爾格・菲利普・泰雷曼（Georg Philipp Telemann）舉薦巴哈擔任萊比錫的宗教音樂總監領唱。事實上，泰雷曼是當時頂尖的音樂家，比巴哈更早面試，但遭到拒絕。也就是說，巴哈不是該職位的第一順位人選，而是第二順位。大公減少贊助，感到失望的巴哈打算離開小城科騰，留心觀望漢堡或柏林那些大城市。再加上巴哈以前沒能上大學，而科騰沒有能讓兒子升學的大學，因此他愈來愈傾心於大學城市萊比錫。萊比錫比科騰大三倍，充滿知識分子，出版業又生意興隆。那裡的教堂甚至很重視音樂，薪水也相當優渥。這一切的好條件，似乎足以抵銷巴哈的職位從宮廷樂長降到宗教音樂總監的痛苦。為了兒子的將來，巴哈決定前往萊比錫，幸虧大公願意替他寫推薦函。

第一號無伴奏大提琴組曲，BWV1007，〈前奏曲〉

巴哈是音樂天才。他達到所有崇高思想的核心，用最完美的
方法將其表現出來。

——巴勃羅・卡薩爾斯（Pablo Casals）

♪ ♫ **懂樂必懂** ♪ ♫

無伴奏大提琴組曲

大提琴是在 1700 年代後受到矚目的獨奏樂器，巴哈為此創作六首無伴奏大提琴組
曲。每首組曲以阿勒曼舞曲（Allemande）——庫朗舞曲（Courante）——薩拉邦德
舞曲（Sarabandes）——基格舞曲（Gigue）等多首舞曲編織而成。巴哈生前不曾
出版這些組曲，在他過世一百四十年後的 1889 年，十三歲的大提琴家卡薩爾斯才在
西班牙的某間書店發現該樂譜。樂譜是安娜的抄寫本，而非巴哈手稿。巴哈的無伴
奏大提琴組曲是最重要的大提琴表演曲目，它能夠激發出獨奏樂器大提琴的能力，
被譽為大提琴的舊約聖經，深受無數大提琴家的喜愛。

生產量極高
專業斜槓族

　　巴哈和安娜帶著前妻瑪麗亞生的四個孩子、瑪麗亞的姊姊，
以及安娜生下的女兒，一起來到萊比錫。巴哈年輕的時候就常常
換工作，移居德國多座城市，也許他天生沒辦法在同個地方待太
久，但就結果而言，萊比錫是他人生的終點站。巴哈在此生活長
達二十七年。

　　到目前為止，巴哈都是受僱於教堂或貴族，但聖多馬教堂

（Thomaskirche）的音樂總監是由萊比錫市管理的職位。再加上音樂總監是宗教音樂的總負責人，因此除了聖多馬教堂之外，還得管理萊比錫所有教堂和附屬學校的音樂。巴哈提升了合唱團和樂團的演奏水準，每個禮拜花二十小時指導唱詩班成員唱歌，教他們拉丁文和教義問答，甚至連飲食也是他在管。巴哈負責許多跟音樂無關緊要的工作，事務繁重，再也撐不下去，最後得聘請助理幫忙。他每週還要替週日的禮拜儀式或節日，創作教堂清唱劇，就算有十個身體也忙不過來。在聖多馬教堂工作的前五年，巴哈就創作了兩百多首清唱劇、《約翰受難曲》（*St. John Passion*）和《馬太受難曲》等樂曲。

在巴哈持續大量創作的期間，家裡又多了五個孩子。市議會只付了一部分答應要給巴哈的薪水，且讓他們一家人住在學校建築物盡頭的公寓裡。巴哈被迫跟幾十名寄宿生一起生活，創作環境非常惡劣。薪俸微薄，工作量卻多到難以負荷，所以巴哈常常跟議會、校方和教堂發生摩擦。甚至還發生過鳩佔鵲巢的荒唐事件，被任命為大學教堂音樂總監的人不是巴哈，而是不相干的管風琴師，巴哈立刻向奧古斯特二世（August II Fryderyk Moncny）抗議。結果巴哈憑自己的意志力，獨佔酬勞並不多的大學教堂禮拜儀式。

就在巴哈跟相關人士發生各種爭執，傷透腦筋的時候，年紀輕輕的科騰利奧波德大公，於三十三歲驟然去世。巴哈和安娜帶著長子威廉出席葬禮，並親自演奏清唱劇。大公的死對巴哈來說是莫大的損失，他現在不得不拋棄科騰的宮庭樂長頭銜。巴哈有

如斷了線的風箏，受難日緊接而來。

《馬太受難曲》（*St. Matthew Passion*），BWV244，第三十九首詠嘆調〈主啊，請賜垂憐〉（Erbarme dich mein Gott）

♩ ♫ **懂樂必懂** ♪ 🎵

《馬太受難曲》

此曲以《馬太福音》二十六章、二十七章為基礎，總共用七十八首曲子來描繪耶穌的受難。巴哈死後，這部作品很快就被人遺忘，直到一百年後的 1829 年，菲利克斯・孟德爾頌（Felix Mendelssohn）以自己的交響樂團重新演奏，此曲才得以在世上發光，並成為巴哈獲得重新評價的契機。

四十幾歲的一家之主
難耐的菸癮與咖啡癮

　　巴哈嚮往的萊比錫不愧是大城市，不僅年薪高，物價也高。雖然加班如同家常便飯，但還是養不活大家庭。幸好除了正職和授課之外，他還有其他收入來源。巴哈接下泰雷曼創立的演奏團體「大學音樂社」（Collegium Musicum）總監職位。這個團體會在婚喪典禮，甚至是刑場等需要音樂的各種活動上表演，對以巴哈為首的團員們來說，也是另一種外快來源。四十多歲的一家之主巴哈創作許多要跟大學音樂社合奏的器樂協奏曲，而且世俗曲比宗教音樂更受歡迎，巴哈順應趨勢，集結出版世俗曲，同時著

手創作《平均律鍵盤曲集》的第二卷。

《咖啡清唱劇》（*Coffee Cantata*），BWV211, 4.〈咖啡怎能如此美味〉（Ei! Wie schmeckt der Kaffee süße）

> **早晨不來一杯咖啡的話，我不過是一塊乾癟的山羊肉。**
> ——巴哈

　　當時萊比錫掀起喝咖啡的熱潮。人們不僅在家中喝咖啡，也會在時髦的咖啡館享用咖啡。

　　咖啡館很快就變成社交中心。熱愛咖啡的巴哈十幾年來帶領大學音樂社，在萊比錫最大間的齊瑪曼咖啡館定期表演，每週一次。老闆戈特弗里德・齊瑪曼（Gottfried Zimmermann）提供巴哈表演場地和各種樂器，買咖啡的客人則可以欣賞巴哈的表演。

　　巴哈接下齊瑪曼的委託，以詩人畢康得（Picander）撰寫的劇本為底，創作《咖啡清唱劇》。目的是為了宣傳咖啡館，曲子以對咖啡的愛為主題，幽默風趣的台詞堪稱絕佳。巴哈不僅是咖啡愛好者，也是出了名的癮君子。在家裡也總是叨著菸斗，兒子看到沒有叨菸斗的巴哈時，還因為太陌生而嚎啕大哭。他雖然是虔誠的基督徒，但是為了構思動機（motif），不得不依賴香菸。在教堂演奏管風琴或指揮時，巴哈必須忍住菸癮，因此抽菸的習慣害他引起不少風波。巴哈既冷靜又可憐地看待依賴香菸的自己，作詩描寫香菸和人類的共同點，並配上旋律。〈香菸之歌〉收錄於《給安娜・瑪德蓮娜・巴哈的筆記本》第二卷。

菸與我皆由抷土化成，所有人總會回歸塵土。如同菸斗從手上滑落，瞬間碎裂，我的命運亦是如此。

如同菸斗白蒼蒼，哪天我死去也會變得蒼白吧。然後像老舊菸斗那般，被埋入土中的我也會變黑吧。點燃菸斗後，留下的唯有瞬間在半空中消逝的煙霧，還有灰燼。

時間過去，人類的榮耀終究只會化為塵埃。

──節錄自〈香菸之歌〉

 《給安娜‧瑪德蓮娜‧巴哈的筆記本》，BWV515a〈某個癮君子的靈光一閃〉（So oft ich meine Tobackspfeife）

利用宮廷樂長職位
甩開自卑情結

巴哈頻頻跟市議會起衝突，再虔誠的他也漸漸對宗教音樂失去興趣。他非常固執，為了藝術什麼也不願意妥協。若是發生爭論，還會毫不猶豫追究。他寫了一封信給議會，為了更好的宗教音樂提出意見，並對不足的薪水表達遺憾。然而，市議會卻回應巴哈的態度太過分，反而以「怠慢職務」為由減薪。沒能上大學的巴哈有自卑情結，認為市議會是因為學歷而瞧不起自己，所以再三向兒子們強調，如果不想被當成下人對待，就一定要有大學學歷。

為了不再被人瞧不起，不對，是為了生存下去，巴哈無論如何都要找回宮廷樂長的職務。他聽聞某個歌劇作曲家受僱於德勒斯登宮廷，年薪是自己的五倍，於是探頭探腦，打聽德勒斯登宮

廷有沒有職缺。他先是寫信給在德勒斯登宮廷工作的好友，拜託對方舉薦自己，並強調微薄薪資、高物價、過量的工作，以及市議會的保守態度給他壓力，逼得他不得不換工作。渴望成為宮廷樂長的巴哈為了討好萊比錫的奧古斯特二世，題獻兩首彌撒曲，並在信中如此寫道：

> 我已經擔任萊比錫教堂的音樂總監好幾年，卻因為各種艱難的處境，慘遭減薪。若殿下願意施予恩惠，賜我宮廷樂長職位，我相信這種不合理的對待定會立刻消失。請將我收歸於您的庇護之下。
>
> ——節錄自巴哈寫給奧古斯特二世的信

巴哈不只寄信訴苦，還動員大學音樂社，帶來讓國王開心的演奏。在為國王舉行的活動途中，有個小號手因為吸入火把的煙霧，隔天身亡。即便如此，巴哈仍沒有放棄，他使出最後的手段，找來俄羅斯駐德勒斯登大使凱澤林格（Count Hermann Karl von Keyserling）伯爵。當時巴哈的長子威廉是凱澤林格伯爵女兒的音樂老師。巴哈利用音樂，並發揮優秀的談判能力，最終在三年後爭取到宮廷樂師的工作。這可以說是巴哈鍥而不捨的執著和有策略的努力所達成的成果。雖然只是保有榮譽頭銜，但巴哈身為國王僱用的作曲家，搖身一變為萊比錫的上級也不敢怠慢的尊貴人物。

他的音樂是靈魂的語言，因此我們絕對沒辦法徹底了解他。

——迪特里希 · 費雪迪斯考（Dietrich Fischer-Dieskau）

 清唱劇，BWV140〈醒來，那聲音召喚我們〉（Wachet auf, ruft uns die Stimme）

　　現在巴哈的一生只剩十年的光陰了。年近六旬的巴哈不再埋頭創作獻給贊助人的曲子或為了工作作曲，而是專心致志於把自己的音樂遺產留給後人。巴哈改變器樂編制，對作曲家前輩們的作品進行編曲，並從韓德爾等同時代作曲家或郭德堡（Goldberg）等學生的作品中獲得靈感，應用在自己的作品上。除此之外，他也會根據演奏目的，將自己的樂曲改成新的形態。

　　譬如說，巴哈擷取《馬太受難曲》的一部分，創作要在利奧波德大公葬禮上演奏的清唱劇。重新利用三十五年來所寫的多首清唱劇和彌撒段落，完成B小調彌撒，又或者把自己的小提琴協奏曲改寫成大鍵琴協奏曲。巴哈就這樣重新利用他喜歡的旋律或當時受歡迎的曲調，進行編曲，改變器樂的編制，藉此獲得最好的效果。巴哈真的是生產力極高的製作人。

　　「巴哈是不朽的和聲之神。」

　　——貝多芬

 《音樂的奉獻》（The Musical Offering），BWV1079，「國王的主題」

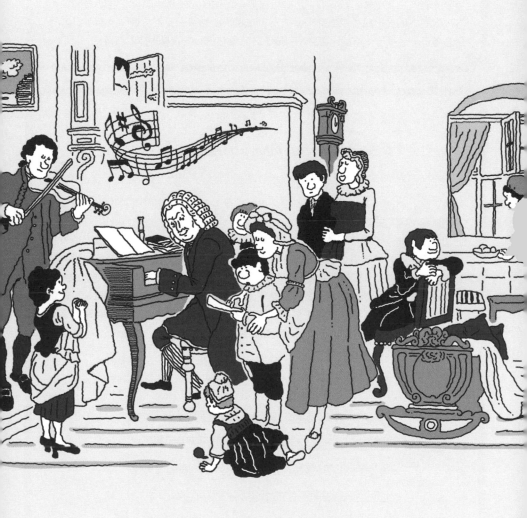

高產作曲家的多產

巴哈育有多名子女,甚至有人說他「生孩子像在作曲一樣」。和瑪麗亞生活的十三年來,總共生了七個,和安娜生活的十三年,則生了十三個。當時的嬰幼兒死亡率本來就高,因此巴哈也失去過十個孩子。安娜婚後幾乎一直處於懷孕狀態,但她仍用心養育十名孩子。作為一名父親,喪子之痛也在巴哈的音樂裡展露無遺。

♩ ♫ 懂樂必懂 ♪ ♬

《郭德堡變奏曲》(*Goldberg Variations*),BWV988

此為凱澤林格伯爵委託創作的變奏曲。巴哈的學生郭德堡是伯爵家中的樂師,該曲由他演奏,因此被稱為《郭德堡變奏曲》。

此曲的主題是左手旋律,並非詠嘆調的右手旋律(請參考樂譜),經過三十段變奏後,再重複一次詠嘆調並結束(詠嘆調—三十段變奏—詠嘆調)。這裡的詠嘆調正是巴哈年輕時為妻子安娜作曲,收錄於《給安娜·瑪德蓮娜·巴哈的筆記本》的旋律。據傳委託巴哈創作這首曲子,是為了讓飽受失眠之苦的伯爵能夠熟睡,但是這個說法不太可信。畢竟巴哈沒理由使用精確的結構,把催眠搖籃曲寫得這麼複雜。雖然這首曲子聽一個小時的話,是有可能產生睡意。

《郭德堡變奏曲》,BWV988, 1.〈詠嘆調〉

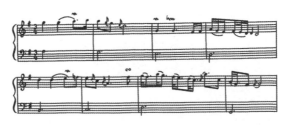

——《郭德堡變奏曲》,詠嘆調的左手主題旋律

被年輕國王嘲弄的
老音樂家

　　巴哈的二兒子卡爾（Carl Philipp Emanuel Bach）是普魯士國王腓特烈大帝（Friedrich der Große）的大鍵琴手。國王的興趣是演奏長笛，一聽到巴哈來見兒子，便把他叫到宮裡。剛好那時宮裡有新買的鍵盤樂器古鋼琴，國王是想讓巴哈彈彈看這個樂器嗎？

　　巴哈和腓特烈大帝的歷史性會面就這樣促成。三十五歲的年輕國王給了六十二歲的巴哈主題旋律，並命令他當場創作三聲部賦格。巴哈才剛彈完，國王又命他用同個主題創作六聲部賦格。用惡作劇般的奇怪主題創作六聲部賦格相當費力，巴哈說要把六聲部賦格抄下來才行，承諾完成之後會再寄給國王。

　　年輕國王對巴哈的六聲部賦格充滿期待，這到底意味著什麼？這個要求是出自對巴哈複音音樂的尊敬，還是有嘲諷老一輩的意思？或許國王是想戲弄不斷拒絕自己邀請的巴哈也說不定。

巴哈肖像畫

　　巴哈回到萊比錫兩個月後，基於國王給的主題，出版賦格形式的複音音樂曲集《音樂的奉獻》。這是一首優秀的樂曲，充滿巴哈為了取悅國王而細心加入的各種謎題、暗號，和巴哈特有的驚人幽默才智。他自掏腰包出版兩百本，將其中一本寄給國王，但沒有收到任何回信。不曉得國王是否在那之後就忘了巴哈，但《音樂的奉獻》至今仍被人演奏，沒有被遺忘。

**　　巴哈就像藉由暗號的幫助，尋找最美星星的天文學家。**
　　──蕭邦

　　上圖是巴哈肖像畫中最有名的一幅，之所以繪製是為了加入音樂協會。肖像畫中的巴哈神情嚴肅，但嘴角又浮現一抹不明的微笑。看起來很健康，令人不敢相信那是他過世兩年前的樣貌。巴哈手上的樂譜是當時正在創作的十四首卡農。巴哈雖然急躁衝

動，但他同時也是開朗豪爽的美食愛好者兼大胃王。對於愛不釋手的啤酒和香菸等嗜好，巴哈有明確的主見，向來追求最頂級的菸酒。

 《馬太受難曲》，BWV244, 1.〈誠心祈求〉（Herzlich tut mich verlangen）

庸醫的過失
大師的最後之歌

巴哈的健康狀況急轉直下，聖多馬教堂以防萬一，開始物色他的接班人。不曉得何時會受到上帝的召喚，巴哈也開始準備東西要留給兒子和學生。他從《賦格的藝術》著手，想將自己領悟整理出來的對位法傳承下去。巴哈仔細看樂譜看了一輩子，眼睛操勞過度，因此在月夜中憑著一根蠟燭刻苦勤學的他視力突然變糟。英國眼科大夫約翰・泰勒（John Taylor）正好此時來到萊比錫，替他做了手術，但是治療情況並不好，巴哈臥病不起，最後停止創作《賦格的藝術》。接受治療三個月後，巴哈一拆掉眼睛的繃帶便這麼說：

「一切正如上帝的旨意，什麼也看不到啊！」

手術後遺症導致巴哈永遠失明。為了安慰擔心他的家人，他唱起收錄於《馬太受難曲》的讚美歌。

為你受死的慘苦，為你恩憐無極，
我口無語能盡述我心所有感激。

使我屬你不變更，縱使我力敗頹；

使我莫苟且偷生，若向你愛減退

——節錄自讚美歌一四五章〈主祢聖首滿傷跡〉

（歌詞翻譯引用自 1929 年劉廷芳博士之版本。）

 《賦格的藝術》（*Die Kunst der Fuge*），BWV1080，〈第一賦格曲〉

♩ ♫ **懂樂必懂** ♪ ♫

《賦格的藝術》

網羅賦格所有技法的賦格合集，由十四首賦格和四首卡農組成。最後一首賦格第十四首的第三動機名稱為巴哈本人之名 B —A—C—H。巴哈彷彿預知了自己的死亡，把一生貢獻給音樂的自己姓名烙印在樂譜上。但是創作第二百三十九小節的時候，巴哈失明，音樂便斷在這裡。為尊重此曲是巴哈死前未完成的遺作，僅演奏到第兩百三十九小節。

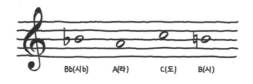

BACH

此為巴哈將自己的名字 B—A—C—H 當成音名「B —A—C—B」所創造的旋律。後來的李斯特、舒曼和馬克斯 · 雷格（Max Reger）等三百多名後輩作曲家使用 BACH 當作主題旋律。

巴哈是震驚所有時代的謎團人物，是音樂史上最驚人的
奇蹟。

——威廉 · 理查 · 華格納（Wilhelm Richard Wagner）

　　巴哈即將投入他如此熱愛和渴望的上帝懷抱。他對自己的學
生兼女婿約翰·克里斯托夫·阿爾特尼科爾（Johann Christoph
Altnikol）唱歌，讓他抄在樂譜上。巴哈就這樣創作生平最後一
首作品《我來到祢的寶座》（*Vor deinen Thron tret' ich hiermit*）。
臨終前歌唱的此曲，有些音樂會也會安排此曲接續斷在第兩
百三十九小節的《賦格的藝術》後面演奏。巴哈藉由音樂帶領
大家族，用一生來回報主之憐愛，他應該曾經擠出最後一絲力
氣，與家人一起歌唱讚美歌。巴哈就在看不到前方的狀態中，
流出滾燙的淚水，嚥下最後一口氣，於1750年7月28日離開心愛
的家人，享年六十五歲，長眠於度過人生最後二十七年的聖多
馬教堂。

清唱劇，BWV147, 10.〈耶穌，世人仰望的喜悅〉（Jesu, Joy of Man's
Desiring）

巴哈的兒子們

巴哈的兒子們遺傳到他的音樂基因，第六代音樂世家的形成也有他們的功勞。瑪麗亞生的長子威廉、次子卡爾如父親所願，就讀名校萊比錫大學，成長為音樂家。威廉成為一流管風琴師，跟韓德爾也有來往。次子卡爾接手完成巴哈五十歲時懷著音樂世家的驕傲所創作的《巴哈家族族譜》，並率先保存巴哈的肖像畫和手稿樂譜等。安娜生的第一個兒子戈特弗里德 · 海因里希 · 巴哈（Johann Gottfried Bernhard Bach）雖然是有音樂才華的天才，卻患有精神障礙。而老么約翰 · 克里斯蒂安 · 巴哈（Johann Christian Bach）常被稱為「倫敦巴哈」，對莫札特和海頓影響深遠。

巴哈對音樂的恩澤，如同創教者之於宗教。
——舒曼

巴哈雖然離開人世，但在家中留下二十多種樂器，例如五台大鍵琴和三把小提琴等。當安娜舉辦家族音樂會時，想必現場流淌著這些樂器發出的聲音。巴哈生前就因為生活費不足，苦苦掙扎，死後別說是遺產，還留下一屁股債。安娜被迫償還債務，結果名列貧民名單上，靠萊比錫市的救濟金生活。缺錢的安娜將《賦格的藝術》樂譜低價賣給市議會。

即便如此，她仍留下手記，回憶她心愛的丈夫，孩子的慈祥父親——巴哈。但很遺憾的是，安娜和繼子的關係並不好，他們始終對安娜冷漠無情。安娜和留下來的三個女兒過著貧苦的生

活，直到巴哈過世十年後的那一年辭世，享年五十九歲。

　　巴哈生前創作了一千五百多首樂曲，長子威廉和次子卡爾因為生活困頓，低價售出巴哈的樂譜。巴哈的作品經由最親近的家人之手賣出，四散各地，許多樂譜遺失。部分外流的樂譜變成普通的一張紙，被店家拿來當包裝紙。巴哈過世的同時，也快速地被世人遺忘。

　　巴哈是所有音樂的開始與結束。

　——馬克斯 · 雷格

 F小調第五號大鍵琴協奏曲，BWV1056，第二樂章

超越時代的
永恆大師

　　巴哈為什麼會被稱為音樂之父？在調性的概念還不明確的時代，巴哈希望後代音樂家可以更好地延續音樂，因而創作使用平均律的鍵盤音樂曲集。調性系統就此確立下來，我們得以在這個系統裡演奏合奏曲，在KTV輕鬆地轉調唱歌。就算有人寫出比巴哈更厲害的音樂，也只能臣服於音樂之父巴哈，正是這個原因。

　　在巴哈音樂中窺見的複雜性，使我們看見他肩負的重擔造成的沉重負荷；而從複雜性中感受到的縝密、輕快與單純，使我們看見他對耶穌的神聖懺悔。在他的懺悔中，我們也能感受到他的孤獨與寂寞。巴哈名垂後世，受人喜愛的原因，既在他的音樂

裡，也在他的人生之中。他的龐大作品、藝術性、對上帝的虔誠，以及與生俱來的勤勉背後，藏著艱難激烈的人生。

　　巴哈從小背負重擔，歷經生活之苦，所有人都在休息的星期日也要去上班。為了過上更好的人生，他沒有安於現狀，而是在不同城市之間搬遷，從阿恩施塔特、米爾豪森、威瑪、科騰，再到萊比錫。巴哈是不斷努力變得更好的天才，勤勞不懈，鍥而不捨，因此他才能在幾百年後的現在，仍是史上最受尊敬、最尊貴的音樂家。在追求更好音樂的熱情，與追求更美好的人生的野心之間，他十分感激神賜予他做音樂的才能，在神的面前保持謙卑。在他的音樂面前，人們總是肅然起敬。

　　音樂，榮耀上帝，使人快樂。將榮耀歸於上帝，賦予洗滌心靈的力量，便是所有音樂的目的。
　　——巴哈

巴哈・10 大關鍵字

01. 管風琴家
教堂管風琴家，留下無數首管風琴協奏曲。

02. 安娜・瑪德蓮娜
巴哈的第二任妻子，會抄寫樂譜的賢內助。

03. 《平均律鍵盤曲集》
以各十二種大調和小調，為鍵盤樂器創作四十八首樂曲。

04. 對位法與賦格
巴哈透過複音音樂技法對位法創作出非凡的賦格曲。

05. BWV
將巴哈的一千一百多首作品分門別類的巴哈作品目錄。

06. 聖多馬教堂音樂總監
巴哈在聖多馬教堂擔任二十七年的音樂總監。

07. 《咖啡清唱劇》
愛喝咖啡的巴哈創作的清唱劇，巴哈帶領的大學音樂社曾表演過。

08. B.A.C.H
把自己的名字寫成「Si ─ Ra ─ Do ─ Si」並應用於《賦格的藝術》。

09. 《郭德堡變奏曲》
凱澤林格伯爵委託巴哈作曲，由學生郭德堡演奏。

10. 《音樂的奉獻》
以腓特烈大帝提供的主題創作的賦格。

巴哈必聽名曲

01. F 小調第五號大鍵琴協奏曲，BWV1056，第二樂章
02. 第三號管弦樂組曲，BWV1068，第二樂章〈G 弦上的詠嘆調〉
03. 《平均律鍵盤曲集》第一卷第一號，BWV846，〈前奏曲〉
04. 長笛奏鳴曲，BWV1031，第二樂章〈西西里舞曲〉
05. 《郭德堡變奏曲》，BWV988, 1.〈詠嘆調〉
06. 第一號無伴奏大提琴組曲，BWV1007〈前奏曲〉
07. G 大調第五號《法國組曲》，BWV816, 1.〈阿勒曼舞曲〉
08. 《狩獵清唱劇》，BWV208, 9.〈善牧羊群〉
09. 《第三號布蘭登堡協奏曲》，BWV1048，第一樂章
10. 清唱劇，BWV147, 10.〈耶穌，世人仰望的喜悅〉
11. 第二號小提琴協奏曲，BWV1042，第一樂章
12. B 小調第二號管弦樂組曲，BWV1067, 7.〈巴迪奈利〉
13. 清唱劇，BWV140，〈醒來，那聲音召喚我們〉
14. D 小調第一號鍵盤協奏曲，BWV1052，第一樂章
15. 《咖啡清唱劇》，BWV211, 4.〈咖啡怎能如此美味〉
16. A 小調第三號小提琴協奏曲，BWV1041，第一樂章
17. 《馬太受難曲》，BWV244, 1.〈誠心祈求〉
18. 無伴奏小提琴奏鳴曲第四號組曲，BWV1004, 5.〈夏康舞曲〉
19. 四台鋼琴協奏曲，BWV1065，第一樂章
20. E 大調第三號組曲，BWV1006, 3.〈嘉禾舞曲與輪旋曲〉
 （Gavotte en Rondeau）

Georg Friedrich Händel

韓德爾

1685-1759

03

音樂的彌賽亞
時髦帥氣的韓德爾

倫敦市區，某個風采翩翩的男人大步奔走，跟鄰居噓寒問暖，傳來德國腔英文，此人正是總跟德國人巴哈一起登場的德國人韓德爾。他走進布魯克街（Brook Street）二十五號，由紅磚堆疊而成的四層樓建物，那裡正是韓德爾的家。穿透到窗外的大鍵琴聲化為路燈，照亮起霧的街頭。

豎琴協奏曲，HWV294，第一樂章

從韓德爾修長手指流過的大鍵琴音色極為柔美。他的人生如紅茶苦澀，但他的成功如鮮奶油香甜。巴哈與韓德爾雖然生活在同個時代，卻各自擁有截然不同的人生風景。巴哈一臉嚴肅，韓德爾卻神情愉快，令人不禁好奇韓德爾的人生風景究竟是什麼模樣。不過，他的假髮為什麼如此華麗？他的人生也跟華麗長髮一樣華美富麗嗎？真好奇假髮會不會重到壓垮他的肩膀。他的人生也跟他的微笑一樣燦爛嗎？現在就讓我們走進韓德爾的人生風景之中吧。

第五號大鍵琴組曲，HWV430, 4.〈快樂的鐵匠〉（The Harmonious Blacksmith）

理髮師的兒子
躲在閣樓的小鬼

哈雷是德國中部的一座小城市。1685年，等候春天到來的某一天，蓋歐格・弗里德里希・韓德爾（Georg Friedrich Händel）

出生了。六十三歲的父親蓋歐格‧韓德爾替兒子取了跟自己一樣的名字。韓德爾的父親體格健壯結實，是一名理髮師，二十歲時與大他十二歲的寡婦結婚，繼承她前夫任職的宮廷專屬外科醫師兼理髮師職位。四十年後，年紀較大的七十二歲妻子先過世，六十歲的韓德爾父親不到一年就跟牧師女兒續絃，除了長子韓德爾，又生了兩個女兒。巴哈出生於音樂世家，而韓德爾家裡一個音樂家也沒有，但韓德爾從小就展現出演奏管風琴和小提琴的驚人天賦。

然而，韓德爾的父親希望他成為工作穩定的律師，不用拿起剪刀為人理髮，所以清掉家中所有樂器，導致韓德爾的音樂實力原地踏步，甚至禁止他去有樂器的人家裡玩。但是不管父親怎麼做，依然無法澆熄年幼的韓德爾對音樂的渴望。在家人睡著的漆黑夜晚，小韓德爾會瞞著所有人爬到閣樓，偷偷彈琴。有一天，韓德爾在父親的雇主大公面前演奏管風琴，大公看出韓德爾天賦異稟，叮囑其父親務必要把他培養成音樂家。韓德爾的父親不是很願意，但在大公的諄諄善誘之下，韓德爾從那時候開始正式學習音樂。

幸好身為老師的教堂管風琴手弗里德里希‧威廉‧查豪（Friedrich Wilhelm Zachow），不僅教九歲的韓德爾演奏管風琴，還讓他學作曲。受到特別喜歡雙簧管的查豪老師影響，韓德爾後來也創作了許多雙簧管曲。快速累積演奏實力的韓德爾有時也會代替查豪老師，在舉行禮拜時演奏管風琴。三年後，韓德爾到柏林宮廷彈琴。選帝侯勸他去義大利留學，但他無法丟下病危

的父親。韓德爾的父親留下「去當法官」的遺言後便過世，享年七十五歲。雖然以當時的人來說，他父親相當長壽，但韓德爾也才十三歲，他究竟會遵照父親的遺願嗎？

韓德爾的前途煩惱
午夜大打出手

　　韓德爾按照父親的意思，考上哈雷大學的法律系，但是才開始上課沒多久，反而加深他做音樂的渴望。他入學不到一個月，就成為教堂的實習管風琴手。踏出音樂家人生第一步的韓德爾在教堂附屬學校教聲樂，組織合唱團，在多間教堂之間奔波，並演奏自己作曲的清唱劇。雖然合約期間只有一年，但韓德爾就像教堂的音樂總監一樣，積極熱情地完成跟音樂相關的工作。

　　就在此時，韓德爾認識了比他大四歲的音樂家泰雷曼。泰雷曼跟韓德爾一樣都學法律，同時東奔西走，擔任教堂樂手。連名字也同樣都有「蓋歐格」的兩人對彼此很有共鳴，被對方的音樂所吸引，關係十分要好。韓德爾創作了幾百多首宗教音樂，很確定成為音樂家是自己的使命，所以開始物色能夠展現歌劇音樂家才華的舞台。

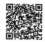
歌劇《阿密拉》（*Almira*），HWV1，〈證明何為雷電交加〉（Proverai）

　　韓德爾的音樂舞台正是德國的歌劇之都漢堡。漢堡打開了德國第一座公共歌劇院的大門，藝術與金錢匯聚於此，漢堡又被

稱為「德國的威尼斯」。韓德爾在這裡遇到大他四歲的音樂家約翰·馬提頌（Johann Mattheson）。在操著一口流利英文的馬提頌介紹之下，韓德爾見到英國大使，覺得英國備感親切。有一天，韓德爾和馬提頌拜訪呂北克，要見管風琴大師布克斯特胡德。布克斯特胡德的管風琴演奏令兩人十分感動，想成為接班人，但是想那麼做的話，就得跟他的女兒結婚。因為這個條件，兩人最後選擇放棄。聽說韓德爾和馬提頌搭馬車來到此處之前，千里迢迢徒步過來的巴哈，因為同樣的條件被嚇得落荒而逃。

從呂北克回來之後，韓德爾立刻被聘任為漢堡的歌劇院交響樂團第二小提琴手。他完整背下小提琴的樂譜，在歌劇上演的時候演奏出來，當時深植他腦海的旋律自然而然地在他後來的作品中再次登場。韓德爾對這裡的生活環境適應良好，就算沒有馬提頌的幫忙，他也開始拓展活動範圍。然而，馬提頌漸漸有點提防他，兩人之間化膿的傷口終於還是爆發了。

馬提頌在自己的歌劇《埃及豔后》（Cleopatra）首演時，親自指揮和演戲，把鍵盤樂器的演奏交給韓德爾。沒想到最後聽眾鼓掌的時候，馬提頌停止演戲，突然推開韓德爾，要坐在鍵盤樂器前面。動怒的韓德爾揪住馬提頌的衣領，將他拖到後院，兩人突然展開決鬥。雖然馬提頌的劍刺中韓德爾的心臟，但幸好劍尖正中韓德爾的背心鈕扣而斷裂，他才逃過一劫。之後兩人戲劇性地和好，和睦地練習韓德爾人生中的第一部歌劇《阿密拉》，而《埃及豔后》則是大獲成功。

二十歲的年輕韓德爾雖然產生了當音樂家的信心，但由於漢

堡歌劇院破產，他被迫離開漢堡。剛好義大利的麥地奇大公向韓德爾介紹義大利音樂，承諾總有一天會帶他去佛羅倫斯。義大利是歌劇的發源地，供需最強。一出現前往義大利正規學習歌劇的絕佳機會，韓德爾就把在漢堡的三年生活拋在腦後，準備前往佛羅倫斯。

歌劇《阿密拉》，HWV 1, 4.〈薩拉邦德舞曲〉

義大利留學
直達成功的電梯

　　韓德爾從佛羅倫斯開始，在羅馬、拿坡里、威尼斯等義大利各地彈琴，展現自己的作品。他去威尼斯的時候，韋瓦第剛就任慈光孤女院校的音樂教師。韓德爾在遊歷義大利的期間，迎來巨大的轉捩點，將義大利音樂視為他一生的音樂。他現在創作的不再是德語，而是義大利語歌詞的歌劇。他的第一部義大利歌劇《羅德利哥》（*Rodrigo*）在佛羅倫斯首演，大獲成功。年輕的德國作曲家創作的義大利歌劇獲得成功的例子絕對不常見。血氣方剛的韓德爾還跟擔任歌劇主角的女歌手談戀愛。

　　韓德爾遊歷義大利的另一個收穫正是畫作。他跟作曲家阿爾坎傑羅・柯瑞里（Arcangelo Corelli）走得很近，並沉迷於義大利畫風，因此有了逛展覽的愛好。韓德爾欣賞畫作的眼光愈來愈高，身為畫作收藏家，他也收藏了很不錯的畫作。此外，韓德爾也認識了同齡作曲家多明尼克・史卡拉第（Domenico

Scarlatti）。在每晚有十五間歌劇院上演華麗歌劇的威尼斯，韓德爾也會參加著名的面具舞會。他戴著面具彈琴，增添神祕感，引起轟動。韓德爾的實力有口皆碑，跟很多贊助人變熟，其中偶然認識的德國漢諾威選帝侯喬治（Georg Ludwig）王子，對韓德爾提出誘人的提議，請他到宮廷任職宮廷樂長。韓德爾毫不猶豫，步伐立刻轉向漢諾威。

德國的天大失誤
花心的音樂家

漢諾威的喬治王子擁有歐洲最優秀的管弦樂團，而二十五歲的韓德爾獲得喬治王子宮廷樂長的頭銜。然而，韓德爾毫無預兆地拋下「夢幻職場」漢諾威宮廷，請假去英國，途經故鄉哈雷和杜塞道夫（Düsseldorf）。原來，是看過韓德爾歌劇的英國王室相關人士邀請他去倫敦。英國聽眾對歌劇深感興趣，韓德爾才抵達倫敦兩個禮拜，就匯集先前作品中使用過的多種旋律，推出歌劇《里納爾多》（Rinaldo）。《里納爾多》的美麗詠嘆調和華麗舞台裝置備受矚目，上演了十五次之多。一夕之間，韓德爾獲得王室和貴族的熱烈關注。

來自德國的異鄉人韓德爾藉著與生俱來的國際化氣質，一下子就站上高傲的英國主流社會舞台中心。他在德國無法填補的渴望在英國獲得了滿足，想繼續留在英國的想法也愈加強烈。英國當時盛行資本主義，只要有能力，就能名利雙收。韓德爾住在積極贊助他的貴族宅邸，使義大利歌劇在英國落地生根。不過，有

一個問題，那就是他仍然隸屬於漢諾威宮廷。韓德爾畢竟簽了合約，只好暫時回到漢諾威，並為了下一季的歌劇，請求喬治王子讓他再去英國。心地善良的喬治王子允許韓德爾出國，但前提是他要在合適的時間點回來。德國就這樣徹底錯失韓德爾。

歌劇《里納爾多》，HWV7a，〈讓我哭泣〉（Let Me Cry）

♪ ♫ **懂樂必懂** ♪ ♫

電影《絕代艷姬》（*Farinelli*）裡的那首歌

故事背景為十字軍東征的歌劇《里納爾多》，以揪心的詠嘆調〈讓我哭泣〉聞名。描繪去勢男高音閹伶一生的電影《絕代艷姬》的精華片段，就是法里內利唱這首詠嘆調的場面。被阿甘特國王綁架的阿米瑞娜公主嘆息，唱出歌詞：「讓我哭泣，我的悲慘命運！請給我自由」。旋律中的休止符彷彿是在表現阿米瑞娜公主的抽泣。韓德爾二十歲於漢堡譜寫的首部歌劇《阿密拉》第三幕，曾以小調的薩拉邦德舞曲來演奏這段旋律，兩年後則在神劇《時間與真理的勝利》（*The Triumph of Time and Truth*）中以詠嘆調來歌唱。韓德爾愛這段旋律愛到四年後又再次在《里納爾多》中採用。

閹伶（Castrato）

閹伶是人為培養出獨特音色的男高音高手，為了發出高音，在變聲期之前人工去勢。受到荷爾蒙異常的影響，閹伶的四肢和肋骨變得畸形又大，肺活量提高，能夠發出具壓倒性的音量。成為明星閹伶的話，就能名利雙收，因此通常都是貧民階層的少年被父母帶去去勢，但也有很多少年在做手術的過程中喪命。電影《絕代艷姬》的真實主角法里內利（原名卡洛爾 · 布羅斯基〔Carlo Broschi〕）是當代最頂尖的明星閹伶。十九世紀的天主教以違反人倫為由，禁止閹伶演唱後，用假聲唱出女高音音域的假聲男高音便取而代之。

擺脫危機的天才
奇怪的水上音樂

　　時間過去，韓德爾不知不覺也來英國兩年多了。漢諾威被他忘得一乾二淨了嗎？離開漢諾威這麼久，韓德爾應該也開始在看喬治王子的臉色了。此時的他受安妮女王（Queen Anne）之託，創作《安妮女王生日頌》（*Ode For The Birthday Of Queen Anne*），並根據《烏得勒支和約》（*Peace Of Utrecht*）創作《烏得勒支感恩頌歌》（*Utrecht Te Deum*），於聖保羅大教堂首演。這份音樂大禮讓安妮女王很開心，韓德爾因此獲得女王頒給的年俸，金額是巴哈在萊比錫領的年薪兩倍之多。韓德爾待在漢諾威無法比擬的大城市倫敦，備受安妮女王的寵愛，想要定居英國的念頭就更強烈了。生氣的喬治王子乾脆停止贊助，韓德爾心想既然如此，那就要結束跟喬治王子的緣分。然而，人生似乎沒有百分之百絕對的事。德國從英國那搶回偉大音樂家的關鍵事件，現在才要上演。

D大調第二號《水上音樂》組曲（*The Water Music*），HWV349，12.〈號管舞曲〉（Alla Hornpipe）

　　韓德爾信任的安妮女王駕崩了。雪上加霜的是，安妮女王沒有王位繼承人，接任者正是韓德爾深信不會再見到面，沒有放在心上的漢諾威喬治王子。喬治王子的王位繼承順位遠在第五十名，但最後還是由他繼承安妮女王的王位，登基為不列顛國王喬治一世。任誰看都覺得荒唐的情況變成現實，韓德爾走進意想不

到的死路。根據喬治一世的裁決，韓德爾有可能輕易地被處以死刑，或是徹底失去這段時間以來在英國打下的人生基礎。韓德爾心想無論如何都要拉近他和喬治一世的距離。幸虧喬治一世真心喜愛音樂，個性又善良，他被韓德爾創作的新歌劇打動，立刻對他敞開心扉。但是韓德爾需要一個機會，讓他可以更自然地跟國王和解，徹底彌補以前的失誤。後來，挽回這一切的大好機會終於來了。

　　韓德爾聽聞喬治一世夫婦會出席泰晤士河的遊河活動，準備了炒熱活動氣氛的音樂。韓德爾為了討好喬治一世，創作《水上音樂》，還自掏腰包租船，讓自己的樂團坐在船上演奏《水上音樂》。心胸寬廣的喬治一世非常滿意韓德爾為自己演奏的《水上音樂》，下令重新演奏好幾次。就結果而言，韓德爾運用智慧躲過巨大的危機，重新獲得君王的寵愛，安全地降落在王室的圍籬裡。為什麼韓德爾碰到問題總能迎刃而解呢？

　　前嫌盡釋的喬治一世賜予韓德爾四百英鎊，是他當時年薪的兩倍。韓德爾一直以來寄居在貴族的屋簷下，睽違三年，總算擁有自己的空間了。他在地下一層、地上四層的這棟屋子裡進行彩排，販售門票和樂譜，並在這裡住了三十六年，直到過世。

韓德爾作品編號 HWV

按照體裁，將韓德爾的六百一十二首作品分門別類的目錄。HWV 為 Händel（韓德爾）— Werke（作品）— Verzeichnis（目錄）的字首，HWV 編號從韓德爾的四十二齣歌劇開始編列。

韓德爾的音樂用了人人都能理解的簡單語言，來表達人人都能感受的情緒。

——羅曼‧羅蘭（Romain Rolland）

歌劇《凱撒大帝》（*Giulio Cesare in Egitto*），HWV17，〈我愛你的明亮雙眸〉（V'adoro pupille）

群眾募資
皇家音樂學院

倫敦北部的項多斯公爵（Duke of Chandos）聘請跟喬治一世和好如初的韓德爾擔任駐宮廷作曲家，韓德爾為雇主公爵創作《項多斯頌歌》（*Chandos Anthem*）和歌劇《艾西斯與加拉提亞》（*Acis and Galatea*）。韓德爾看到自己引進的義大利式歌劇大受歡迎後，心想既然如此，乾脆和六十幾個意氣相投的貴族一起成立歌劇團，大量演出歌劇，順便創造收益。這個概念很類似我們現在的群眾募資。雖然南海公司（該公司於1720年取得奴隸

貿易相關特許，並引發金融投機事件）後來害許多人損失慘重，但幸好韓德爾在股市行情好的時候買入又安全脫售，將一大筆錢收入自己囊中。這筆收益加上貴族提供的共同投資金一萬英鎊，皇家音樂學院（Royal Academy of Music）有限公司終於成立了。

音樂學院任命韓德爾為音樂總監，此後聘請喬凡尼・博農奇尼（Giovanni Battista Bononcini）等專屬作曲家。韓德爾在漢諾威和哈雷等歐洲各地，親自尋找適合演自己歌劇的歌手。他也行使了權限，把音樂學院的行政工作交給故鄉哈雷的友人。韓德爾不可避免地會跟博農奇尼競爭，但多虧音樂學院聘請到全歐洲最厲害的歌手，他又享有立刻把自己的歌劇搬到舞台上的特權，因此迎來人生的黃金十年。

德國人韓德爾和義大利天才作曲家博農奇尼實力不相上下，兩人自然而然地展開競爭。不管怎麼說，博農奇尼是正統義大利派歌劇的專業作曲家，比韓德爾技高一籌。博農奇尼前兩季的歌劇輾壓韓德爾的歌劇，但伺機逆轉局勢的韓德爾終於憑藉創作半年以上的歌劇《凱撒大帝》，在第四季滅了對手的威風。後來博農奇尼因為嫉妒，暗箭傷人，使韓德爾多番被置於死地，但博農奇尼被捲入剽竊等各種醜聞，最終自行退出競爭，銷聲匿跡。

英國公民韓德爾的
討人厭對手

　　韓德爾被任命為主管英國國家活動之「皇家教堂」（Chapel Royal）的專屬作曲家，已經有喬治一世給的四百英鎊年薪，喬治一世的媳婦僱用他當家庭教師，又把年薪調高到六百英鎊。韓德爾創作的歌劇也是一部接著一部大賣，所以他拿多到花不完的現金買進更多南海公司的股票。

　　韓德爾沉醉在皇室的喜愛中，最後在1727年四十二歲時，歸化英國，成為英國公民，並從路德宗改信聖公宗。他去掉德文名字Georg Friedrich 「Händel」的元音變化符（¨），以英文名字George Frideric Handel活動。沒過多久，喬治一世駕崩，在西敏寺舉行的喬治二世加冕典禮，演奏了韓德爾的《加冕頌歌》。第一首〈祭司撒督〉的內容是祭司撒督為所羅門膏抹，此後英國的所有加冕典禮都會演奏這首曲子。

《加冕頌歌》（*Coronation Anthems*），HWV258, 1.〈祭司撒督〉（Zadok the Priest）

在英國上演的義大利歌劇，其實比起歌詞，歌手的歌喉對票房影響更大。這也是正常的，畢竟聽眾聽不懂義大利文，自然會把注意力放在唱功了得，表達能力又好的歌手身上。當時一齣歌劇的成敗有賴於歌手的明星光環。韓德爾甚至使用策略，讓兩個明星女高音在同一齣歌劇裡擔任雙主角，令聽眾歡騰興奮。但是歌手往往有大頭症，不當對待劇院的情況很常見。由於歌手的競爭意識很強，因眼紅嫉妒而吵架的事經常發生。韓德爾為了迎合兩人的脾氣，連音符數量都平分，花心思分配登台時間。然而，最後還是發生了意外。這兩位女高音表演到一半，互抓頭髮。雙方粉絲也是互相揶揄，丟東西到舞台上等等，引起騷動，害公演亂成一團。

屋漏偏逢連夜雨，英國人約翰‧蓋伊（John Gay）推出《乞丐歌劇》（*The Beggar's Opera*），嘲諷韓德爾製作的義大利歌劇，並且上演了六十二次之多，創下歷史新紀錄。《乞丐歌劇》使用英語而非義大利語，滑稽地諷刺故作高尚的政客偽善和墮落，獲得倫敦市民的熱烈喜愛。與此同時，清一色都是神話與英雄事蹟的義大利歌劇熱潮很快就褪流行了。再加上《乞丐歌劇》的人物像戲劇一樣輪流説台詞，因此易於理解聽懂。《乞丐歌劇》讓韓德爾很煩惱是否要繼續創作不符合民情的義大利歌劇。

韓德爾的即興演奏

韓德爾以絢麗的管風琴演奏技藝為豪，他會登台坐在管風琴或大鍵琴前面指揮，等到神劇的幕間休息時間，為觀眾帶來即興演奏。細膩又雄壯的即興演奏深受觀眾喜愛。他在幕間彈奏管風琴的橋段被視為傳統，延續至今。而他的管風琴演奏曲後來集結出版成管風琴協奏曲集。

重啟音樂學院
竹籃子打水

　　結果，皇家音樂學院在第九個樂季結束後，宣告破產，關門大吉。即便如此，皇家音樂學院九年來進行了約五百場的公演，其中兩百五十場都是韓德爾的作品，因此韓德爾的事業可以說是達到了巔峰。對歌劇充滿熱情的他不甘就此淡出，夢想皇家音樂學院能夠捲土重來，並跟同僚一起接管劇院，因此再次前往義大利。他在義大利待了一年，挖掘歌手，蒐集義大利劇本和樂譜。

　　另一方面，待在威尼斯的韓德爾收到母親癱瘓病危的通知後，趕緊回到故鄉哈雷，但是早已失明的母親看不見兒子的臉。巴哈的兒子來找過守在母親身邊的韓德爾，將巴哈的邀請函轉交給他，但是母親彌留之際，韓德爾沒有多餘的心力拜訪巴哈。

　　再次團結一心的皇室音樂學院積極活動，希望可以東山再起。與此同時，韓德爾為牛津大學的典禮創作歌劇《亞他利雅》

（*Athalia*），因為這個契機，牛津大學提議頒發音樂博士學位給韓德爾，但他最後婉拒了。韓德爾面臨的問題不只一、兩個，皇家音樂學院這艘大型船艦已經開始出現破洞。

 歌劇《羅德琳達》（*Rodelinda*），HWV19，〈我最親愛的！〉（Mio caro bene! ）

♩♫ **懂樂細節** ♪♬

韓德爾的歌劇與電影《寄生上流》

韓國導演奉俊昊執導，於 2019 年上映的《寄生上流》，出現過韓德爾歌劇《羅德琳達》的兩首詠嘆調。《羅德琳達》裡的羅德琳達丈夫被關在地牢裡，跟《寄生上流》中的管家丈夫被困在地下室的情況，巧妙重疊。還有羅德琳達在歌劇第三幕歌唱〈我最親愛的！〉場景，在《寄生上流》中也有類似的戲劇性轉折。

遇見帥哥韓德爾

 神情充滿活力熱情，氣勢雄偉的韓德爾，不管走到哪都很顯眼。他雖是外地人，但憑藉與生俱來的社交能力、聰明敏捷的行為和出眾的風度，給所有人留下強烈印象。韓德爾之所以能跨國活動，他的個性優點也起到了作用。不過，他偶爾也會露出衝動粗魯的一面，或是情緒爆發，大發雷霆。有一次，女高音不願意按照要求唱歌，韓德爾便一把將對方抓起扔到窗外。但他的內心始終保有溫暖的同情心，真心地愛護周遭的人。儘管英文實力生疏，但他天生富有幽默感，為人豪爽，大家和他待在一起總是很開心。此外，韓德爾是喜愛美酒和大魚大肉的美食家，也是曾經點十六道菜來吃的大胃王，所以隨著年紀增長，身材也愈加肥胖。

因為《乞丐歌劇》
淪為乞丐的韓德爾

十五年前，韓德爾和作曲家博農奇尼激烈競爭，但他現在碰到的新危機非常嚴重，辛苦程度是當時無法比擬的。意想不到的勢力出現，欺壓韓德爾。喬治二世的兒子與父親較勁，成立「貴族歌劇團」，全是為了打壓喬治二世熱愛的皇家音樂學院。為了扼殺韓德爾和皇家音樂學院，貴族歌劇團直接邀請義大利的歌劇大師來倫敦。此人正是尼古拉・波普拉（Nicola Porpora）。波普拉不僅創作出足以威脅韓德爾地位的精彩旋律，關鍵是他還帶來明星閹伶法里內利。

雪上加霜的是，貴族歌劇團用盡一切手段，使皇家音樂學院吃盡苦頭。他們不僅散播關於皇家音樂學院歌手的負面謠言，搶走觀眾，還剽竊韓德爾的高人氣詠嘆調。他們鐵了心要毀掉韓德爾，故意跟皇家音樂學院在同一天公演，害觀眾席空蕩蕩的，或是毀損皇家音樂學院的街頭宣傳海報。貴族歌劇團不擇手段，把韓德爾搞得很累。他忙著對抗《乞丐歌劇》，身體也衰弱許多。由於要應付貴族歌劇團的霸道行為，韓德爾備感壓力，身體狀況衰退，團員之間的不和也愈加嚴重。韓德爾和皇家音樂學院的明星閹伶森納西諾（Senesino）漸行漸遠，貴族歌劇團趁機把人搶到自己劇團來。雖然這兩個歌劇團都安排了厲害的歌手和明星閹伶，但最後所有人都臣服於《乞丐歌劇》的魅力。

歌劇《塞爾斯》（*Serse*），HWV 40，〈懷念的樹蔭（最緩板）〉（Ombra mai fu）

只記得第一名的世界
卓越的商業策略

　　被趕出劇院的韓德爾，毫不猶豫做了一件跌破眾人眼鏡的事。他反而對憑藉《乞丐歌劇》成功的約翰・里奇（John Rich）伸手。韓德爾像不倒翁般重新站起來，以柯芬園劇院為據點，再次成立歌劇團。第三次重振旗鼓的韓德爾，跟隸屬於里奇表演團的法國舞團攜手合作，打破常規，製作在歌劇幕間加入芭蕾的「芭蕾歌劇」。然而，被《乞丐歌劇》比下去的義大利歌劇和皇家音樂學院，早已回天乏術。

　　雖然明星歌手之間的競爭和不當要求，搞得韓德爾心煩意亂，但是一看到下一季的歌劇預約率下跌，他無論如何都要填補不足的資金。需要韓德爾發揮冒險家精神，做出決斷的瞬間很快就到來，他決定投入神劇的創作，放棄一直抓著不放的歌劇。年輕時期的韓德爾充滿幹勁，把世界上豐富多姿的故事寫進歌劇，但現在他為了挽留轉身離去的聽眾，創作了神劇《掃羅》（Saul）。

　　韓德爾不愧是天生當發行商的料，他能夠精準看穿大眾的喜好。神劇的優點確實比歌劇多，不需要製作突顯主角的特殊服裝，歌手只要穿上各自的衣服就可以。而且義大利歌手需要重金聘請，但只花相對低的費用就能讓英國歌手們一起登上舞台。神劇的製作成本低，對觀眾來說，票價負擔也比歌劇輕。基於種種原因，就算籌備期間比歌劇短，聽眾的反應還是更好。韓德爾冒險製作神劇，而不是歌劇，真是神來之筆。而且他沒有花一大筆

錢找明星歌手來出演，而是大量安排他擅長譜寫的合唱。在他使出的絕招之中，最值得矚目的看點便是，神劇的歌詞不是義大利文，而是用英文寫的。用英文歌唱的神劇，一下子就吸引到覺得欣賞義大利歌劇有點壓力的英國中產階級。

神劇《所羅門》（*Solomon*），HWV67，〈席巴女王的進場〉（Arrival of the Queen of Sheba）

♪♫ **懂樂必懂** ♪♫

歌劇 VS 神劇

歌劇和神劇同樣都是舞台上的戲劇音樂，不同之處在於內容和結構。歌劇主要描寫愛情故事，要有舞台裝置，但神劇專注於宗教內容，不需要另外的舞台裝置、服裝或演技。尤其是為了賦予更神聖、更虔誠的感覺，合唱在神劇中的佔比很大。在韓德爾的神劇中，合唱使音樂更打動人心，作為整齣戲劇的精神支柱，存在感極大。

D大調小提琴奏鳴曲，Op.1，第十三首第一樂章

克服半身不遂的
奇蹟與復活

為了拯救搖搖欲墜的劇院，韓德爾四處奔波，心力交瘁，因此搞垮身體。就像他的母親，不知不覺邁入五十二歲的韓德爾中風，右半邊的身體和右手手指癱瘓。韓德爾是右撇子，再也無法

登台，劇院就此破產。即使被債主追著跑，比起自己，韓德爾先想到的還是有困難的人。他為了救濟同僚和貧窮的老音樂家，成立「音樂家協會」，並舉行幫助協會財政狀況的演奏會，將收益捐出去。

然而，韓德爾全心全意投入的劇院沒落，對他造成精神上的打擊，還出現憂鬱症症狀。驚人的是，韓德爾在溫泉村療養六個禮拜後，不可思議地康復。韓德爾以健康的姿態回歸，絢爛彈奏管風琴的模樣令所有人啞然失色，簡直是奇蹟。雖然病魔讓韓德爾摔了一大跤，但也讓他找到了人生的妥協點，並透過神劇向神表達感激之情。但現實情況是，他依然債台高築，完全破產。

韓德爾被人們拋棄，天天擔憂三餐的溫飽，過著苦日子。有一天，禮物從天而降，朋友送了他一本歌詞集，還有一封信，上面寫著：「主有話要說，作曲就拜託你了。」韓德爾的目光停在某段歌詞上。

「上帝未將祂的靈魂拋棄在地獄，祂會為你帶來安息。」

韓德爾大喊：「哈利路亞！」

他從每一句台詞、每一個字當中感受到生命力，使出渾身解數，廢寢忘食地窩在房間裡作曲。然後有一天，韓德爾在創作《彌賽亞》的高潮段落，也就是合唱〈哈利路亞〉時，在拿食物到房間的僕人面前流淚，並如此大喊：

「神來找我了！我真的看到神了！」

音樂、宗教和人類的靈魂合而為一，韓德爾的合唱〈哈利路亞〉瞬間誕生，被公認為最好的宗教音樂。韓德爾才花二十四

天，就完成多達兩百五十九頁的巨作神劇《彌賽亞》。在樂譜最後一頁的底端，以巴哈也愛用的「SDG」（榮耀只屬於上帝）作為結尾。在接踵而來的破產和恥辱陰影中，韓德爾自己開悟，獲得救贖，深刻感受到非凡的力量和對上帝的謝意。韓德爾三十年前第一次踏上英國領土，如今就要離開奉獻三十年熱情的英國了，而他的手上拿著的是《彌賽亞》樂譜。

> 《彌賽亞》是將我從最深絕望深淵撈出來的奇蹟。現在它要成為全世界的希望。
>
> ──韓德爾

 神劇《彌賽亞》（*Messiah*），HWV56，第二部第七樂章〈哈利路亞〉（Hallelujah）

──《彌賽亞》中的〈哈利路亞〉大合唱

拯救韓德爾的《彌賽亞》
拯救萬人

離開倫敦的韓德爾前往愛爾蘭都柏林。愛爾蘭總督和都柏林的慈善音樂團體愛樂協會，對破產的韓德爾伸出援手。韓德爾應愛樂協會的要求，送上英文神劇《彌賽亞》給不熟悉義大利歌劇的都柏林聽眾。為了籌措被關進監獄的債務人保釋金，《彌賽亞》不是在教堂演出，而是在都柏林的音樂廳首演。

雖然公演碰到一些難題，例如神劇必須由地方教會的唱詩班演出，但是六百個席位售罄，七百多名聽眾得擁擠地坐在六百個座位上，主辦方還因此事前發公告，呼籲男性觀眾勿佩帶刀劍，女性觀眾勿穿佔空間的蓬裙。神劇《彌賽亞》給無數觀眾帶來神怡心醉的感動。聽眾給予熱烈的迴響，韓德爾募款到四百英鎊，最終使一百四十二名債務人獲得自由。韓德爾也拿到不少的收益，所以幸福地在都柏林過了三個月。

　　但在那之後，韓德爾諸事不順，《彌賽亞》歷經八年才在倫敦首演。還受到改劇名的屈辱，被迫將《彌賽亞》改成《新宗教神劇》。《彌賽亞》在倫敦柯芬園劇院首演，出現合唱〈哈利路亞〉的那一刻，喬治二世猛然站起，因此全場聽眾也跟著起立。因為這件事，起立聆聽《彌賽亞》的合唱〈哈利路亞〉就成了傳統。韓德爾的畢生傑作神劇《彌賽亞》在倫敦首演後，八年期間演出了三十四次，其中三十二次由韓德爾親自指揮。

　　韓德爾為了籌措基金給英國第一間收容棄兒的保護機構倫敦扶幼院（Foundling Hospital），每年在聖誕節演出《彌賽亞》，並捐出收益。他還捐贈管風琴給孤兒院的孩子。看到這裡，是不是浮現終身未娶的韓德爾特別疼愛小朋友的畫面了呢？對他灌輸慈善概念的人，正是韓德爾年輕時在哈雷大學教過他的奧古斯特·赫爾曼·弗蘭開（August Hermann Francke）教授，在哈雷大學設辦孤兒院和窮人學校。韓德爾讓挨餓受凍的孩子們吃得暖，穿得飽，他的《彌賽亞》不是寫給基督徒的宗教音樂，而是為全人類創作的音樂。

韓德爾一共創作十八齣神劇，講述的是聖經故事。大部分的內容都是以色列百姓和國王團結一心，拯救國家，抵禦外來勢力的侵略。或許是因為這樣，韓德爾的神劇成為很好的工具，用來消除「來自德國的喬治皇室」，以及「來自德國的作曲家」的身分認同，展現出在英國君王名義下統一的英國力量。

這是真的！韓德爾是史上最偉大的作曲家。我現在也從他身上獲益良多。
——貝多芬

♩♫ 懂樂細節 ♪♬

《彌賽亞》與後代作曲家

海頓參加西敏寺舉行的韓德爾相關活動，接觸到《彌賽亞》後，大受衝擊，覺得音樂學涯彷彿回到了原點，並說韓德爾才是真正最好的老師。這次的衝擊令海頓創作出神劇《創世紀》（*Die Schöpfung*）。莫札特說：「韓德爾比誰都還了解戲劇。」並改編《彌賽亞》的樂曲。貝多芬則說：「這是真的！」身體不可能康復的他，引用《彌賽亞》第十二首的歌詞，喃喃自語說：「如果有醫生能把我治好，那他肯定叫做奇蹟（wonderful）。」由此可知，受盡病痛折磨的貝多芬有多麼沉醉在韓德爾和《彌賽亞》之中。

出現〈哈利路亞〉時全體起立的原因

神劇《彌賽亞》是聖誕季和年末音樂會上常被演奏的曲目。這齣劇有一個特別的傳統，一開始合唱〈哈利路亞〉，聽眾就會同時起立。關於《彌賽亞》在倫敦首演時就出現的這項傳統起源，眾說紛紜。

一、坐在第一排觀看的喬治二世一聽到歌詞「萬王之王」，就被莊嚴的氣氛感動到猛然起身，因此坐在後面的人也一起起立。
二、遲到的國王夫婦在表演途中進場，於是聽眾馬上起立，而當時剛好唱到〈哈利路亞〉。
三、坐在第一排觀看的喬治二世在看了兩個小時左右後，想要伸展雙腿，所以微微站起來，聽眾跟著起立時，剛好出現〈哈利路亞〉大合唱的部分。

《彌賽亞》總長兩小時二十分鐘，總共有五十三首曲目，而〈哈利路亞〉是第四十四首，因此第三個說法聽起來很有說服力吧？

神劇《猶大・馬卡布斯》（*Judas Maccabaeus*），HWV63，〈看那英雄凱旋歸〉（See, The Conqu'ring Hero Comes）

用煙火音樂
吸引全倫敦

　　韓德爾深受大眾喜愛，又有英國皇室這個可靠的靠山，但也有很多人因為他是外國人而敵視他，受到百般阻撓的他很痛苦，但是他創作了有如獲勝頌歌的神劇《猶太的麥克比阿斯》，靠這首曲子奪回名符其實的國民音樂家頭銜。

另一方面，奧地利王位爭奪戰在簽署和約後落幕，當局計畫放煙火慶祝停戰。煙火表演預計在倫敦的中心綠園舉行，喬治二世委託韓德爾創作跟煙火同時演奏的音樂。韓德爾遵照只能使用管樂器的諭令，用一百個管樂器和三個定音鼓等，構成這首樂曲。受到小時候音樂老師查豪的影響，韓德爾特別喜歡雙簧管，因此在曲子裡編制二十四支雙簧管。他盡可能把曲子寫得華麗雄壯，好讓音樂穿透煙火爆炸聲和群眾吶喊聲。為了見證史無前例的壯觀畫面，聚集的群眾多達一萬兩千人，而倫敦的交通癱瘓了三小時，以前從來沒發生過這種事。雖然煙火表演不怎麼樣，但韓德爾的響亮樂音填滿了倫敦的天空。

 《皇家煙火》（*Music for the Royal Fireworks*），HWV351, 4.〈歡慶〉（La Réjouissance）

成為英國之星的
音樂的彌賽亞

　　韓德爾六十五歲時，最後一次拜訪故鄉哈雷。當他在德國的期間，恰逢巴哈過世，而他在返回倫敦的路上，發生馬車意外，身受重傷。故鄉的同齡音樂家巴哈之死，是不是讓韓德爾憑直覺意識到自己也在邁向終點，日子不多了？韓德爾事先寫好遺書，對意外造成的後遺症置之不理，而且就像要完成剩下的作業，立刻重回老本行，憑著不屈不撓的意志，開始創作神劇《耶弗他》（*Jephtha*）。但是他的左眼視力突然惡化，只能斷斷續續地作曲，花了半年才完成的《耶弗他》，成為韓德爾的最後一首作品。

視力突然變糟的韓德爾跟巴哈一樣，接受白內障手術。很遺憾的是，韓德爾的執刀醫師就是惡名昭彰的英國眼科醫生泰勒，他也替巴哈做過眼科手術。韓德爾陷入什麼也看不見的狀態，此後八年左右都活在黑暗中，徹底失去世界的光明。醫生泰勒知道自己在音樂史上闖了什麼禍嗎？

〈失明的韓德爾肖像畫〉（1748 年）

就算失明了，韓德爾為了兌現跟倫敦扶幼院小朋友之間的諾言，每年還是會親自指揮並演奏管風琴。1759年4月6日，韓德爾在柯芬園劇院指揮《彌賽亞》，完成最後一首合唱〈阿們〉的最後一小節後，隨即暈倒在地。

歌劇《阿塔蘭塔》（*Atalanta*），HWV35，〈可愛的森林〉（Care selve）

110

一週後的4月14日，復活節前一天，韓德爾交代遺言，説要安葬在英國代表性大師們長眠的西敏寺後，便過世了，享年七十四歲。韓德爾的葬禮在三千名英國國民飽含真心的哀悼之下舉行，並按照他的遺言，將他安葬在影響英國之群星所沉睡的西敏寺。

西敏寺裡的韓德爾雕像

被刻成教堂雕像的韓德爾，手上拿著神劇《彌賽亞》第三部的第一首詠嘆調〈我知道我的救贖主活著〉（I Know That My Redeemer Liveth）樂譜。

雖然韓德爾不復存在，但英國國民可以在位於綠園和泰晤士河之間的西敏寺見到他。韓德爾跟許多代表英國的文豪一起躺在西敏寺南翼，應該常常聽到主教堂演奏他本人的音樂吧。自韓德

爾冥誕一百週年的1784年起，西敏寺教堂每年都會舉行「韓德爾音樂節」緬懷他。

 大鍵琴組曲，HWV437, 3.〈薩拉邦德舞曲〉

華麗的單身
華麗的捐助

　　韓德爾直到過世都沒有公開《彌賽亞》的抄本，這是為了在自己死後，《彌賽亞》的收益也能一分不少地流入倫敦扶幼院。《彌賽亞》的版權按照韓德爾的遺言，在他死後捐給倫敦扶幼院。另外，韓德爾年輕時在義大利看展，培養了欣賞藝術品的興趣，死後留下八十件收藏品左右，其中兩件是林布蘭的畫作。韓德爾留下的遺產總共兩萬英鎊，相當於現在的新台幣一億七千五百萬元左右。韓德爾生前過著華麗的單身生活，經常分享畫作或樂器等個人物品給周圍的人，而且晚年賺到的兩千五百英鎊大多分給了姪女、朋友和僕人。為了生活困難的音樂家，捐贈一千英鎊給音樂家協會。現在來讀一下飽含韓德爾一片心意的遺囑吧！

　　人生無常，因此我留下此遺囑。我要將我的衣服、寢具和三百英鎊留給我的僕人彼得，並留一年份的薪水給其他僕人。贈予史密斯大型大鍵琴、小型室內管風琴、樂譜和五百英鎊。贈予詹姆士・亨特五百英鎊，並贈予一百英鎊給在哥本哈根的堂親。銀行剩下的存款和擁有物留給哈雷的姪女，

她是我的最後一份遺囑唯一執行人，本人於1750年6月1日立此遺囑。

——節錄自韓德爾的遺囑

巴哈與韓德爾的平行理論？

巴哈和韓德爾常常一起登場，分別被稱為「音樂之父」和「音樂之母」。兩人在1685年的德國鄰近村莊出生，而且都是自小喪父，很早便開始為生計奔波。當巴哈生下第一個兒子，擔任教堂管風琴師，孤軍奮鬥的時候，韓德爾已被任命為漢諾威宮廷樂長，年薪是巴哈的六倍，同時因為歌劇《里納爾多》的關係，在英國紅透半片天。雖然巴哈想見見隔壁村莊的知名同齡作曲家韓德爾，但是在國際間奔波的韓德爾對巴哈沒什麼興趣。兩人都是被載入音樂史冊的作曲家，卻一次面也沒碰到過。巴哈結過兩次婚，育有二十名子女，作為宗教音樂家，創作沉穩又細膩的宗教音樂，一輩子都待在德國。而韓德爾一輩子單身，創作的是絢麗活潑的舞台音樂，自由自在地在歐洲各地遊歷。雖然兩人的童年有如並行的平行線，但從結果來看，他們的一生形成完美的對比。巴哈的生活費不夠用，為了多領一點月薪而東奔西走。與之天差地遠的韓德爾則是領取君王給的豐厚年薪，累積不少財富。巴哈過著上班族的通勤人生，嚴格自律，但韓德爾是自由奔放的自由工作者，生活不自律的他患有各種疾病。不過，兩人的晚年又很相似，身材高壯的他們皆在晚年變胖，失去視力，還碰巧由同一個庸醫做手術而失明。

大鍵琴組曲，HWV434, 4.〈小步舞曲〉

準備萬全的國民作曲家
天生四海為家的人

　　一個做好準備的人，與一個願意接受他的社會相逢，會有怎樣的結果？韓德爾在德國出生，但彷彿受到命運的牽引，定居英國並成為英國人，給人留下英國作曲家的印象。在七十四年的人生中，韓德爾在英國度過四十七年，深受英國和英國人的喜愛，並為英國聽眾創作音樂。韓德爾的音樂與其豪爽的性格相符，他用明快節奏和輕快音樂填滿王室、教會和全歐洲的舞台。此外，他到處旅行，跟許多音樂家互相影響。尤其是來自德國的韓德爾，靠義大利歌劇橫掃高傲的英國人舞台，這件事本身便是音樂史上的重大里程碑。韓德爾總能憑藉他特有的社交能力，順利應付危機。雖然他的生意手腕時好時壞，但是他擁有德國人的穩重、義大利人的輕鬆、法國人的優雅特質，他的國際觀明顯與眾不同。

　　韓德爾在巴哈不太注重的歌劇和神劇嶄露頭角，包括四十六齣歌劇和二十六齣英文神劇在內，他留下的無數作品幾乎涵蓋了所有體裁。年少得志，生活多采多姿的韓德爾在晚年嘗到人生苦頭後，專注於宗教音樂，奉行慈善事業。巴哈過世沒多久就被人遺忘，後來才又受到矚目，但幸運的韓德爾被世人記住，總是能在舞台上看到他的名字和音樂。

　　韓德爾的假髮看起來又大又華美，但是他必須獨自承受沉甸甸的重量。他的人生就跟他的假髮一樣，重得令他難以抬頭。他的華麗音樂帶來壓力，無止境的競爭和嫉妒，導致他的劇院二度

破產，但他仍然不屈不撓地活了下來。在殘酷苦澀的痛苦中誕生的傑作《彌賽亞》，現在仍讓全人類互相交流，獲得救贖。

韓德爾・10 大關鍵字

01. 國際化

德國人韓德爾憑藉與生俱來的國際觀，成為英國國民作曲家。

02.《里納爾多》

在英國亮相的第一齣義大利語歌劇，具代表性的詠嘆調為〈讓我哭泣〉。

03. 皇家音樂學院

韓德爾作為音樂總監，推出自己的歌劇卻破產。

04. 法里內利

明星閹伶，韓德爾的競爭對手貴族歌劇團聘請的歌手。

05.《水上音樂》

為當上英國國王的喬治王子所創作，並在船上演奏的曲子。

06.《加冕頌歌》

喬治二世的加冕儀式樂曲，英國所有加冕儀式皆會演奏〈祭司撒督〉。

07. 神劇

跟歌劇不一樣，不需要服裝、演技和舞台機關，而且持續出現合唱。

08.《彌賽亞》

借助〈哈利路亞〉合唱的力量，拯救韓德爾的人生之代表作神劇。

09.《皇家煙火》

由許多管樂器和打擊樂器演奏的華麗樂曲。

10. 巴哈

跟同齡人巴哈有如兩條平行線，卻又過著迥然不同的人生。

Playlist

韓德爾必聽名曲

01. 歌劇《塞爾斯》，HWV40，〈懷念的樹蔭（最緩板）〉

02. 大鍵琴組曲第一卷，HWV434，第四樂章

03. 歌劇《里納爾多》，HWV7b，〈讓我哭泣〉

04. 大鍵琴組曲，HWV437, 3.〈薩拉邦德舞曲〉

05. 豎琴協奏曲，HWV294，第一樂章

06. 第五號大鍵琴組曲，HWV430, 4.〈快樂的鐵匠〉

07. 神劇《所羅門》，HWV67，〈席巴女王的進場〉

08. 第七號大鍵琴組曲，HWV432, 6.〈帕薩加里亞舞曲〉

09. 第六號小提琴奏鳴曲，HWV373，第二樂章

10. 歌劇《凱撒大帝》HWV17，〈我愛你的明亮雙眸〉

11. 第一號大鍵琴組曲，HWV434，第三樂章，〈詠嘆調與變奏〉

12. 第二號水上音樂組曲，HWV349, 12.〈號管舞曲〉

13. 神劇《猶太的麥克比阿斯》，HWV63，〈看那英雄凱旋歸〉

14. 《皇家煙火》，HWV351, 4.〈歡慶〉

15. 歌劇《羅德琳達》，HWV19，〈我最親愛的！〉

16. 《加冕頌歌》，HWV258，第一樂章〈祭司撒督〉

17. 神劇《彌賽亞》，HWV56，第二部第七樂章〈哈利路亞〉

Franz
Joseph
Haydn

海頓

1732-1809

04

音樂的創世紀
交響曲之父海頓

千五百名聽眾湧入八百席位的倫敦漢諾威廣場音樂廳，為曠世音樂家熱烈鼓掌歡呼。海頓從貧困挨餓的少年，變成貴族音樂總管，最後成為音樂界的莎士比亞。一如既往，幸運女神總是在合適的時間點出現，對他微笑。不過，海頓怎麼有辦法跟年輕音樂家和睦相處呢？他的畢生夢想是擁有幸福美滿的家庭，但他身處的現實環境卻殘忍無情。他不是沒有過過苦日子，但他會幫助處境比自己更困難的人，而且總是面帶愉快的笑容。一起來聽聽看海頓用音樂呈現的人生的喜怒哀樂吧。

降E大調第一號小號協奏曲，Hob.7e: 1，第三樂章

唱功了得的孩子
寄人籬下

　　如果想製作品質優良的車輪，就得從如何挑選良木開始學起。就像父親做過的那樣，瑪蒂爾斯・海頓（Mathias Haydn）為了成為車輪匠而當學徒，接受過十年的學徒訓練，覺得孤單的時候就邊彈豎琴邊唱歌。完成學徒訓練的他在奧地利和匈牙利之間的邊境城市羅勞（Rohrau）落地生根。忠厚老實的瑪蒂爾斯當上村莊里長，跟在貴族廚房擔任助手的女子結婚，然後在1732年3月的最後一天，長子法蘭茲・約瑟夫・海頓（Franz Joseph Haydn）來到這個世界。

　　如果瑪蒂爾斯唱歌給六個小孩聽，年幼的海頓很快就會跟著唱。比起在鄉下繼承家業，當個窮二代，瑪蒂爾斯更希望長子海

頓去大城市。因為在城市裡把音樂學好的話，有助於日後成為神職人員。六歲的小海頓來到位於城市的姑母家，渾然不知以後再也無法跟家人一起生活。

　　海頓的姑丈是校長兼合唱團團長，除了大鍵琴和小提琴，還教他打定音鼓。用美麗的歌聲唱出高音域的海頓加入教會唱詩班，在學校透過教義問答時間，學習寫作和閱讀，並學會拉丁文與算數。學業好的海頓畢竟是寄人籬下，住在姑母家，所以經常餓肚子，穿著髒衣服。幸好幸運女神找上海頓，維也納的聖斯德望主教座堂（St. Stephens Cathedral）音樂總監約翰・喬治・羅伊特（Johann Georg Reutter）四處找尋會唱歌的少年，並推薦海頓當團員。對海頓的音樂很滿意的羅伊特立刻把他帶到維也納。

第一項考驗──聖斯德望主教座堂合唱團
海頓差點被去勢

　　抵達維也納的海頓，跟羅伊特的家人一起住在聖斯德望主教座堂旁邊的教堂小屋，羅伊特家裡住了五個合唱團小朋友。八歲的海頓加入在歐洲赫赫有名的聖斯德望主教座堂合唱團，即後來的維也納少年合唱團，學習拉丁文等學校課業，以及聲樂、小提琴和大鍵琴等等，尤其是他在此接觸到維也納音樂大師們的作品。聖斯德望主教座堂舉行的大型活動相當多，海頓在不久前駕崩的查理六世葬禮彌撒上，跟唱詩班一起歌唱。

 C大調第六十號鋼琴奏鳴曲，第一樂章

雖然海頓的童年充滿最好的音樂教育和特殊經驗，但是離家生活的他總是三餐不繼。年幼的海頓為了填飽飢餓的肚子，更加努力唱歌。若能在提供豐盛茶點的貴族城堡唱歌，不管是什麼食物，多少都能討一點來吃。由於小時候營養不良，海頓的身材明顯矮小。沒過多久，小五歲的弟弟麥可·海頓（Johann Michael Haydn）也加入合唱團。特別擅長高音的海頓常常負責獨唱，優美歌聲令校長驚豔，不斷嘗試說服他去勢，要把他打造成閹伶，但父親瑪蒂爾斯極力反對，他才逃過一劫。如果海頓走上人氣閹伶的路，就算享有耀眼的人氣，他應該也當不成偉大的音樂家，寫出被演奏好幾個世紀的作品吧。

G大調第十三號鋼琴奏鳴曲，Hob. 16: 6，第三樂章

被驅逐的變聲期少年
閣樓好友們

然而，海頓的聲音不知不覺漸漸發生變化，十七歲的他進入變聲期。海頓原本備受公主瑪麗亞·特蕾莎（Maria Theresia）的寵愛，常常到美泉宮唱歌，就連她也說海頓的喉嚨「發出烏鴉聲」。公主的一句話，令海頓被合唱團解僱。有一次海頓開玩笑剪掉朋友綁起來的髮尾，羅伊特就以此為由，拿棍子打海頓，最後將他趕到街頭上。

寒冷的冬夜，少年海頓晴天霹靂地被解僱，流落街頭。雖然前途茫茫，但他還是得快點找到住處。在必須決定出路的那一

刻，海頓的腦海突然浮現可以安穩解決三餐的修道院，但是他一點也不想遵從父親的心願，走上神職人員的路，他明白到自己的願望是留在維也納，以音樂為業。雖然突然被趕出來，但就像父親當車輪匠學徒十年，海頓也在合唱團歷練了九年。

幸虧在周遭人的幫助之下，海頓寄住在聖彌額爾堂（Michaelerkirche）小屋閣樓。沒有暖爐又會漏雨的閣樓裡，住著男高音約翰・米歇爾・斯潘勒（Johann Michael Spangler）與他的妻子和新生兒。不過，這次幸運女神站在海頓背後微笑，意料之外的可靠援軍出現了，那就是住在教堂小屋一樓的皮埃特羅・梅塔斯塔齊奧（Pietro Metastasio）。皇宰劇作家梅塔斯塔齊奧也替年輕時期的韋瓦第寫過歌劇劇本。在梅塔斯塔齊奧的斡旋之下，海頓成為某個貴族家裡的音樂教師。約翰的妻子懷了第二胎，海頓覺得住在閣樓不太方便，恰好貴族提供住宿，所以三年期間的住處問題自動迎刃而解。

另一方面，只要是跟音樂有關的工作，海頓來者不拒。在唱詩班唱歌是最基本的，他也會在做禮拜的時間指揮樂團或演奏管風琴，甚至在夜晚唱小夜曲的街頭樂團打工。雖然主要擔任助手或做簡單的工作，但是一邊賺錢一邊學習的經驗十分寶貴。

第二項考驗──管家兼伴奏
轉介又轉介

梅塔斯塔齊奧把海頓介紹給好友兼知名歌劇作曲家波普拉。波普拉是明星閹伶法里內利的老師，也是在倫敦跟韓德爾競爭為

敵的了不起音樂家。波普拉平日教威尼斯駐維也納大使的情人唱歌，便把鋼琴伴奏交給海頓。

大使邀請波普拉到夏季別墅，海頓以僕人的身分跟著去，三個月來，包攬各種跑腿工作。雖然波普拉會辱罵海頓「死腦筋」、「蠢蛋」等等，給他臉色看，但海頓為了向他學習音樂和拉丁文，忍氣吞聲。海頓不僅透過波普拉結交到維也納的知名音樂家，還接觸了他們的音樂並深入研究。

跟波普拉相處的日子猶如在修行，熬過來的海頓終於創作第一齣歌劇。然而，這齣歌劇在海頓不知情的情況下，被人大搖大擺地出版販售，同時他的名字也跟著為世人所知。沒過多久，像圖恩（Thun）伯爵夫人那些有名的貴族也排隊等著要向海頓學音樂。可惜，海頓的母親沒能看到兒子出人頭地就去世了。

《吾王拯救我》（*Salve Regina*），Hob.23b: 1, 5.〈啊，溫和的，啊，親愛的〉（O clemens, o pia）

初戀情人當上修女
步步高陞

海頓跟小時候幫過自己的理髮師女兒特蕾莎陷入愛河，但無情的她遵守與父母的約定，成為修女。海頓驚訝得說不出話來，卻還是為特蕾莎的修女終身誓願彌撒，創作管風琴協奏曲和《吾王拯救我》，並親自在誓願儀式上指揮。海頓演奏讚歌，把初戀交給上帝的時候，祈禱她幸福了嗎？為了追憶送走初戀的那一年，海頓在樂譜上寫了「1756」並珍藏一輩子。

海頓把失戀的難過拋到腦後，才剛搬家沒多久，家裡卻遭竊。跟「家」有關的海頓受難記就此開始。幸虧海頓獲得弗倫伯格男爵（Carl Josef Fürnberg）的贊助，教導他的子女。喜愛音樂的男爵委託海頓創作弦樂四重奏，這是海頓譜寫的第一首弦樂四重奏。男爵對作品很滿意，海頓因此產生信心，繼續創作弦樂四重奏。男爵向自己的親戚波希米亞的莫爾辛伯爵（Karl von Morzin）推薦海頓為音樂總監。海頓終於當上音樂總監，不僅解決了食宿問題，還可以領正常的年薪，埋頭於主要的工作，也就是作曲。想以音樂為業而放棄當神職人員的海頓，非常高興終於可以把喜歡的事情當作天職。海頓跟隨莫爾辛伯爵一家在波希米亞的別墅生活，指揮宮廷交響樂團，並創作包含交響曲在內的多首器樂曲和助興音樂。此時的他完全不知道跟莫爾辛伯爵的緣分，會在日後帶來驚人的結果。

♩ ♫ 懂樂必懂 ♪ ♫

海頓的作品編號 Hob

霍伯肯（Hob）總共編號至第七五〇號。1957 年荷蘭音樂學者安東尼・霍伯肯（Anthony van Hoboken）按照曲類整理海頓的所有作品。第一類是交響曲，弦樂四重奏是第三類，而鋼琴奏鳴曲被分在第十六類。譬如說，「Hob. VIIb:1」指的是第七類 b 組（大提琴）的第一首作品。

分手與結婚
解僱與就業

　　海頓被迫跟心愛的特蕾莎分手後悵然若失，某個跟特蕾莎極為相似的女人映入他的眼簾，那就是特蕾莎的姊姊瑪麗亞，正好她也非常想跟海頓結婚。海頓是覺得自己有義務照顧特蕾莎的家庭嗎？特蕾莎進入修女院不到三年，海頓就跟瑪麗亞成婚了。結婚典禮在海頓少年時期唱歌過的聖斯德望主教座堂舉行。海頓的人生很快有了天翻地覆的改變。

　　莫爾辛伯爵投入太多錢到交響樂團上，導致財政困難，結果解僱了海頓和交響樂團。海頓無奈地被趕走，但慌張的心情沒有持續太久，因為某個貴族偶然在莫爾辛伯爵宮廷聽到海頓的交響曲，向他拋出了橄欖枝。此人就是匈牙利的望族埃斯特哈齊家族的保羅・安東・埃斯特哈齊（Paul Anton Esterházy）公爵。宮廷樂長維納（Georg Werner）已屆六十八歲高齡，因此需要輔佐的音樂家，於是二十九歲的海頓赴任維也納保羅公爵的宮廷副樂長。雖然官方上海頓的職責是輔佐維納，但其實除了宗教音樂以外，宮廷的所有音樂相關事務都由海頓負責。雖然海頓肩負莫大的任務和責任，但是他可以在公爵指定的範圍內，盡情自由創作想做的音樂。

　　有一天，保羅公爵突然下令以一天當中的早、中、晚為主

題，要海頓分別創作交響曲，就像由春夏秋冬組成的韋瓦第《四季》那樣。莫爾辛伯爵是從韋瓦第那獲得《四季》的當事人，剛好保羅公爵也有那份樂譜。多虧公爵對音樂感興趣，海頓寫出了在當時相當獨創的作品。

　　儘管宮廷樂師的職位比僕人高一階，海頓在宮廷的飲食起居仍跟僕人沒有太大差別，一樣身穿藍制服，頭戴假髮。保羅公爵要宮廷畫師繪製穿著制服的海頓，海頓的父親看到兒子穿制服的模樣，心想他的實力在穩定的職場上獲得認可，高興得不得了。

D大調第六號交響曲，《晨》（*La Matin*），第一樂章

高階音樂公務員
駐宮廷藝術家

　　宮廷樂長的工作多到看不見盡頭，一天早晚兩次，海頓會收到公爵的演奏曲相關指令，必須按照指令作曲。海頓率領被稱為「Kapelle」（樂團）的埃斯特哈齊家族交響樂團，補充或僱用團員，還有整理表演資料都是他的工作。埃斯特哈齊家族擁有的無數樂器也由他親自管理。

　　保羅公爵支付給海頓的四百古爾登年薪，是莫爾辛給的兩倍，所以海頓一直過著心滿意足的生活。雖然工作多，職務壓力和責任也很大，但是海頓可以安心埋頭創作，他也確切感受到自己的實力增長，成就感轉變為實際的幸福。

　　然而，保羅公爵的健康突然惡化，海頓受僱不到十個月，公

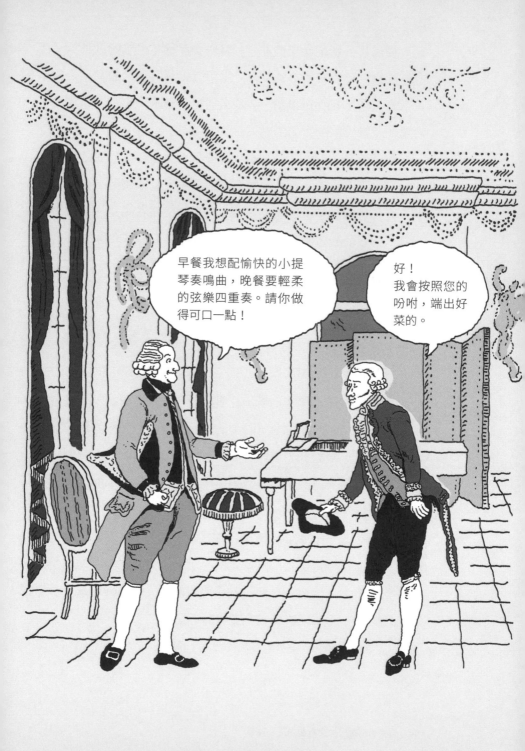

爵就去世了。事發突然，有如晴天霹靂，但幸好喜愛藝術程度不輸保羅公爵的弟弟尼古拉斯（Nikolaus）公爵繼承了爵位。海頓的新雇主尼古拉斯公爵特別喜歡艾森斯塔特城（Eisenstadt），因此海頓和十五名樂團團員通常都是隨他待在艾森斯塔特城。海頓的歌劇在有庭院的戶外劇場上演，樂團則在大禮堂（現在的海頓廳）演奏交響曲等。

海頓一邊拉小提琴，一邊指揮交響樂團，輪到技巧特別難的獨奏時，就把演奏交給小提琴手路易吉・托瑪西尼（Luigi Tomasini）。海頓不僅為托瑪西尼創作多首小提琴協奏曲，也為樂團的大提琴手寫了大提琴協奏曲。除了突顯團員實力的曲子之外，還為公爵長子的結婚典禮創作歌劇，持續產出慶祝節日或紀念日的器樂協奏曲。海頓的非正式宮廷樂長時代就此拉開序幕。

另一方面，公爵對勤勞的海頓疼愛有加。他太喜歡海頓的音樂了，因此把海頓的四百古爾登年薪上調百分之五十，調到六百古爾登。海頓就這樣安安穩穩地適應宮廷生活，但是為兒子的就業感到高興的父親瑪蒂爾斯過世了。雖然海頓的身邊有幸運女神，但可惜的是他跟父母共度的時光非常短暫。

海頓必須跟隨雇主埃斯特哈齊家族，在不同的居住地工作，最重要的是他得清楚掌握公爵的音樂喜好。工作第四年的某一天，公爵取得名為巴里通琴（baryton）的罕見樂器，此琴類似大提琴，有七條弦。公爵培養了演奏此琴的愛好，此後十年，海頓創作高達兩百首的巴里通琴曲要給公爵演奏，其中由巴里通琴和兩把弦樂器合奏的巴里通琴三重奏，總共有一百二十六首。海頓

毫不在乎當時流行的風格或評價，專心創作獻給公爵的音樂。後來，他如此回憶：

「我與世隔絕，沒有人刺激或妨礙我，因此我的作品獨具一格。結果我成功了，而公爵喜歡上我的音樂。」

 D大調第九十七號巴里通琴三重奏，第一樂章

人氣暴增
黑粉攻擊海頓

尼古拉斯公爵是雇主，所以海頓和公爵保持著上下級的關係，但是公爵演奏巴里通琴的時候，海頓也會一起拉小提琴。兩人一起分享音樂的喜悅，是關係平等的音樂同伴。然而，宮廷生活的背後籠罩著黑暗，海頓的幸福出現裂痕。海頓集公爵的寵愛於一身，退居幕後的正牌宮廷樂長維納開始眼紅。換句話說，公爵愈喜歡海頓，維納就愈嫉妒海頓。結果七十七歲的宮廷樂長維納開始毀謗海頓。

維納檢舉海頓說他沒有管好合唱團，團員懶怠，或是海頓疏於管理財政，浪費不必要的經費等等。公爵聆聽維納的訴苦，對海頓下達詳細的工作指示。維納看到公爵站在自己這一邊，對海頓的討厭和埋怨因此減少，而海頓也能更放心地專注在音樂上。這件事顯現出尼古拉斯公爵的領袖能力，還有對兩名音樂家的寬容照顧。能遇到這麼棒的公爵，是海頓的幸運。

隔年，維納去世，海頓升遷為正式的宮廷樂長，自動承擔

起維納負責的宗教音樂。成為正式宮廷樂長的海頓申請貸款，在艾森斯塔特買房。接著利用宮廷樂長的權限，讓老么約翰當男高音，聘請年輕時一起住在閣樓的男高音約翰・米歇爾・斯潘勒的女兒當女高音。

 C大調第一號大提琴協奏曲，第三樂章

公爵的新家
海頓的新屋

有一天，拜訪法國凡爾賽宮的公爵被豪華的宅邸給刺激到，也想擁有一間氣派的夏季宮殿，於是付諸行動。公爵把這間避暑宮殿命名為「埃斯特哈齊宮」（Eszterháza），為耗時二十四年的工程破土動工。雖然宮殿位於幽靜的鄉下田野，看起來就像外島，外觀顯得格格不入，但埃斯特哈齊宮以富麗堂皇的龐大規模為傲，設有一百二十六間房間、禮拜堂、歌劇劇院、木偶劇劇院和美術館，華麗到讓人誤以為身處天堂。後來埃斯特哈齊宮又被譽為「匈牙利的凡爾賽宮」。

海頓剛當上宮廷樂長，就跟團員一起住在施工中的埃斯特哈齊宮。他住的僕人宿舍兩層樓高，總共四間房。比起城市維也納，公爵更喜歡鄉村生活，所以海頓和團員也被迫搬到艾森斯塔特和埃斯特哈齊宮生活。

但是就在兩年後，艾森斯塔特發生大型火災，海頓的房子被燒個精光。貸款都還沒繳完，房子就被燒掉，茫然若失的海頓

等於是流落街頭。幸虧公爵大發慈悲，替海頓重建房屋。但是海頓的妻子開銷很大，海頓還不了貸款，備感壓力的他不曉得有多急，又跟公爵借了四百古爾登。

尼古拉斯公爵打從心底尊重海頓是音樂家，還照顧到他的生活起居，海頓也勤奮忠心地做好本分。公爵的領袖能力令海頓十分感動。海頓也像家人般對待每一位團員，當他們碰到難題時，會率先站在他們那邊。固執的宮廷經理事事都要干涉，如果團員被惡意中傷，陷入解僱危機，海頓總是成為保護傘力挺團員，直接向公爵請願，阻止他們被解僱。

 C小調第二十號鋼琴奏鳴曲，第一樂章

表面夫妻
婚前婚後

二十八歲的年輕海頓夢想婚後能跟心愛的妻子恩愛地養小孩，組建幸福穩定的家庭，但現實情況卻跟想像截然不同。比海頓大四歲的瑪麗亞別說是溫柔了，她個性孤僻懶惰，鋪張浪費，還很愛吃醋。讓海頓感到最辛苦的是，瑪麗亞對音樂絲毫不感興趣。她不支持海頓創作音樂，還故意拿海頓的樂譜當髮捲或拿去烤麵包。就算是自己的妻子，瑪麗亞那麼做，海頓該有多麼不知所措？

由於瑪麗亞個性強勢，兩人總是吵得很厲害，最後過著沒有小孩的冷清婚姻生活。夫妻倆討厭彼此，瑪麗亞絲毫不在乎丈

夫是藝術家還是什麼，而海頓稱妻子為「邪惡野獸」。雖然這一切都是站在海頓的立場說出來的，但無論如何，他這輩子都沒能感受到成家的幸福。兩人因為宗教的關係無法離婚而扮起表面夫妻，分房睡覺，各有各的外遇對象。替四十歲的海頓繪製肖像畫的埃斯特哈齊宮廷畫師，就是瑪麗亞的情夫。當時海頓創作交響曲《悲傷》，說自己死掉的話，要在葬禮上演奏這首曲子的慢板樂章。

E小調第四十四號交響曲《悲傷》（*Trauersymphonie*），第三樂章

♩♫ **懂樂必懂** ♪♬

狂飆突進格式

始於德國文學的「狂飆突進運動」（Sturm und Drang，直譯為暴風與衝動）表現的是瘋狂的激情與悲傷，除了文學領域，在音樂圈也很流行。小調樂曲的旋律大幅跳躍，來表現痛苦，或強調尖銳的節奏，像在嘆息般表達出來。海頓三十幾歲時創作的交響曲之中，有些小調樂曲特別以狂飆突進風格來呈現。

交響曲之父

交響曲的三樂章形式為「第一樂章快，第二樂章慢，第三樂章快」，從「快—慢—快」的義大利序曲（sinfonia）發展而來。海頓新增當時受歡迎的小步舞曲為新樂章，確立總共四個樂章的交響曲形式，並創作一百零六首交響曲，人稱「交響曲之父」。

幽默詼諧的宮廷樂長
皆大歡喜的圓滿結局

尼古拉斯公爵對逐漸完工的埃斯特哈齊宮產生感情，待在那邊的日子跟著拉長。但是樂師們跟艾森斯塔特的家人分隔兩地，度過夏秋兩季，眼巴巴等著冬天到來，忍不了對家人的思念之情。雪上加霜的是，宮廷經理告知大家，所有團員的家屬一律不許拜訪埃斯特哈齊宮。團員怨聲載道，但又擔心遭到解僱，所以一直忍著，不動聲色，每天晚上為公爵演奏。

但是海頓跟團員親密無間，察覺他們有苦說不出。為了回應同僚的無聲訴苦，海頓創作了聽起來悲傷的小調交響曲《告別》。特別是在這首曲子最後的慢板第四樂章，演奏者在自己的部分結束後，一個接一個熄滅蠟燭，依序拿著樂器退場。那是傳達給公爵的無聲訊息，求公爵「讓他們離開」。最後舞台上只剩下兩名小提琴手時，公爵聽懂團員的弦外之音，便命令他們收拾行李，隔天跟樂團一起前往艾森斯塔特。睽違十個月，團員終於可以和家人團圓了。海頓憑藉智慧和才氣，用和平又藝術的方式解決問題，迎來皆大歡喜的結局。

第四十五號交響曲《告別》（*Farewell*），第四樂章

海頓常常以宗教音樂報答公爵的雅量和寬容恩惠。他透過《告別交響曲》讓團員和許久未見的家人相聚，為了表達謝意，題獻彌撒曲給公爵。另一方面，根據逝世的保羅公爵遺囑，海頓

拿到四百古爾登的年薪後，立刻感激地把歌劇《堅貞不移》搬到舞台上，獻給保羅公爵夫人，該劇也獲得了熱烈迴響。尼古拉斯公爵對待宮廷僕人的態度與眾不同，除了支付年金給歲數大的僕人，他還會贊助現金給僕人的遺孀，也會照顧生病的僕人，讓他們接受醫院的治療。貴族自掏腰包替僕人支付醫藥費的情況，在當時的社會極為罕見。公爵的慈悲和善行成為海頓等宮廷僕人的典範，也是加深他們的歸屬感和忠誠度的契機。

 歌劇《堅貞不移》（*La vera Costanza*），Hob.28: 5.〈啊，太美味了！〉（Oh che gusto!）

公爵的愛好
自己的代表作

　　埃斯特哈齊宮的歌劇劇院竣工五年後，木偶劇劇院也跟著完工，瑪麗亞‧特蕾莎女皇隨即正式來訪。埃斯特哈齊宮為此舉辦各式各樣的紀念活動，女皇被海頓的歌劇《堅貞不移》深深感動。在為女皇準備的晚宴上，海頓提醒她從前的小插曲，說他還在維也納少年合唱團的時候，女皇當著自己的面，直呼變聲期的少年就像烏鴉在唱歌，惹得女皇哈哈大笑。

　　海頓還身兼空缺的管風琴師一職，年薪直逼一千古爾登，領取宮廷中第三高的年薪。這時被戲劇迷住的公爵找來劇團，把莎士比亞的戲劇搬到舞台上，要海頓挑選適合戲劇的音樂，搭配戲劇一起演奏。海頓的工作就這樣做也做不完。公爵主動拿起巴里通琴演奏，這個愛好持續了十年，一直到五十幾歲有了新的興

趣，開始專注在相對有點被動的歌劇製作上。

可以容納四百人的歌劇劇院甚至具備特殊裝置，可以切換舞台。最重要的是，歌劇也能在小型木偶劇劇院上演。一直以來歌劇只在特殊活動上演出，但擁有兩座劇院的公爵現在隨時都可以讓歌劇上演，並專心地在每一季推出新歌劇。歌劇可以說是埃斯特哈齊宮的音樂活動重點。

海頓身為音樂總監，不斷創作歌劇，親自選拔和訓練歌手，再推出歌劇。包含自己的歌劇在內，海頓每年平均使歌劇演出一百次以上。驚人的是，在如此繁忙的行程中，還為音響藝術家協會創作神劇樂曲。該協會由維也納宮廷室內樂作曲家古茲曼成立，旨在贊助離世音樂家的家屬。海頓被要求提供簡介，要放在介紹奧地利文化圈人士的人名錄上，他在自己的介紹欄寫了「希望服務埃斯特哈齊家族至死」。而且他對自己的歌劇十分自豪，在繳交的作品列表中，只填了歌劇作品。

燒毀的樂譜
意外的住宅年金

纏住海頓的火魔並沒有輕易放過他。海頓在艾森斯塔特的家失火才過了八年，又再次被烈焰吞噬，幸虧所有人都在埃斯特哈齊宮。這次是整個村莊被燒成灰燼，海頓的大量樂譜也被燒掉。看來海頓跟「家」很沒緣分，對吧？後來海頓用公爵給的重建費用重建這棟房子，再高價轉賣。多虧賣掉房子，海頓還清過去的債務，甚至還可以領取有如年金的分期利息，一輩子花也花不完。

A大調第五十九號交響曲《火焰》（Fire Symphony），第一樂章

　　海頓傾力為公爵創作無數歌劇的同時，弦樂四重奏等室內樂曲明顯減少。公爵對歌劇傾注的熱愛是那麼地多，但很遺憾的是，整座劇院被大火燒掉了。當時正值歌劇樂季，面臨取消公演的危機，可惜歸可惜，公爵還是把歌劇移到木偶劇劇院演出。劇本作家梅塔斯塔齊奧和海頓有一段寶貴的緣分，他曾幫助年輕時期被掃地出門的海頓，讓他能夠走到今天。海頓將這位閣樓朋友撰寫的劇本《無人島》（L'isola disabitata）改編成歌劇，有驚無險地順利首演。透過《無人島》獲得信心的海頓，把樂譜寄到義大利摩德納（Modena）的學院愛樂協會。此協會的加入條件非常挑剔，但海頓的歌劇獲得協會的認可，被賦予會員資格。

　　雖然接連發生的火災帶來重重災難，但是海頓碰到了更好的機會。他的聘僱合約本來包含「未經公爵允許，禁止接受外部的作曲委託」，導致海頓的優秀作品被綁住，只能在埃斯特哈齊家族內欣賞到，但公爵修改合約，刪掉了這一條。現在海頓可以承接外部的作曲委託和出版作品了。海頓應當感謝公爵，多虧如此，才能有更多的人接觸到他的音樂。

　　比起歌劇，海頓更專注於創作樂譜好賣的交響曲、弦樂四重奏或鋼琴奏鳴曲。燒毀的歌劇劇院重建後，海頓熬過繁忙的歌劇樂季，現在還得創作出版用的樂曲。他甚至親自聯絡倫敦、巴黎等歐洲出版社，迅速在國際上名聲遠播。

降E大調第二號弦樂四重奏《玩笑》（*The Joke*），Op.33，第四樂章

令中年海頓動搖的
第一個外遇對象波澤莉

　　四十八歲的海頓傾心於一位女人，那就是跟小提琴手丈夫一起受僱於宮廷的次女高音路易莎·波澤莉（Luigia Polzelli）。其實他們夫婦的實力很糟糕，所以公爵不到三個月就解僱他們了，但在海頓的說服之下，又重新聘用。從這時候起，海頓和波澤莉展開長達十年的戀情。當時十九歲的波澤莉已有一個稚子，四年後又生下兒子安東尼奧。沒有孩子的海頓把她的大兒子皮埃特羅和小兒子安東尼奧當作親生子女般疼愛，並親自教他們拉小提琴。後來海頓聘僱安東尼奧為埃斯特哈齊宮的小提琴手。跟海頓分手之後，波澤莉仍會寫信跟他要錢或提議結婚，但是海頓只有寄錢，始終沒有跟她結婚。海頓還留了遺產，安東尼奧會不會是他的兒子呢？

歌劇《真誠的回報》（*La fedeltà premiata*），Hob.28: 10.〈溫柔的小溪〉（Placidi ruscelletti）

父親般的海頓
兒子般的莫札特

　　耗時二十四年，埃斯特哈齊宮終於蓋好了。為了舉辦各種慶祝活動，海頓的日子並不輕鬆，一年來舉辦一百二十次以上的

歌劇等活動。而且慕名而來的歐洲出版社主動提議要出版他的作品，贊助人則是委託作曲，海頓重生為摸透大眾喜好的作曲家，不再與世隔絕。

尤其是英國倫敦的聽眾，早就為海頓的音樂瘋狂，屢次向他提出合作邀約。海頓很期待拜訪英國，備妥要在英國演奏的交響曲，但除非是在作夢，否則被困在埃斯特哈齊宮的海頓不可能拋下公爵，跨海前往英國。結果公爵不同意他離開，拜訪英國的事隨之泡湯。為了販售為英國譜寫的交響曲，海頓靈機一動，先聯絡了巴黎出版社。在專心籌備出版的期間，海頓展現高超的生意手腕，自賣自誇，宣傳自己的作品「優秀非凡」，並製作各種編曲版本，跟多間出版社簽訂多重合約。就在那個時候，海頓認識了一位小朋友。

五十歲出頭的海頓來到維也納，遇見二十七歲的天才作曲家莫札特。透過曾向莫札特的父親李奧波德（Leopold Mozart）學小提琴的托瑪西尼，以及任職薩爾斯堡宮廷樂長的弟弟麥可，海頓早就知道莫札特的存在。而莫札特不久前才聽過海頓作曲的弦樂四重奏《普魯士》（Prussian Quartets），深受感動。兩人一起在維也納演奏了弦樂四重奏，海頓拉奏第一小提琴，莫札特則是拉奏中提琴。兩人常常見面，莫札特稱海頓為「海頓爸爸」，海頓則把莫札特視如己出。在莫札特的勸說下，海頓還加入共濟會，但由於他被困在埃斯特哈齊宮，所以過了兩個月才舉辦入會儀式。該組織離維也納很遠，海頓很難參與活動，結果兩年後就從成員名單中除名。莫札特的才華令海頓心服口服，為他的作品

送上飽含真心的掌聲。為了莫札特的歌劇《唐‧喬凡尼》（*Don Giovanni*）首演，海頓還特別向公爵請假，跑去看表演。

D大調第六號弦樂四重奏《青蛙》（*Frog*），Op.50，第四樂章

♩ ♫ **懂樂必懂** ♪ ♫

弦樂四重奏

兩名小提琴手、中提琴手和大提琴手圍坐，互相看著彼此演奏的弦樂四重奏，是最基本的室內樂形式，也是當時貴族的健康嗜好。歌德曾說弦樂四重奏是「四個知識分子在聊天」。海頓確立了弦樂四重奏的形式，分別由第一樂章（奏鳴曲式）、第二樂章（慢板）、第三樂章（小步舞曲／詼諧曲）、第四樂章（快板的輪旋曲）組成，該形式延續至今。

筆友
維也納的情人根金格

有一天，海頓收到某個業餘鋼琴家的信。寄件人是住在維也納的尼古拉斯公爵的主治醫師之妻──瑪麗安‧馮‧根金格（Marianne von Genzinger）。她寫信請海頓過目她改編自海頓交響曲某個樂章的鋼琴樂譜，海頓欣然回信，此後兩人成為筆友。後來海頓出席根金格每週日在維也納宅邸舉辦的家庭音樂會，跟她見面。

根金格的家庭就是海頓夢寐以求的理想家庭，從整個家散

發的音樂氣氛、六個學音樂的孩子，到她拿出樸素卻精心準備的食物。根金格讓海頓體驗到不曾有過的家庭穩定感和幸福。自己的音樂獲得根金格的認可，海頓覺得很有意義，感到滿足。她買古鋼琴的時候，海頓也給了建議。海頓把對她的愛意寫進鋼琴奏鳴曲的慢板樂章並送給她。海頓雖然常常寄信與她交流，感到幸福，但似乎不敢光明正大地做出浪漫告白。兩人始終維持柏拉圖式的關係。

「親愛的海頓，你想在可可亞裡加牛奶嗎？你喜歡香草冰淇淋嗎？還是要吃草莓口味的？」

在維也納欣賞完莫札特的歌劇彩排後，返回埃斯特哈齊宮的路上，海頓寫信跟根金格抱怨，說在埃斯特哈齊宮的時候，都沒有人這樣問自己。海頓在維也納名聲響亮，但是在跟外島一樣遙遠的埃斯特哈齊宮時，卻相當寂寞。被困在公爵城堡裡的孤立和孤單，讓海頓一直想往維也納跑。但是愈常去維也納，海頓就愈難忍受如同鄉下的埃斯特哈齊宮。他雖然在高雅的城市享受名人的待遇，但是在宮廷裡跟僕人沒兩樣。

降E大調第四十九號鋼琴奏鳴曲，第二樂章

奏鳴曲式

在古典時期確立下來的奏鳴曲式，包含兩個相反主題的呈示部、發展兩個主題並使其對立的發展部，以及再次反覆主題並達到和諧的再現部。大部分奏鳴曲、協奏曲、交響曲和弦樂四重奏的第一樂章，都是以奏鳴曲式作曲。

奏鳴曲

奏鳴曲（sonata）是源自義大利文「sonare」（發出聲音）的器樂協奏曲，古典時代的奏鳴曲由三到四個樂章組成，快板的第一樂章是奏鳴曲式，慢板的第二樂章是歌唱式，輕快的第三樂章是詼諧曲或小步舞曲式，快板的第四樂章則以輪旋曲或奏鳴曲式譜曲。

劇變的命運
意外的轉捩點

　　海頓身邊的人接連籠罩在死亡陰影中。皇帝約瑟夫二世（Joseph II）駕崩，尼古拉斯公爵夫人緊接著過世。夫人的死令公爵感到空虛，委靡不振，身患重病。海頓盡心竭力試圖用音樂安慰公爵，但就在他忙著準備要在埃斯特哈齊宮推出的莫札特歌劇《費加洛的婚禮》時，公爵去世了，享年七十六歲。海頓的宮廷樂長時代會就這樣落幕嗎？繼承爵位之新公爵的喜好，使海頓的未來有可能發生一百八十度的改變。

繼承公爵頭銜的人，是尼古拉斯的兒子保羅·安東·埃斯特哈齊（Paul Anton Esterházy）。可惜安東對藝術沒有太大熱情，他立刻減少戲劇和音樂方面的財政支出，免去宮廷樂師的職務，也解散了樂團。包含波澤莉夫婦在內的大多數音樂家回到維也納。而且，安東喜歡待在維也納，埃斯特哈齊宮因此變成真正的廢墟。這時的海頓又是什麼心情呢？

安東對音樂沒興趣，把海頓的薪水減到四百弗羅林（Florin），但是允許他出國或在其他地方工作。海頓意外獲得機會對外展現在埃斯特哈齊宮積累的實力和名聲，而且還有尼古拉斯公爵在遺囑中指名要贈予的一千弗羅林年金。海頓應該先拜訪哪個地方呢？姑且不論籠罩在法國大革命烈焰中的巴黎，海頓的選擇也很多，例如義大利和德國。甚至是拿坡里的費迪南多四世也對海頓創作的曲子非常滿意，邀請他到拿坡里。

 第四十五號交響曲《告別》，第一樂章

最後一餐
人生從花甲開始

就在此時，倫敦發行商約翰·彼得·所羅門（Johann Peter Salomon）跨海來找海頓，意志堅定的他死也要把海頓帶到英國。在所羅門堅持不懈的說服下，原本打算去拿坡里的海頓最後轉向前往倫敦。英國人稱海頓為「音樂界的莎士比亞」，幾十年來急切地想要見到他。過去英國人千方百計想要邀請海頓，但是

基於對尼古拉斯公爵的忠心，海頓離不開埃斯特哈齊家族。不過，這次就連英國駐維也納大使也出面說服安東公爵，公爵因此給海頓一年的長假。即將六十歲的海頓終於可以暫時脫離埃斯特哈齊家族了。前往倫敦之前，海頓和莫札特一起吃了飯。

莫札特	爸爸，你歲數這麼大了，會不會一去不回？
海頓	我還老當益壯！
莫札特	你也不會說英文，沒關係嗎？
海頓	放心，我的語言全世界的人都聽得懂。

1790年12月的某個寒冷早晨，海頓一行人出發前往英國。送行的莫札特很擔心上了年紀的海頓，一邊流淚，一邊說「這次也許是最後一次道別了。」不可思議的是，莫札特一語成讖，但隔年去世的人不是海頓，而是莫札特。這次的會面真的是他們最後一次見面。海頓去英國的路上，途經德國波昂，有人在那裡把二十歲的年輕人貝多芬介紹給他。

D大調第五號弦樂四重奏《雲雀》（*Lark*），Op.64，第一樂章

天一亮，海頓就跨過英吉利海峽。他站在甲板上，眺望生平第一次接觸到的大海。大海對在別人退休的年紀展開新挑戰的海頓說了些什麼？海上浪濤澎湃，引領航路。抵達倫敦的海頓跟所羅門住在一起，跟布洛德伍德（Broadwood）鋼琴製造商租借琴

房。在蜂擁而至的熱情聽眾面前，跟規模比樂隊（Kapelle）大兩倍的交響樂團合奏新的交響曲。海頓一舉成為明星，國王夫婦還勸他長期留在英國，說要提供溫莎城堡給他當住處，貴族也前仆後繼邀他到城堡。

有一天，海頓參加了在西敏寺舉行的韓德爾音樂節。千人演唱的韓德爾神劇《彌賽亞》和《以色列人在埃及》（*Israel in Egypt*）令海頓大受衝擊，他覺得自己應該回到什麼也沒有的狀態，從頭開始學音樂。而且下定決心自己也要創作神劇，透過聖經故事讓更多人團結一心。海頓榮獲牛津大學頒發的榮譽音樂博士學位，在學位頒發典禮上，演奏了寫給牛津大學的交響曲。現在他被公開稱為「海頓博士」。與此同時，海頓仍常常寄信給筆友根金格（維也納的情人），並在來到倫敦的前三個月裡，寫了狂熱的情書給波澤莉（第一個情人）。

妳一直在我的心裡，我絕對忘不了妳。我會溫柔地愛著妳，請妳偶爾想起永遠對妳忠誠的海頓。
——節錄自海頓寄給波澤莉的信

 G大調第九十二號交響曲《牛津》（*Oxford*），第三樂章

倫敦的情人許若德
《驚愕交響曲》

海頓在倫敦廣結朋友，也交了幾個女友。來倫敦三個多月的

某一天，有個女子寫信來說想上課。那就是作曲家丈夫逝世的莉貝卡・許若德（Rebecca Schroter），比海頓小二十歲。人在倫敦的海頓和根金格通信時，還跟許若德保持浪漫的感情，兩人會在沒有貴族晚宴邀請的日子共進晚餐。留在倫敦的期間，海頓總共寄了二十二封信給許若德，可能是在意周遭的眼光，信上有很多仔細刪掉特定字眼的痕跡。除了音樂事業，海頓也詳細記錄了在倫敦遇到的形形色色、有個性的人物，以及第一次碰到的神奇景象等。這個紀錄本被稱為《倫敦記事》，詳細記錄海頓在倫敦的事蹟，還有跟女人來往的書信。

另一方面，名為「專業演奏會」的競爭公司，讓所羅門的企劃公司受到奇恥大辱。「專業演奏會」看到海頓的表演獨佔人氣，就偷偷在背後開出天文數字的金額和他交涉，但海頓遵守了跟先簽約的所羅門之間的約定。計畫不如預期中的順利，他們就大力抨擊海頓的實力，散播關於他的負面謠言。甚至拉攏海頓在艾森斯塔特指導過的伊格納茲・約瑟夫・普萊耶爾（Ignaz Josef Pleyel），助長師徒競爭。但是海頓和普萊耶爾把彼此的作品搬上舞台，以表示尊重，並做出紳士的回應。即便行程繁忙，海頓也會參加普萊耶爾的演奏會，從不缺席。

海頓停留在倫敦的期間，創作了交響曲《驚愕》和《奇蹟》等作品。尤其是交響曲《驚愕》，其實暗藏特別的企圖。為了叫醒在觀眾席打瞌睡的貴族，海頓在枯燥的慢板樂章中突然加入「非常強」（ff）的「哐」聲，令聽眾大吃一驚。

海頓雖然真心認可莫札特的實力，但在莫札特去世之後，他

自豪地認為自己是當代在世的最佳作曲家，所以他絕不容許徒弟普萊耶爾害自己聲望下跌，儘管他對外謙遜地應對跟普萊耶爾有關的事。為了用新穎的效果喚醒大眾，鞏固自己的地位，海頓使出的招數正是「驚嚇」這一招，結果非常成功。

所羅門想延長跟海頓的合約，但是海頓不忘對安東公爵的「侍奉精神」，回到了埃斯特哈齊宮。來倫敦十九個月後，海頓又回到了維也納。在回去的路上，他在德國波昂附近的溫泉又碰到貝多芬，叮嚀他來維也納跟自己學習作曲。

 G大調第九十四號交響曲《驚愕》（*Surprise*），第二樂章

成功在維也納置產的
唯一作曲家

當海頓待在英國的時候，他的妻子瑪麗亞正在物色要安享晚年的家。她看上維也納郊外的某棟平房，就等著海頓寄錢回來，但是海頓說在親眼確認過之前，一分錢也不能寄給她。海頓一從英國回來就去看房子，被有庭院的雅緻房屋迷住。他終於擺脫月租房屋的日子，要添購自己的房子了。一切都要多虧他在英國賺了不少錢。海頓對那間房子產生感情，為了進行翻修，從本來的平房擴建為兩層樓，海頓還親自設計。

新房子花了四年才蓋好，那段期間海頓主要停留在維也納。除了可以和根金格近距離相處，他還把波澤莉的大兒子皮埃特羅叫到維也納，和他住在一起，教他拉小提琴，還有指導在自己的

勸說下來到維也納的貝多芬作曲。但不知道是怎麼回事，根金格忽然在幾個月後去世。在心靈上交流的根金格之死，讓海頓備受打擊，好幾個禮拜臥病不起。傷心欲絕的他創作了F小調鋼琴變奏曲。

F小調鋼琴變奏曲

鼻疾之苦
第二次訪英

　　隔年夏天，海頓帶著皮埃特羅和貝多芬去艾森斯塔特。他替皮埃特羅在埃斯特哈齊宮安排好工作崗位，並打算帶貝多芬去英國。另一方面，海頓成年之後鼻子裡長了腫瘤，幾十年來，他的鼻子愈大愈尖。結果海頓五十歲的時候，決定要接受手術，拿掉折磨他一輩子的鼻子腫瘤。雖然所羅門邀請他再去英國，但是海頓為了做手術而延後拜訪行程，意外獲得多準備幾首交響曲的時間。同時，他介紹新老師給貝多芬。做好離開準備的海頓睽違兩年再次前往倫敦，但是在路上接到意外的消息。

　　安東公爵忽然去世，爵位由他兒子尼古拉斯二世繼承。已經抵達倫敦的海頓別無他法，只能繼續跑行程。海頓這次的住處距離情人許若德只需徒步十分鐘，兩人住得很近，再也不需要通信。海頓當時為她創作的《鋼琴三重奏》是他的代表作品之一。另一方面，所羅門的競爭對手「專業演奏會」索性放棄該樂季的演出。海頓跟所羅門簽了十場以上的演奏會，並順利完成。

海頓的第九十九號交響曲、第一百號交響曲《軍隊》（*Military*）、第一○一號交響曲《時鐘》（*Clock*）首演後，大獲好評。為了喜愛自己的英國聽眾，海頓在每首交響曲中加入特定元素，為聽眾帶來快樂。這次拜訪所發表的第一○三號交響曲《擂鼓》（*Drum Roll*）、第一○四號交響曲《倫敦》（*London*），也不例外。海頓創作的一百零六首交響曲之中，只有十一首以小調創作，從中也充分能看出他天生就想讓聽眾感到開心。再加上這次表演的交響樂團團員人數，比上次訪英多了六十人，可以大聲聽到自己的音樂本身，對海頓來說也是一大樂事。

 G大調鋼琴三重奏，第三樂章〈吉普賽輪旋曲〉（Gypsy Rondo）

海頓的雙手
終身為埃斯特哈齊家族服務

一到夏天，海頓就應貴族之邀，在普茨茅斯、巴斯等英國各地旅行。有一天，海頓收到新雇主尼古拉斯二世的信，說要重組安東公爵解散的樂團，想把海頓留在身邊。海頓究竟會做出怎樣的決定？他雖然已經在倫敦名利雙收，但是並沒有忘記要感恩並忠於他所服侍的主人。而且所羅門的演奏會如今佔有一席之地，足以拉攏到最棒的音樂家，因此他決定回到原本的崗位上。

海頓拋下光鮮亮麗的英國生活，回到維也納，手上握有一萬三千古爾登的淨收入，比過去二十年在埃斯特哈齊宮領到的年薪還多。他的財產比第一次去英國時多了足足六倍以上。但他手上

最珍貴的是，能跟倫敦聽眾分享在倫敦誕生的人生最佳作品，享有身為在世作曲家的最高榮譽。後來海頓回憶說「在英國度過的時光最幸福」。所羅門把英文神劇劇本交到海頓手上。世事果然難料，這個劇本後來成為海頓最珍貴的寶物。

 短歌，Hob.26a: 42.〈啊，美妙的音調〉（O Tuneful Voice）

♪ ♫ **懂樂細節** ♪♫

另一個謬思

因為鼻內腫瘤的關係，海頓見到倫敦知名外科醫師漢特，也認識了他的夫人安妮。海頓在詩人安妮的詩作中加入旋律，出版多首藝術歌曲並獻給她。安妮很難過要跟海頓道別而寫詩，海頓則是將再次告別英國並離開安妮而湧起的情緒融入旋律節制優美的短歌中。

音樂的創世紀
名人VS僕人

　　從倫敦凱旋歸來的英雄海頓，應皇帝法蘭茲二世生日寫了《帝皇頌》（Kaiserhymnen）。此外，他為維也納宮廷的小號手安東‧魏丁格（Anton Weidinger）創作小號協奏曲。海頓主要待在維也納，跟當地的音樂家和贊助人交流熱絡。宮廷樂長海頓的主要工作只有創作尼古拉斯公爵夫人的生日彌撒曲，因此負擔比

以前小很多。此後八年，海頓每年在艾森斯塔特度過夏天，並創
作彌撒曲獻給公爵夫人。

 C大調第六十二號弦樂四重奏《皇帝》（*Emperor*），第二樂章

♩♫ 懂樂必懂 ♪♬

弦樂四重奏《皇帝》

1797 年，奧地利看到被革命浪潮席捲的法國，深刻體會到國家使國民團結的必要性，而且海頓被舉薦為譜寫國歌的適任人選。適逢皇帝法蘭茲二世（Franz II）的生日，海頓創作了《帝皇頌》，此曲成為奧匈帝國的國歌。後來海頓用這段旋律譜寫第六十二號弦樂四重奏的慢板樂章，並取名為「皇帝」。諷刺的是，《帝皇頌》後來被改寫成讚揚德國的歌詞，在德國像流行歌曲一樣傳唱，並在第一次世界大戰後被指定為德國國歌。

　　其實，海頓滿腦子都是在倫敦聽到的韓德爾的《彌賽亞》，
還有所羅門給他的劇本。該劇本是某個匿名作家基於約翰・米爾
頓（John Milton）的《失樂園》（*Paradise Lost*）和聖經的《詩
篇》、《創世紀》，用英文寫成的劇本。海頓最終跟寫了神劇
《基督臨終七言》（*The Seven Last Words of Christ*）劇本的皇室
圖書館館長斯維登男爵（Baron Gottfried van Swieten），一起投
入歌劇的創作。斯維登男爵將英文劇本翻譯成德文，海頓再以此
為基礎作曲。海頓懷有崇高的使命感，他要用音樂配上偉大的故

事，提醒眾人創造主的神聖和全知全能。這一年多以來，海頓傾注藝術的靈魂，就像韓德爾做過的那樣，使出渾身解數創作，天天下跪祈禱上帝賜予他堅持完成作品的力量。海頓將這首與上帝心靈交流所創作出來的歌劇取名為《創世紀》。

♪ ♫ **懂樂必懂** ♪ ♫

神劇《創世紀》（*Creation*）

《創世紀》講述的是光線穿透混沌的世界，萬物被創造出來的七天內發生的事。海頓六十二歲時完成該作品，總共三十四首曲子，分成三個部分。第一部分為前四天，第二部分為第五、六天，第三部分則是亞當與夏娃在伊甸園的故事，並由三個天使長歌唱敘述。在斯維登男爵的提議下，海頓一起出版了德文和英文版歌詞。

歌劇《創世紀》第一部分，14.〈諸天述説神的榮耀〉（The heavens are telling the glory of God）

有一天，令人高興的客人來到海頓家，此人正是剛從薩爾斯堡宮廷樂團退休的弟弟麥可。相隔二十八年才見到弟弟，海頓該有多高興。而且籌備一整年的《創世紀》終於要公開首演了。令人感激的是，斯維登男爵八年前組織的音樂愛好家聚會「騎士聯合會」，贊助海頓場地租借費和表演經費，使他可以獲得《創世紀》公開首演的所有收入。聚集在城堡劇院的一百八十名演奏

家精心演奏出來的聲音，令聽眾默默流下感動的淚水，全場安靜得一根針掉在地上也能聽見。尤其是光被創造出來的那一幕，聽眾邊鼓掌邊看海頓，海頓便大喊「不是來自我，一切來自上帝！」，演出大獲成功。

另一方面，海頓成為幾年前為其創作過神劇的音響藝術家協會榮譽終身會員。海頓把《創世紀》的表演收入捐給該協會，此舉體現出沒有子女的他想幫助年輕音樂家的一片真心。海頓雖然是最光榮的音樂家，但身分仍是隸屬於貴族的僕人。要是看到尼古拉斯二世公爵寄給海頓的信，肯定會嘆氣。

別忘了，樂師應當洗好制服，攤平假髮戴上。
——節錄自尼古拉斯二世公爵寄給海頓的信

♪♫ 懂樂細節 ♪♫

海頓的信仰

海頓是虔誠的天主教教徒，樂譜開頭寫著「以主之名」（In nomine Domini），結尾則標了「榮耀歸於上帝」（Laus Deo），對上帝表達謝意。每當覺得辛苦的時候，海頓就會念玫瑰經，而且生平創作無數首彌撒曲。

神劇《四季》
海頓的遺言

　　《創世紀》一對大眾公開，海頓和斯維登男爵就立刻投入後續作品神劇《四季》。但是斯維登男爵這次提出無理的要求，說要在英文歌詞裡再加入法文歌詞，但海頓神志愈來愈恍惚，作曲速度十分緩慢。

　　海頓如今已經六十八歲，步入人生四季中屬於晚年的冬天。該年春天，那麼討厭的妻子瑪麗亞先受到上帝的呼喚，離開海頓。要寄給四百名預售商的《創世紀》樂譜墨水這時才剛要變乾，而倫敦的情人許若德也在名單上。雖然海頓夫婦生平關係糟糕，但瑪麗亞把所有財產都留給了海頓。精疲力竭的海頓辛苦作曲，出版《創世紀》樂譜，現在自由地獨居在沒有妻子的維也納郊外自宅。總共由三十九首樂曲組成的神劇《四季》，在聽眾的歡呼聲中問世。如同父親和祖父製造的車輪，海頓的人生之輪也在四季中向前滾動。

 神劇《四季》（*Die Jahreszeiten*），Hob.21: 3.〈冬〉34.〈Lied mit Chor - "Knurre, schnurre"〉

　　創作《四季》的時候，關於死亡的想法在海頓的腦海揮之不去，於是他寫了遺書。基本上，海頓是個充滿善意的寬容之人，養了老么約翰一輩子，不忘恩惠，平均分配遺產給在艱辛時期伸出援手的人。年輕時期被趕出唱詩班，過得很辛苦的時候，有個綁帶鞋工匠借他一百五十古爾登，他甚至留了一筆遺產給那個人

的孫女。海頓的健康急速惡化，經常臥病在床，尼古拉斯公爵便開始尋找可以幫他的宮廷副樂長。雖然海頓的弟弟麥可立刻被推薦為候選人，但麥可不想離開薩爾斯堡。

 短歌，Hob.26a: 34.〈她絕口不提愛〉（She Never Told Her Love）

♩ ♫ **懂樂細節** ♪ ♬

海頓的真跡？偽造樂譜

海頓在歐洲聲名遠播，假冒他的名義偽造的樂譜也很多。海頓的知名代表作品第十七號弦樂四重奏《小夜曲》（*Serenade*），其實不是海頓創作的，而是羅曼・霍夫施泰特（Roman Hofstetter）的作品。另一首以海頓曲目聞名的《玩具交響曲》（*Toy Symphony*），實則是莫札特的父親李奧波德的曲子。海頓的弟弟麥可和李奧波德是好友，在編輯此曲的三個樂章時，不小心說成是海頓的。

海頓對莫札特的愛

海頓對天才音樂家莫札特視如己出，真心疼愛他。海頓尤其喜歡莫札特的歌劇，除了表演現場，他還會跑去莫札特家看私人彩排。莫札特英年早逝，海頓十分傷心。海頓答應悲痛欲絕的莫札特遺孀要免費教導他們的兩個兒子。莫札特的兒子弗朗茲・薩韋爾・沃夫岡・莫札特（Franz Xaver Wolfgang Mozart）在海頓的七十三歲大壽紀念表演上，首次擔任指揮，並以指揮的身分出道。繼海頓之後，任職埃斯特哈齊宮廷樂長的人，也是莫札特的學生約翰・尼波默克・胡梅爾（Johann Nepomuk Hummel）。莫札特去世七年之後，在布拉格出版的莫札特傳記，獻給了莫札特生平最尊敬，而且最愛莫札特的海頓。

神劇《四季》（*The Seasons*），Hob.11: 3.〈冬〉29.〈序奏〉

活生生的鍵盤樂器
最後的道別

　　步入晚年後，根本無法走路的海頓主要待在家裡。他在臥室放了一架鍵盤樂器，布置成作曲工作室，盡量減少移動。雖然他的腦海源源不絕浮現新穎的樂曲構思，但是他的記憶力愈來愈退化，作曲的力氣和專注力一點也不剩。他夢見旋律追著自己跑，飽受惡夢折磨，大喊自己是「活生生的鍵盤樂器」。

　　以年輕的活力和幽默逗周遭人開心的海頓開始精神崩潰。繼斯維登男爵之後，就連老么約翰和弟弟麥可也過世了，海頓瞬間被寂寞淹沒。令人感激的是，尼古拉斯公爵支付海頓的所有醫藥費，還提高年金。海頓的健康狀況持續惡化，主治醫師便禁止他作曲，要他把臥室裡的鍵盤樂器搬到外面。海頓在家裡靜靜接待客人的時候，莫札特的遺孀也曾來訪，但他的學生貝多芬始終沒有來。海頓很懷念貝多芬，曾向周圍的人詢問他的近況。

　　維也納大學舉辦慶典音樂會，紀念海頓的七十六歲生日。海頓下定決心出席可能是最後一場的表演。尼古拉斯公爵為了行動不便的海頓，派馬車去接他，海頓使出最後的力氣出門。包含維也納音樂家和貴族在內的市民，為了目睹大師的風貌而聚在一起，連警察也出動了。群眾對坐轎子登場的海頓大喊「海頓萬歲！」神劇《創世紀》在安東尼奧・薩里耶利（Antonio Salieri）

的指揮中開演。第一部結束後，再也撐不下去的海頓正想要離開時，來到演奏會現場的貝多芬親吻了老師的手背。海頓在聽眾的起立鼓掌中離開會場。那是維也納市民最後一次親眼見到的海頓模樣。

 神劇《創世紀》第二部分，24.〈帶著高貴的氣質〉（Mit Würd und Hoheit angetan）

我的語言
全世界的人都聽得懂

海頓雖然精神恍惚，但還清楚記得五歲時父親唱給他聽的歌，並唱了出來。由於可以繼承遺產的弟弟們早一步去世，海頓修改了遺書。他在奧地利和法國的戰爭炮火中，天天演奏《帝皇頌》，安靜度日。有一天，炸彈掉在自家庭院裡，令海頓大受衝擊。

海頓肖像畫（1806 年）

久仰海頓大名的拿破崙（Napoléon Bonaparte）親自派遣哨兵，嚴格保護海頓的住宅，以禮相待，表示敬意。十天後，某個年輕法國軍官來到海頓家，尊敬海頓的軍官在他面前歌唱《創世紀》的詠嘆調〈帶著高貴的氣質〉。雖然正在跟敵軍法國對峙，但是自己的音樂使其體會到人類生命的高尚和可貴的愛，令海頓深受感動。

一週後，五月的最後一天清晨，七十七歲的海頓說完「去安慰孩子們，說我還好」最後一句話後，靜靜闔上眼睛。由於當時正在戰爭，在簡單舉行非公開的葬禮後，海頓被安葬在自家附近的家族墓地中。兩週後，莫札特的《安魂曲》響起，舉行葬禮彌撒，法國軍官和維也納貴族一同出席，送這位大師最後一程。

過世三年前，尼古拉斯公爵派來的肖像畫畫家為海頓作畫。海頓三十幾年來，忠心耿耿在單一家族內任職宮廷樂長。他雖是僕人，卻不是「貴族的僕人」，而是自由的「音樂的僕人」。對上級而言，他忠誠老實。對下屬而言，他是具備和藹的領袖能力、為人親切、懂得運用幽默才智和旺盛活力，分享音樂的真正喜悅的海頓爸爸。肖像畫中拿著《創世紀》樂譜的海頓露出溫暖微笑，如此說道：

「我的語言全世界的人都聽得懂。」

無頭海頓

海頓逝世十年後，後人為了將他的墳墓移到埃斯特哈齊教會基地，挖掘遺骸的時候，這才發現墳墓裡的海頓頭顱不見了。原來某個貴族為了研究他的天分，盜挖他的頭骨。海頓連死了還是受到腦袋被砍下的侮辱。但是盜墓者交出的是其他人的頭顱，過了一百四十五年，後人才找到真正的海頓頭顱，目前海頓的兩顆真假頭顱一起長眠於艾森斯塔特的海頓教堂中。

這世界上極少數的人能對自己的人生感到滿意幸福。到處充滿悲傷與憂慮。而你現在的辛勞將會成為疲憊的人們獲得休息與安寧的泉源。

——海頓

海頓・10 大關鍵字

01. 聖斯德望主教座堂合唱團
擅長唱歌的海頓加入合唱團,當了一輩子的音樂家。

02. 埃斯特哈齊
埃斯特哈齊家族的宮廷樂長,侍奉公爵三十六年。

03. 協奏曲
代表作品有小號協奏曲和大提琴協奏曲。

04. 交響樂之父
確立由四個樂章組成的交響曲形式,總共留下一百零六首交響曲。

05. 弦樂四重奏
確立由四個樂章組成的弦樂四重奏,總共留下六十八首弦樂四重奏。

06. 海頓爸爸
二十四歲的年輕莫札特十分尊敬海頓,並稱他為「papa」(爸爸)。

07. 《驚愕交響曲》
為英國聽眾作曲的十二首《倫敦交響曲》之一,緩慢的第二樂章小聲演奏到一半,突然以非常強(fortissimo)的音量演奏,使聽眾嚇一大跳。

08. 《帝皇頌》
為慶祝奧地利皇帝生日而作曲,後來也在弦樂四重奏中使用過。

09. 《創世紀》
受韓德爾的《彌賽亞》啟發,把《創世紀》內容寫成歌詞的巨作。

10. 霍伯肯(Hob)
音樂學者霍伯肯分門別類,整理海頓所有作品的列表。

Playlist

海頓必聽名曲

01. C 大調第六十二號弦樂四重奏《皇帝》，第二樂章

02. C 大調第一號大提琴協奏曲，Hob.7b: 1，第一樂章

03. G 大調鋼琴三重奏，Hob.15: 25，第三樂章〈吉普賽輪旋曲〉

04. 降 E 大調小號協奏曲，Hob.7e: 1，第三樂章

05. 升 f 小調第四十五號交響曲《告別》，第一樂章、第四樂章

06. 降 E 大調第三十八號弦樂四重奏《玩笑》，第四樂章

07. D 大調第五十三號弦樂四重奏《雲雀》，第一樂章

08. F 小調鋼琴變奏曲，Hob.17: 6

09. 歌劇《堅貞不移》，Hob.18: 5，第二幕第九章終曲：〈十八世紀〉

10. C 大調第六十號鋼琴奏鳴曲，Hob.16: 50，第一樂章

11. G 小調第八十三號交響曲《母雞》（ *The Hen* ），第一樂章

12. 短歌，Hob.26a: 34.〈她絕口不提愛〉

13. G 大調第九十二號交響曲《牛津》，第三樂章

14. G 大調第九十四號交響曲《驚愕》，第二樂章

15. G 大調第一百號交響曲《軍隊》，第三樂章

16. D 大調第一〇一號交響曲《時鐘》，第一樂章

17. D 大調第一〇四號交響曲《倫敦》，Hob.1: 104, 4.〈終曲〉

18. 神劇《創世紀》第一部分，14.〈諸天述說神的榮耀〉

19. 神劇《創世紀》第二部分，24.〈帶著高貴的氣質〉

20. 神劇《創世紀》第三部分，30.〈主啊，賴你施恩豐饒〉（ Von deiner Güt, o Herr und Gott ）

21. 神劇《四季》，Hob.11: 3.〈春〉，2.〈來吧，溫柔的春天〉（ Come, Gentle Spring ）

Wolfgang Amadeus Mozart

莫札特

1756-1791

05

神愛的，天使的魔笛
莫札特

漆黑的夜晚，一輛馬車在結冰道路上行駛。一個孩子坐在硬邦邦的座椅上，臉埋在母親懷裡打瞌睡。孩子冷得直搓手，輾轉難眠的他一下馬車，就在陌生大人之間演奏鍵盤樂器，立刻露出可愛的一面。小朋友笑著，完全不知道即將展開的未來會是什麼模樣。他是沃夫岡・阿瑪迪斯・莫札特（Wolfgang Amadeus Mozart）。而且在三十幾年後的某個寒冬，距離三十六歲生日還有一個月的他，將被埋在冷冰冰的地底下。

D小調第二十號鋼琴協奏曲，K.466，第二樂章

兩百年後，電影《真善美》中孩子們歡唱《Do-Re-Mi》的這個地方，是奧地利薩爾斯堡的米拉貝爾花園。託莫札特的福，薩爾斯堡成為觀光名勝，當地的機場也叫莫札特機場（Salzburg Airport W. A. Mozart）。但是莫札特本人很討厭故鄉薩爾斯堡，最後逃出薩爾斯堡的懷抱。一個音樂天才從出生到死亡，神的手與人類的命運交織，錯綜複雜的故事只能靠音樂來展開。跟著曠世罕見的天才那短暫卻強大的足跡，尋找我們不得不喜愛他的理由吧。

C大調第十六號鋼琴奏鳴曲，K.545，第一樂章

奇蹟！這是奇蹟！
神童的典範

無論古今中外，想做的事和該做的事之間的矛盾，總會造

成世代之間的分裂。父親送兒子上大學，要兒子成為教會人才，兒子卻逃學說要當音樂家。這在現代也很常見。十八世紀初，來自德國奧格斯堡（Augsburg）的李奧波德‧莫札特反抗希望自己成為神職人員的父親，成為薩爾斯堡總主教的宮廷小提琴手。李奧波德和安娜‧瑪麗亞‧波特爾（Anna Maria Pertl）結婚，生了七個孩子，其中順利度過幼兒期活下來的子女只有暱稱是南妮兒（Nannerl）的瑪利亞‧安娜（Maria Anna）和老么莫札特。

莫札特剛出生不久，李奧波德就出版了小提琴演奏教科書，大受歡迎，當時大部分的小提琴手都是拿這本教材學習拉琴。直到兩百六十五年後的現在，仍在出版。南妮兒七歲時，李奧波德就教她彈鍵盤樂器，三歲的莫札特偷偷學習，百分之百還原姊姊的演奏，震驚所有人。

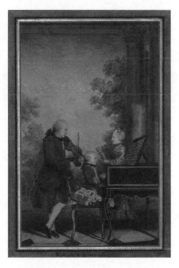

〈李奧波德與莫札特姊弟〉

小莫札特對和聲傳達的感覺特別敏感，五歲就能直接創作較短的曲子，用鍵盤樂器演奏。李奧波德在一旁認真抄寫的樂譜皆收錄在《南妮兒音樂冊》。李奧波德是莫札特姊弟的唯一老師，除了音樂，還親自教他們各種科目。看到莫札特用小手寫譜的模樣，李奧波德有種兒子是天才音樂家的預感，於是放棄了作曲。

♩♫ **懂樂細節** ♪♫

莫札特的名字

莫札特小時候叫做沃夫岡格斯‧特奧菲勒斯‧莫札特（Wolfgangus Theophilus Mozart）。沃夫岡格斯是莫札特外公的名字，意思是「天主之愛」的希臘文。「Theophilus」則是莫札特教父的名字。就像姊姊南妮兒，莫札特在家裡也有個暱稱叫「沃菲爾」（Wolferl）。淘氣的莫札特會把自己的名字顛倒過來，說成「莫札特‧沃夫岡」或「特札莫」（Trazom）。成年之後，莫札特署名的時候會簽 Theophilus 的拉丁文「Amadè」。莫札特之所以被稱為「阿瑪迪斯」，則是因為他過世之前，出版社這麼稱呼他。

弦樂小夜曲《小夜曲》，K.525，第一樂章

家族命運共同體
滴水不漏的經紀人

六歲的莫札特和十歲的南妮兒具備高超的鍵盤樂器演奏水準，李奧波德在獲得三個禮拜的休假後，帶著兩個孩子前往維也

納宮廷。雇主薩爾斯堡總主教不僅批准他去歐洲，還贊助旅遊經費，讓他宣傳這兩個指日可待的有名神童。在前往維也納的路上，莫札特也被當作神童，備受歡迎。看到坐在琴椅上，腳還踩不到地板的小孩子的俐落演奏，沒有人不會被迷倒。

一行人在一個月後抵達維也納的美泉宮。在鏡廳裡，皇帝親自為小莫札特打開琴蓋，莫札特坐在皇后瑪麗亞·特蕾莎的膝蓋上，親吻她的臉頰，備受寵愛。有一個傳聞，當李奧波德認真研究跟莫札特同輩的瑪麗·安東妮（Marie Antoinette）公主的小提琴時，莫札特摔倒在光滑的宮廷地板上，瑪麗公主便把他扶起來，教他怎麼走才不會摔倒，於是小莫札特說：「我以後長大要跟妳結婚！」這個傳聞是真的嗎？

莫札特備受維也納皇室和貴族的喜愛，獲賜服飾珠寶。李奧波德一口氣把相當於兩年年薪的錢寄回故鄉。也就是說，莫札特表演得愈多，累積的財富就愈多。七歲的小莫札特在維也納連日勉強演奏，結果發高燒，臥病不起，但李奧波德腦海裡想的只有因此蒙受的損失。

才剛回到家，莫札特就讓李奧波德嚇了一大跳。莫札特這段時間以來偷偷看著父親拉奏小提琴，某天忽然展現出不相上下的演奏實力。莫札特的驚人才華令李奧波德下定決心要再去巡演。七歲的孩子又坐上了馬車，思慮周全的李奧波德為了安全的旅途，帶上僕人。途經德國南部城市、布魯塞爾和巴黎，接著到倫敦、阿姆斯特丹後又重返巴黎，最後經過日內瓦和慕尼黑回到家中。這次的長途巡演耗時三年半，有四十二個月之久。

莫札特在最先拜訪的慕尼黑觀見了選帝侯馬克西米利安三世（Maximilian III）。十四歲的歌德偶然在法蘭克福聽到莫札特姊弟的演奏。雖然有歌德詳細描述莫札特長相的紀錄，但可惜的是沒有提到演奏。接著兩人在巴黎遇到重要的貴人。首先是格林姆男爵（Baron von Grimm）報導了神童姊弟在慕尼黑和維也納的耀眼成功。多虧他的報導，莫札特一家被邀請到凡爾賽宮，待了兩個禮拜。備受王妃寵愛的小音樂家們收到皇室賜予的金銀珠寶。第二位貴人則是剛移居巴黎的奧地利作曲家約翰‧修貝特（Johann Schobert）。修貝特協助莫札特出版他在凡爾賽宮演奏的曲子。六個月後，莫札特一家前往韓德爾名利兼收於斯的英國倫敦。

 弦樂小夜曲《小夜曲》，K.525，第四樂章

神童界的慣例
享樂是什麼？

莫札特和南妮兒第一次搭船，看到大海。暈船難受的莫札特一抵達目的地，就在白金漢宮的喬治三世（George III）面前演奏。又用德文跟德國出身的國王喬治三世對話，替王妃歌唱的韓德爾詠嘆調伴奏。擅長社交的莫札特不忘稱讚王妃的歌聲非常優美。大英博物館當時禁止兒童出入，獲得特別邀請的姊弟倆在逛完博物館之後，遇到了極為重要的人物。那就是巴哈最小的兒子，人稱「倫敦巴哈」的約翰‧克里斯蒂安‧巴哈，在米蘭工作

的他當時正好赴任王妃的音樂教師。八歲的莫札特向他學習如何譜寫交響曲,並認真對待作曲。

由於李奧波德生病,有幾個月沒有安排演奏會。莫札特就在這段期間在倫敦寫了四首交響曲,其中包含他的第一首交響曲。莫札特從約翰那學會流暢華美的義大利旋律,將之融入鋼琴協奏曲中。只在宮廷裡演奏過的莫札特走到哪彈到哪,待在倫敦的一年來,沒有他不曾表演過的地方。甚至是平常日的午餐時間,李奧波德也會在住處舉辦音樂會,只要付入場費,任何人都可以進去聽。

小莫札特天天都得辦音樂會,當然沒有自由活動的時間。雖然這完美符合讓天才莫札特聞名於世的巡演目的,但莫札特當時不過才十歲。可憐的他,別說是跟朋友玩了,他只能在大人之間演奏,尤其是在父親的掌控下,他就只是一個音樂家。從一個地方到另一個地方,莫札特就那樣錯過了一般人會有的童年的快樂或友情。

在年紀愈小愈有價值的天才市場上,莫札特的厲害優點逐漸變成致命缺點。李奧波德早就知道九歲莫札特擁有的「神童」頭銜不是永恆的,在介紹他的時候,把他說成七歲,而非九歲。

所謂的旅行並不簡單。住處會冒出跳蚤等各種蟲子,姊弟倆七病八痛,還要茫然地等待宮廷發來邀請函,因此旅行時間比預期中的更久。回家的路上,順便去凡爾賽宮的姊弟倆又受到隆重對待,在那裡待了兩個月。橫跨八十八個城市,三年飛逝而過,相隔一千三百多天,一家人終於回到薩爾斯堡。

小作曲家首次亮相
義大利歌劇的標籤

出發前七歲的莫札特如今十一歲了。皇室貴族被新的神童迷住也是正常的，李奧波德不得不另闢新徑。回家不到一年，一家人又去了維也納。此行目的是為了參加瑪麗亞・特蕾莎之女——瑪麗亞・約瑟法（Maria Josepha）公主，和義大利西西里國王費迪南多一世（Ferdinando I）的婚禮。偏好義大利歌劇的李奧波德打算在費迪南多一世面前舉薦莫札特，因此莫札特當然不能缺席歐洲重要人物雲集的皇室婚禮。但是即將結婚的約瑟法公主卻因為在維也納蔓延的天花而過世，而莫札特姊弟也染上天花，在生死邊緣徘徊。幸好他們勉強恢復健康，但臉上留下了天花斑疹。

另一方面，莫札特的首部德文歌劇《巴斯蒂安與巴斯蒂妮》（*Bastien und Bastienne*）在維也納宮廷演出。然而，李奧波德向維也納宮廷求職的傳聞傳到了薩爾斯堡，總主教便不再支付月薪給他。與此同時，莫札特找到了在薩爾斯堡的工作。宮廷樂長海頓的弟弟麥可任命十三歲的莫札特為薩爾斯堡宮廷樂團的作曲家。雖然是無薪的，但這是莫札特生平第一次獲得職業音樂家的待遇。

結束沒什麼收穫的維也納旅行後，李奧波德立刻安排下一次的旅程。不過，他決定讓到了適婚年齡的南妮兒留在家中。上次

旅行沒有馬車，李奧波德急得跳腳，這次他乾脆買了一輛馬車。十二月的某個冷天，李奧波德留下妻女，只帶莫札特出門。以前是宣傳天才姊弟的巡演，而這次的旅行主角只有天才莫札特。

父子倆前往義大利。李奧波德對眾人展現莫札特快速成長的作曲家實力，打聽莫札特任職宮廷樂師的可能性。這次的旅行是學習義大利文，累積皇室貴族人脈的大好機會。李奧波德最關心的是歌劇。就像韓德爾經歷的那樣，歌劇才是賺大錢，獲得名聲的捷徑。莫札特本人當然也很愛歌劇。李奧波德一步一步把莫札特打造成歌劇作曲家。

莫札特在波隆那認識了兩個朋友，一個是當代最棒的閹伶法里內利，另一個是在倫敦教他創作交響曲的約翰・巴哈的老師喬瓦尼・巴蒂斯塔・馬蒂尼（Giovanni Battista Martini）神父。莫札特向神父學習宗教音樂和對位法。神父是歷史悠久的波隆那音樂協會會員，勸莫札特也去考取資格。規定上，會員必須年滿二十歲，但十四歲的莫札特通過考試，破例成為最年輕的會員。

 阿雷格里（Gregorio Allegri）的《求主垂憐》（*Miserere Mei, Deus*）

自動播放器莫札特
莫札特騎士

旅途中不斷發生偶遇。莫札特去羅馬西斯汀教堂時，聽到葛利高里歐・阿雷格里的合唱彌撒曲《求主垂憐》，不知不覺背了下來。羅馬教廷封印此曲，禁止抄譜，但是音樂自動在莫札特

的腦海播放，他把樂譜寫了出來。這首合唱曲由五個聲部的合唱團、四名獨唱歌手，交叉歌唱。也就是說，這是有九個聲部的複雜合唱曲，而且演奏時間超過十分鐘。莫札特不愧是天才，這麼複雜的曲子也能整個記住抄寫出來。

後來這份樂譜傳到英國作曲家查爾斯‧伯尼（Charles Burney）那，他立刻在倫敦出版。多虧莫札特，此曲完成一百三十年後，無論是誰都能聽到這美妙的彌撒曲了。為莫札特的才華所喜的教宗克萊孟十四世（Clemens PP. XIV），授予莫札特騎士爵位和金馬刺教宗騎士團勳章。李奧波德把完成的莫札特肖像畫寄給馬蒂尼神父，以表謝意，但莫札特一輩子也沒在自己的名字中加上騎士稱號。

經文歌《喜悅歡騰》（*Exsultate Jubilate*），K.165, 4.〈哈利路亞〉

年輕大師的
義大利歌劇舞台

莫札特在義大利四十座城市旅行，一有空檔就專心作曲。雖然出門在外，容易疲憊或生病，但十四歲的少年莫札特為了表現作曲家實力，用緊張感來武裝自己。他的努力在米蘭首演的歌劇《龐特王密特里達提》（*Mitridate & Re Di Ponto*）開花結果。此劇大獲成功，又上演了二十二次之多。莫札特又獲得其他歌劇委託，波隆那音樂協會賜予他「大師」的稱號。莫札特父子對這趟旅程的成果很滿意，在威尼斯參加完嘉年華之後，相隔十五個月

回到家。

　　莫札特緊接著立刻完成歌劇委託，為瑪麗亞‧特蕾莎的兒子斐迪南（Ferdinand Karl）大公的婚禮，創作《阿斯卡尼歐在阿爾巴》（Ascanio In Abla），四個月後趕緊帶著這齣歌劇前往義大利，並在米蘭的史卡拉歌劇院成功結束公演。但不知道為什麼，斐迪南大公並未示意莫札特留下來。無奈回到家中的他，被隔天發生的意外嚇了一跳。

第三次義大利之旅
皇后的杞人憂天

　　支持莫札特父子的總主教隔天過世了。所有人還惘然若失時，莫札特為了受委託創作的歌劇《路西奧‧錫拉》（Lucio Silla）公演，再次前往米蘭。雖然一共去了義大利三次，但莫札特始終沒有被任何地方僱用，就業之旅以失敗告終。不過，透過這趟旅程，莫札特超越天才演奏家的身分，以作曲家的身分站穩了腳跟。

　　莫札特終於擺脫可怕的馬車旅行，在新遷入的薩爾斯堡家中創作出無數曲子。但這時發生了一個問題，偏偏新上任的柯羅雷多（Count Hieronymus von Colloredo）總主教看不起音樂家，把他當作僕人來對待。再加上，薩爾斯堡欠缺好的歌劇院，莫札特注意力自然而然往外轉移。後來，總主教任命來自義大利的作曲家為宮廷樂長，而不是李奧波德。李奧波德意識到自己完全不可能升遷。雪上加霜的是，托斯卡尼的利奧波德大公也回信拒絕聘

僱。此後莫札特父子倆再也沒有去過義大利。

　　事到如今，李奧波德得到兩個結論。第一個是離開有感情的故鄉薩爾斯堡，在維也納定居比較好。第二個是與其替自己謀職，還不如讓莫札特就業反而更快。

 C大調鋼琴變奏曲，K.265，《媽媽，請聽我說》（*Ah, vous dirai-je, maman*，小星星變奏曲）

♩♫ 懂樂細節 ♩♫

莫札特出生地與故居

莫札特一家在薩爾斯堡住過兩間房子。莫札特出生地（Mozarts Geburtshaus）是薩爾斯堡的名勝景點，有著顯眼的黃色外觀。靠巡演收入大增的莫札特一家在最後一趟義大利之旅後，搬到有八個房間的舒適兩層樓房，即現在的莫札特故居（Mozart-Wohnhaus）。

薩爾斯堡音樂節

每年夏天在薩爾斯堡舉辦的歐洲代表性音樂節，為期大約五週，已連續舉行一百多年。以莫札特基金會、奧地利指揮海伯特・馮・卡拉揚（Herbert von Karajan），以及維也納愛樂樂團為中心，豐富的節目和共襄盛舉的頂尖演奏家，使音樂節茁壯成長。

　　李奧波德立刻帶莫札特去維也納找工作，但阻礙他們的還是柯羅雷多總主教。待在維也納的總主教會接收報告，監視莫札特

父子的一舉一動。皇帝約瑟夫二世（Joseph II）很認可莫札特的音樂，將歌劇委託給年輕的他，但皇帝的母親瑪麗亞・特蕾莎出奇地對莫札特父子不怎麼滿意。原來她收到報告說，李奧波德為了讓莫札特坐上宮廷樂長的位置，進行賄賂。還有一個原因，標榜決決大國的特蕾莎擔心兒子太沉迷於莫札特的音樂，疏忽了國政，因此挑撥反對，稱莫札特父子倆是「沒用的人」。她的發言其實也是承認莫札特的音樂非凡的反證。那麼一來，特蕾莎的兒子斐迪南大公、利奧波德大公和約瑟夫二世，都把莫札特父子倆從樂長候選人名單中除去了。特蕾莎的杞人憂天害得莫札特父子愁上加愁。

 G小調第二十五號交響曲，K.183，第一樂章

就職最困難
再一次就好

莫札特帶著慕尼黑宮廷委託的歌劇《冒牌女園丁》（*La Finta Giardiniera*），拜訪慕尼黑。然而，莫札特接受聽眾歡呼喝采的那一幕，偏偏被觀眾席上的柯羅雷多總主教給看到。看著自己僱用的音樂家在意想不到的地方受到熱情款待，柯羅雷多總主教對莫札特父子的敵意大增。莫札特應付著敵視自己的總主教，為薩爾斯堡宮廷工作的欲望也跟著被澆滅。

察覺情況不妙的李奧波德攬下所有責任，遞上陳情書，但總主教心意已決。幸好經過懇求，李奧波德復職，但他變成總主教

的人質，一輩子被困在薩爾斯堡。除了拜訪過維也納一次之外，未能離開薩爾斯堡一步。

莫札特糊里糊塗獲得自由。字典裡沒有放棄二字的李奧波德決定最後一次啟程謀職。這次果真會是最後一次嗎？莫札特雖然已經成年，李奧波德仍堅持派妻子跟著去監護兒子，但是身體孱弱的妻子在出發之後愈來愈勞累。

降B大調第十三號鋼琴奏鳴曲，K.333，第一樂章

忘不了的初戀
小堂妹

睽違十五年，莫札特再次遇到六歲時見過的慕尼黑馬克西米利安三世，但他表示沒有工作可以提供給莫札特，拒絕聘僱他。莫札特拖著沉重的步伐，來到父親的故鄉奧格斯堡，拜訪叔叔法蘭茲・亞洛易斯・莫札特（Franz Alois Mozart）。莫札特和堂妹瑪麗亞・安娜・塞克拉・莫札特（Maria Anna Thekla Mozart）意外成為好友。十八歲的堂妹跟莫札特是同輩，半個月以來，兩人互相惡作劇，並發展成情侶關係。

秋高氣爽的十月，二十歲的莫札特懷抱凌雲壯志，抵達擁有歐洲最好的交響樂團的曼海姆（Mannheim）。莫札特持續寄信給堂妹，信件內容也包含了幼稚或帶有性暗示的玩笑。對莫札特而言，堂妹是筆友，也是初戀。

莫札特的新戀人
讓我們就這樣相愛

　　計畫趕不上變化。在遍地都是優秀音樂家的曼海姆宮廷，沒有莫札特的容身之處。而且曼海姆選帝侯預計搬到慕尼黑，沒有餘力接受莫札特。到了這個地步，別說是求職之旅了，簡直是碰壁之旅。

　　雖然受貴族之託作曲或教他們的子女音樂，累積自由工作經驗是一大誘因，但是讓莫札特留在曼海姆五個月之久的，是一見鍾情的艾蘿西亞・韋伯（Aloysia Weber）。就像莫札特一家，艾蘿西亞也是來自音樂世家。父親佛里多林・韋伯（Fridolin Weber）是提詞員，在劇院為演員提示台詞，並將四個女兒之中的三個培養為女高音。炫技的艾蘿西亞歌聲讓莫札特驚豔，想帶她去義大利，把她培養成頂尖歌手。莫札特還有一個心願，那就是跟她結婚，組建音樂家家庭，但問題出在他父親身上。

　　「你想被女人絆住，在滿是挨餓孩子的房間裡，躺在草蓆上等死嗎？記住了，你的首要任務是照顧父母。」

　　氣憤的李奧波德不管三七二十一，威脅莫札特。看到出遠門去求職的兒子陷入愛河，打算將一切獻給某個女人，李奧波德失去理智，寄出有如最後通牒的威脅信。莫札特雖然已經到了可以成家的年紀，但對他父親來說仍是神童兒子。李奧波德認為現在

不是談戀愛的時候。雖然愛情是誰也阻止不了的自然情感，但從小習慣被父親指使的莫札特選擇聽從命令，他立刻離開曼海姆，去了巴黎。

「我的所有希望都寄託在巴黎了。」

莫札特打算留下身體虛弱的母親，獨自前往巴黎，但遭到父親反對。因為只有他母親可以把自己的一舉一動報告給父親。母經經過長途跋涉，早就體弱力衰，但還是和莫札特一起去了巴黎，可惜最終沒能回家。

A小調第八號鋼琴奏鳴曲，K.310，第一樂章

媽媽！
請聽我說

抵達巴黎的莫札特終於收到工作邀約，職位是報酬不錯的凡爾賽宮管風琴師。但不知道為什麼，莫札特拒絕了，似乎是拒絕給他父親看的。李奧波德勃然大怒，畢竟那是莫札特第一次反抗他。莫札特對管風琴師不感興趣，而且他本來就不打算在巴黎定居，因為巴黎沒有他愛慕的艾蘿西亞。兩個月後，莫札特藉由第三十一號交響曲《巴黎》人氣高漲，但很快地就遇到傷心事。

莫札特外出的話，法文不好的母親就得獨自留在狹小的房間對抗寂寞。雖然飽受出血和發燒的折磨，但是身為兒子監護人的義務感使她戰勝了痛苦。沒有錢找醫生的莫札特雖然典當了貴重物品，但終究還是來不及，只能在陌生的異鄉巴黎小房間裡，眼

睜睜看著母親在生死邊緣徘徊,慢慢死去。在寄給父親的信中,失去母親的年輕兒子的衝擊和悲傷展露無遺。

> 我死都忘不了這悲痛的一天。盡情地哭吧,如同放聲大哭的我。
> ——節錄自莫札特寫給父親的信

莫札特孤伶伶地在教會舉辦母親葬禮,將失去母親的衝擊和悲痛寫進第八號鋼琴奏鳴曲的第一樂章。在第二樂章慢慢流淚,充滿悲傷。用懷念母親的溫暖懷抱和溫柔聲音的旋律,填滿第二十一號小提琴奏鳴曲的第二樂章。可憐的是,李奧波德把妻子的死怪罪到莫札特頭上,並如此指責他。

「你母親是你害死的!」

 E小調第二十一號小提琴奏鳴曲,K.304,第二樂章

巴黎的冷眼相待
她的冷眼相待

在巴黎的時候,沒有人委託莫札特創作歌劇。他再也不是神童了,對流行敏銳的巴黎貴族來說,他不過是來自國外的青年音樂家。莫札特極度討厭巴黎和巴黎人,雪上加霜的是,他還跟提供住處的格林姆男爵鬧翻,搬出他家,無處可去又身無分文。

雖然在待了半年的巴黎一無所獲,但莫札特的音樂更加成熟

了。跟心愛的女人離別，無法相見的痛苦，以及母親的死，讓莫札特漸漸明白現實人生很不容易。

莫札特在巴黎不知所措的時候，李奧波德在薩爾斯堡替他找工作。莫札特想擺脫薩爾斯堡，李奧波德卻希望他在故鄉站穩腳跟。在李奧波德的努力之下，莫札特被任命為薩爾斯堡宮廷的管風琴師。李奧波德寫信強迫莫札特回到薩爾斯堡，莫札特因此啟程返回家鄉。他在慕尼黑跟艾蘿西亞重逢，但是在歌劇院忙著工作的她根本不記得莫札特了。不過，離莫札特而去的緣分還沒結束。在回家的路上，行經慕尼黑的莫札特遇到初戀堂妹，讓她一起搭上馬車。李奧波德究竟會用什麼表情迎接他們？

莫札特小時候是神童，接著在十幾歲時以作曲家的身分在舞台上贏得讚賞，但是在謀求正職工作屢屢失敗。神童年紀愈小愈受矚目，但像適合宮廷樂長這種正職的人才必須懂得搞政治，具備統率團體的能力，因此年紀輕反而是一大缺點。曾經進出皇室宮廷，坐在公主膝蓋上玩耍的天才莫札特，求職失敗，繞了一大圈，最後還是踏入父親故鄉的職場。

歌劇《伊多梅尼歐》（*Idomeneo*），K.366，〈父兄們，再見〉（Padre, germani, addio!）

與父親不可避免的
對峙

不顧李奧波德反對，莫札特的堂妹在薩爾斯堡待了兩個半月，期待嫁給莫札特，但兩人關係終究止步於堂兄妹。莫札特加

入總主教的宮廷樂團後，創作宗教音樂和世俗音樂，並指揮唱詩班。這種工作滿足得了莫札特嗎？實際上，他對連個正規劇院都沒有的薩爾斯堡生活充滿不滿。對野心勃勃的莫札特來說，那個地方太過狹小，無法滿足的欲望在樂譜上展翅翱翔。幸虧先前在曼海姆見到的選帝侯到了慕尼黑宮廷之後，不忘委託莫札特創作歌劇。啊！這是等了多久的歌劇？莫札特帶著歌劇《伊多梅尼歐》前往慕尼黑。他的歌劇獲得熱烈歡呼。然而，人在維也納的總主教忽然傳喚莫札特。

莫札特飛奔趕過去，總主教卻對待他如僕人。莫札特過著雙重生活，在總主教的住處跟僕人一起吃飯，在圖恩伯爵夫人等地位崇高的人士面前表演，獲得掌聲。總主教非常討厭他僱用的莫札特為他以外的貴族演奏，但莫札特在自己的客人面前演奏後，又會施捨零錢給他。最後忍不住爆發的莫札特說要辭職，總主教的總管就踢莫札特的屁股，把他趕走。雖然受到侮辱，但是莫札特一下子獲得了自由，遠離總主教、父親和薩爾斯堡。

事實上，莫札特瞞著總主教，夢想有一天能在約瑟夫二世御前演奏。他寫信跟父親說：「皇帝陛下一定要知道我這個人，我想讓他看看我的歌劇。」莫札特的願望真的成真了。其實，約瑟夫二世很需要莫札特來牽制在母親瑪麗亞‧特蕾莎麾下擔任副宰相的柯羅雷多伯爵家族。約瑟夫二世不僅支付莫札特作曲費，還承諾會不定期給予贊助。

歌劇《柴伊德》（*Zaide*），K.344，〈安息吧，吾愛〉（Ruhe sanft, mein holdes Leben）

逃離薩爾斯堡
逃離單身生活

當莫札特在維也納跟總主教較勁的時候，艾蘿西亞成為維也納宮廷劇院的歌手，而且她的家人全都搬到維也納來了。她和演員約瑟夫‧朗格（Joseph Lange）結婚，懷了第一個孩子。下定決心要在維也納定居的莫札特寄住在艾蘿西亞家，意外被她的妹妹康斯坦茲‧韋伯（Constanze Weber）所吸引。和康斯坦茲的愛情成了莫札特在維也納落地生根的一大契機。

雖然沒有立刻在維也納宮廷供職，但幸好約瑟夫二世的宮廷歌劇團委託他創作《後宮誘逃》，並獲得皇帝的邀請，在平安夜被叫到皇室宮廷。莫札特到現場才知道在約瑟夫二世的主導下，他得跟義大利知名鋼琴家穆齊奧‧克萊曼第（Muzio Clementi）展開鋼琴對決。皇帝的總評是，莫札特的演奏技巧在克萊曼第之上，而且富饒韻味。莫札特獲得皇帝的認可和康斯坦茲的愛，充滿了活力。

 歌劇《後宮誘逃》（*The Abduction from the Seraglio*），K.384，〈終曲〉

請讓我們
結婚！

但是莫札特和康斯坦茲的戀情並不順利，李奧波德反對兩人交往。康斯坦茲跟母親吵架，離家出走，躲到贊助莫札特的男爵夫人家。雪上加霜的是，連姊姊南妮兒也堅決反對他們結

婚,但是家人的反對,對陷入愛河的男人毫不管用。直到婚禮前一天,莫札特還在求父親同意,但李奧波德始終沒有回應。莫札特當時正在創作歌劇《後宮誘逃》,他在女主角康斯坦彩(Constanze)的故事中,融入自己的愛情故事。《後宮誘逃》講述的是儘管外界阻撓,相愛的戀人經歷戲劇性發展的故事。莫札特和康斯坦茲於1782年8月4日,在聖斯德望主教座堂結為夫妻。觀禮賓客只有五個人。新郎贈送金錶給新娘當結婚信物,收留過康斯坦茲的男爵夫人替他們舉辦了盛大的喜宴。賓客之中沒有李奧波德和南妮兒。首演的歌劇《後宮誘逃》大獲成功,連約瑟夫皇帝也出席觀賞,莫札特內心應該很期待能在維也納宮廷求得職位吧?

第四號法國號協奏曲,K.495,第三樂章

♪ ♫ **懂樂必懂** ♪ ♫

莫札特愛開的大便玩笑

愛開玩笑的莫札特常常在信裡提到關於大便的玩笑話。除了父母和姊姊,甚至是在跟初戀堂妹來往的三十九封信裡,也曾出現這種玩笑話。不僅如此,莫札特還以大便為素材,寫成歌曲,跟朋友一起熱唱:
「我要在你的鼻子上大便,那大便會滑到你的下巴底下吧?」

早晨奇蹟
初次拜訪婆家

　　成為有婦之夫的莫札特開始不可思議的早晨生活，凌晨四點起床，埋頭作曲直至深夜。莫札特就連在週日也被皇室圖書館館長斯維登男爵叫去，改編演奏巴哈、巴哈的兒子和韓德爾的抄本樂譜。另一方面，在康斯坦茲的積極勸說下，小時候在波隆那接觸過對位法的莫札特，留下對位法形式的賦格作品。

　　隔年，喜獲第一個兒子的莫札特把嬰兒交給褓姆，婚後第一次帶康斯坦茲拜訪薩爾斯堡。康斯坦茲終於要見到反對婚事的公公李奧波德了。幸好李奧波德以禮相待，但是在他們待在薩爾斯堡的三個月以來，南妮兒藏不住對康斯坦茲的反感。在這期間，託付給褓姆的嬰兒猝死，備受打擊的莫札特創作出《C小調大彌撒》，並在薩爾斯堡的修道院由康斯坦茲親自歌唱此曲。返回維也納的路上，莫札特在路過的林茲（Linz）創作出交響曲《林茲》。

　　結婚四年來，莫札特專注於鋼琴家的活動，大量創作鋼琴協奏曲。他一生總共寫了二十七首鋼琴協奏曲，其中有十一首正是在這個時期誕生的。在一般大眾先買門票，演奏者獲得收益的公開音樂會「音樂院音樂會」（academy concert）上，莫札特推出自己的主要武器鋼琴協奏曲。結婚的第二年，莫札特在五個禮拜以內，辦了二十二場演奏會。雖然收益也很重要，但莫札特喜歡親自演奏自己的作品，獲得聽眾的喝采。從這時候起，莫札特為了鞏固在音樂史上的地位，開始替作品編號，並記錄首演的演奏者姓名。

 C大調第二十一號鋼琴協奏曲，K.467，第二樂章

確保客源的
天才行銷策略

　　維也納的出版業者蜂擁而至，要出版莫札特的作品，想要向他學鋼琴的學生大排長龍。當時莫札特搬到類似住商混合大樓的地方。那是一棟偏僻的小公寓，有兩間二十坪不到的房間，陽光透不進來，還散發著味道。即便如此，那棟建物裡面有個小型演奏廳。莫札特教房東的子女彈琴，換取月租減免的福利。八個月後，二兒子卡爾‧湯瑪士‧莫札特（Karl Thomas Mozart）剛出生不到一個禮拜，一家人就搬到豪華別墅去了。

　　就像小時候父親在倫敦做過的那樣，除了劇院和演奏廳，莫札特還在餐廳、家中客廳等各種地方舉辦演奏會，過得非常忙碌。就在這一年，莫札特賺到這輩子最多的錢。那時，姊姊南妮兒和有五個孩子的鰥夫法官結婚，遠嫁遙遠的城市，莫札特便邀請孤單的父親來維也納家中，在有六個房間的豪華別墅中同住了十個禮拜。那一年年底，莫札特加入了意想不到的組織。

 給十三把木管樂器的小夜曲《華麗組曲》（Gran Partita），K.361，第三樂章

　　許多維也納貴族和男性菁英分子都是社交俱樂部共濟會的會員。他們的影響力變大之後，約瑟夫二世就禁止共濟會活動，

但莫札特在那之前加入了共濟會。當時莫札特每週一和週五在維也納埃斯特哈齊伯爵的沙龍舉辦沙龍音樂會，伯爵也是共濟會會員，因此買票的聽眾幾乎也都是共濟會的人。莫札特加入共濟會的原因之一，就是為了確保買音樂會門票的主要顧客階層，也就是為了生計。莫札特積極活動，他的會員等級在三個禮拜內就晉級了，緊接著很快升到最高等級「導師」。到了新年，維也納當局製作的月曆包含莫札特的肖像畫，莫札特便在共濟會獲得最佳音樂家的待遇。剛好住在兒子家的李奧波德為了支援兒子，也加入了共濟會。

名牌族的
購物清單

　　莫札特是維也納最上流階層的高收入者。李奧波德來訪的那年，莫札特的官方收入是一年四千古爾登（約新台幣一千萬元）。莫札特靠一晚的演奏會就賺到了一年房租（四百古爾登）。當時女僕的月薪是一古爾登（新台幣兩千五百元），普通教師年薪為兩百古爾登（新台幣五十萬元）左右。莫札特就這樣賺到比普通人薪資高出十倍以上的錢，但他的開銷也很大。莫札特夫婦送兒子卡羅到上流階層專屬的高級寄宿學校，添購跟昂貴房屋相符的撞球桌和高級古鋼琴，使喚僕人，逐一買下騎乘用的馬和馬車。邀請好友參加擺滿高級紅酒和昂貴食物的派對，撒錢維持品味。莫札特在維也納的十年裡，總共搬家十三次，其中有十一棟房子位於租金昂貴的市中心街道上。

莫札特的品味維持費

第一次看到莫札特的人，先是被他的矮小身材嚇到，接著又被看起來有如貴族高級
服飾嚇到第二次。莫札特從小近距離接觸皇室貴族的喜好，會用最新流行的頂級服
飾、假髮和帽子來打扮。莫札特的衣櫃有數不清的高級外套、十幾雙長襪、十幾條
手帕，連毛皮大衣都有。來自鄉下的莫札特花很多錢在治裝費上，把自己打扮得跟
時尚的市民一樣。

第十七號弦樂四重奏《狩獵》（*The Hunt*），K.458，第四樂章

另一個父親
海頓爸爸

　　對於在維也納走紅的音樂家莫札特而言，大師海頓不僅僅是
他的偶像。二十七歲的莫札特和常來維也納的五十一歲的海頓，
一下子就變成忘年之交。在莫札特的勸說下，海頓也加入了共濟
會。莫札特被海頓的第三十九號弦樂四重奏打動，自己也創作了
弦樂四重奏。海頓經常登門拜訪，一起演奏，有一次一起演奏莫
札特作曲的弦樂四重奏後，對剛好在場的李奧波德這麼說：

　　「我敢對上帝發誓，你兒子是我認識的人之中最偉大的作曲
家。」

　　當時李奧波德在莫札特的D小調鋼琴協奏曲首演音樂會上，

被美麗到令人悲傷的旋律感動，因此海頓的稱讚讓他更加以兒子為榮。薩爾斯堡的親生父親李奧波德賦予莫札特才華，但是把他管得牢牢的。反之，維也納的乾爸海頓是認可莫札特的才華，並給予支持的恩人。莫札特叫海頓「爸爸」，並將兩人一起演奏過的六首弦樂四重奏（《海頓四重奏》）獻給海頓。如同親生子女般疼愛莫札特的海頓，向布拉格劇院積極推薦莫札特的歌劇。

> 莫札特的鋼琴奏鳴曲對小朋友來說很簡單，對音樂家而言卻太難。
> ——阿圖爾 · 施納貝爾（Artur Schnabel）

A大調第十一號鋼琴奏鳴曲，K.331，第三樂章〈土耳其進行曲〉（Turkish March）

♩♫ **懂樂細節** ♪♫

在維也納廣受好評的土耳其風音樂

十七世紀侵略歐洲的鄂圖曼帝國（土耳其以前的國號，土耳其於 2022 年 6 月指定新國號拼法為「Türkiye」），在歐洲留下自己的禁衛軍（Janissary）音樂。銅鈸和大鼓響徹天地，威脅敵軍的禁衛軍音樂對歐洲音樂造成深遠影響。莫札特也被其魅力吸引，在以土耳其為背景創作的歌劇《後宮誘逃》中使用銅鈸和三角鐵，重現土耳其風。為紀念土耳其獲勝一百週年，創作第十一號鋼琴奏鳴曲的第三樂章〈土耳其風〉（Alla Turca），又被稱為〈土耳其進行曲〉。

莫札特的實際樣貌

莫札特身材矮小，不到一百五十公分。特別白皙的臉上有天花豆斑，眼神強烈的雙眼較為凸出。根據康斯坦茲的描述，莫札特的音調有點高，心情好的時候，活力充沛。此外，她表示在莫札特的肖像畫中，姊夫約瑟夫・朗格繪製的最接近他的實際樣貌。雖然是半成品，但這幅畫是十三幅莫札特官方肖像畫中，唯一沒有戴假髮的，因此可以看到他的濃密細髮。

莫札特的耳朵

醫學辭典中有個術語叫做「莫札特的耳朵」（Mozart's ear）。大部分肖像畫裡的莫札特左耳都被假髮遮住。莫札特幾乎沒有應該在胎內形成的耳廓和耳垂，耳朵看起來扁平又獨特，所以他才會用假髮擋住。再加上他的左耳非常敏銳，不太能忍受小號或長笛聲。接到長笛樂曲委託的話，他還會抱怨「給討厭的樂器寫曲子，真是提不起勁」。

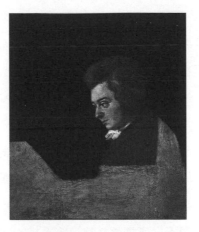

約瑟夫・朗格繪製的莫札特肖像畫（半成品）

法國大革命的火苗
仗勢欺人的貴族

　　另一方面，皮埃爾・博馬舍（Pierre-Augustin Caron de Beaumarchais）的喜劇《費加洛的婚禮》在法國的戲劇圈投下了震撼彈。此作品諷刺批判仗勢欺人、在職場上性騷擾和欺凌他人的貴族。此劇首演五年後的1789年爆發法國大革命，絕非偶然。結果這齣喜劇引起貴族的反感，住在凡爾賽的瑪麗・安東妮寄信給哥哥約瑟夫二世表示不安，約瑟夫二世便禁止這齣戲在奧地利公演。

　　偏偏博馬舍的費加洛三部曲大受歡迎，莫札特打算把其中的第二部《費加洛的婚禮》製作成歌劇，並說服劇本作家達・彭特（Da Ponte）加入。雖然莫札特在六週內創作出音樂，但歌劇遭到審查，達・彭特便跟皇帝達成協議，撤除政治色彩，故事內容以男女之間的戀愛為主。達・彭特扭曲喜劇原本的內容，以滑稽的方式呈現，而莫札特加入風趣的音樂，完成歌劇。約瑟夫皇帝順應歌劇一飛衝天的人氣，允許該劇上演九次之多。表演途中觀眾不斷要求安可，身為城堡劇院的老闆，約瑟夫二世還因此下令「禁唱詠嘆調以外的安可曲」。然而，歌劇傳達的訊息最後還是惹貴族不痛快，貴族漸漸不再喜歡莫札特，將其排除在貴族社會之外。莫札特創作出《費加洛婚禮》的豪華別墅被稱為「費加洛

之家」。

 歌劇《費加洛的婚禮》（*Le Nozze di Figaro*），K.492，〈花蝴蝶不能再飛了〉（Non Piu Andrai）

《費加洛的婚禮》
布拉格的人氣

　　沉浸在《費加洛的婚禮》成功的喜悅沒多久，康斯坦茲生下的第三個孩子不到一個月就夭折了。與此同時，英國提出關於歌劇的破天荒提議，莫札特還學了英文，但他實在走不開。待在英國的話，得將幼兒卡爾託付給他人，但他又不能拜託生病的李奧波德照顧。莫札特就這樣錯過可以跟海頓一樣在英國名利雙收的機會。幸好距離相對近的布拉格提出吸引人的邀約，莫札特便立刻動身。其實這是因為疼愛莫札特的海頓，向布拉格歌劇劇院推薦了莫札特。

　　莫札特夫婦帶著歌劇《費加洛的婚禮》，以及事先創作好的第三十八號交響曲奔往布拉格。在布拉格獲得的喝采比維也納的還要熱烈。幸好布拉格的聽眾沒有嚴厲追究歌劇傳達的意義，被迷倒的布拉格市民把費加洛的詠嘆調當成流行曲歡唱。幾天後，第三十八號交響曲在布拉格國立劇院首演，莫札特也在台上用古鋼琴演奏《費加洛的婚禮》詠嘆調，回饋劇迷。多虧這驚人的人氣，劇院委託莫札特製作第二齣歌劇，而達・彭特推薦唐璜傳說給莫札特。莫札特受到成功的鼓舞，回到維也納，但很快就聽到晴天霹靂的消息。

命運共同體的解散
失去翅膀的天使

　　莫札特忽然收到重病不起的李奧波德去世的消息。萬萬沒
想到，三年前父親來到維也納，兩人共度的時光竟是最後一次。
當時從維也納搭馬車到薩爾斯堡需要一個禮拜左右的時間，因此
莫札特很難出席父親的葬禮，更不能留下身體不好的康斯坦茲。
還有一個問題，那就是莫札特得配合秋天要在布拉格首演的歌劇
《唐·喬凡尼》行程，因此離開維也納的話，要承受的壓力非常
大。雖然過去父子倆經常吵架，但莫札特內心深處很清楚自己的
成功，是多虧了父親的犧牲和努力。他只能流淚吞下失去父親的
悲傷。遺憾的是，南妮兒也沒有出席李奧波德的葬禮，而且莫札
特直到過世再也沒有去過薩爾斯堡。

　　某一天，叫做貝多芬的青年登門拜訪應接不暇的莫札特，希
望成為他的學生。雖然歷史上沒有兩人見面的紀錄。

　　但是就算這次兩人真的有見到面，當時莫札特家中已經有九
歲的學生胡梅爾，而且他也沒有理由收貝多芬為徒。人們不過是
期望兩位大師至少見過一次面，而想像出這場會面罷了。

　　莫札特當時曾寄信給姊姊南妮兒，要她將李奧波德財產中
的一千古爾登寄來。但在那之前，他就寄信給共濟會的好友弗朗
茲·安東·霍夫梅斯特（Franz Anton Hoffmeister）要借錢了，這

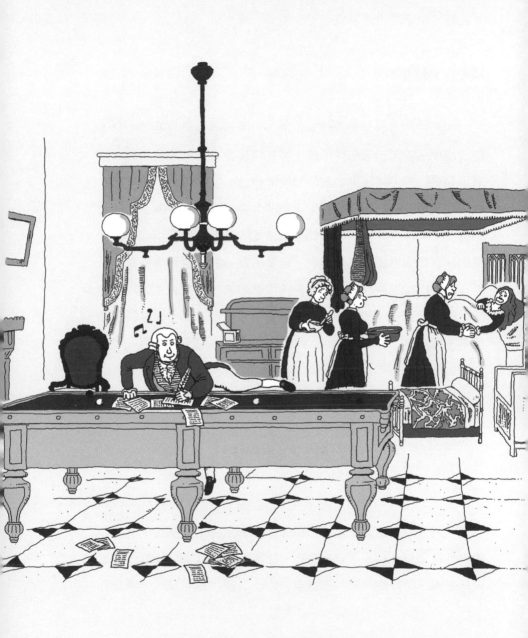

到底是怎麼回事？自從李奧波德去世後，在少了父親的世界上，莫札特的命運開始走下坡。

臨時抱佛腳高手
截稿日創下歷史

莫札特的專長絕對是臨時抱佛腳，而且絕技是在截稿十分鐘前完成作品。無論發生什麼事，莫札特都會趕上截稿日，就連康斯坦茲分娩的時候，他也在隔壁房間作曲。對他來說，所謂的作曲，不過是一揮而就，他只需要把腦海中已經整理好的音樂抄到樂譜上。就像在抄譜一樣，他的樂譜乾乾淨淨，由此可知他的記憶力和音樂構思能力有多出色。歌劇的整個創作過程漫長艱辛，所以愈接近截稿時間，作曲家的速度就愈快。常常發生書寫在樂譜上的墨水都還沒乾，就被歌劇劇院總監抄走，三十分鐘後開始彩排的情況。

> 音樂嗎？我的腦海裡都聽得到。只要我撓撓腦袋，就會泉湧而出。
> ——節錄自電影《阿瑪迪斯》中莫札特的台詞

莫札特夫婦前往布拉格，為的是跟達・彭特二度合作的歌劇《唐・喬凡尼》首演。當時歌劇還處於尚未完成的狀態。莫札特夫婦住在音樂家揚・拉迪斯拉夫・杜賽克（Jan Ladislav Dussek）夫婦家中，剛好達・彭特的好友，六十二歲的傑可莫・卡薩諾瓦

（Giacomo Casanova）剛好也來到那裡。莫札特直到公演前一天早上才臨時抱佛腳，完成樂譜。但這齣歌劇會不會是他跟一起參與劇院彩排的卡薩諾瓦討論完成的？說不定卡薩諾瓦也坐在布拉格國立歌劇劇院的觀眾席，欣賞由莫札特指揮的《唐・喬凡尼》首演。

 歌劇《唐・喬凡尼》，K.527，〈讓我們手牽手〉（La ci darem la mano）

　　歌劇《唐・喬凡尼》取得巨大的成功，光是在布拉格就上演了一百一十六次，但維也納的貴族就連這齣歌劇也不喜歡。《費加洛的婚禮》中貴族受到懲罰，而《唐・喬凡尼》裡的貴族直接摔死跌入地獄烈焰。期待看到開心愉快歌劇的維也納聽眾看完《唐・喬凡尼》，連本來就不怎麼多的好感也跟著煙消雲散。但是想法很深的音樂家薩里耶利看完，就察覺到李奧波德的死讓莫札特過得很辛苦。

　　該年年底，奧地利被捲入戰爭，政府和貴族的支援減少，劇院和歌劇團關門停業。再加上貴族參戰，又有傳染病肆虐，維也納的音樂家漸漸陷入餓肚子的困境，莫札特也不例外。

浪費的才華
墜落的音樂天使

　　不過，還是有好事降臨在莫札特身上。來到維也納六年後，莫札特終於找到工作。他的第一份工作是維也納宮廷的室內樂作

曲家。其實，莫札特一直往返於布拉格，這不過是約瑟夫二世為了把他留在維也納，而想出來的權宜之計。對各種債務纏身的莫札特而言，他現在不僅是「維也納」的風光上班族，只要創作幾首舞會用的舞曲，就能按時收到應急的月薪，這份工作確實令人感激。而且最重要的是，莫札特的心願是在維也納取得成功，而不是在布拉格或英國。不過，莫札特的音樂深度隨著時間加深，但他只是替維也納宮廷創作圓舞曲或小步舞曲，實在太浪費他的才華了。後來，莫札特如此形容模稜兩可的生平最後一份工作：

「跟我做的事情相比，待遇極佳；跟我能做的事情相比，待遇極糟。」

另一方面，莫札特為了賺到更多的錢，打算先進行樂譜的預購再出版，卻受到預購者太少而延後出版的恥辱。莫札特的音樂為市民階級發聲，含有對抗既有秩序的訊息，追求快樂的維也納聽眾只會感到不舒服，轉身離去。畢竟維也納是一座流行瞬息萬變，非常敏銳的城市。

♪ ♫ 懂樂必懂 ♪ ♫

維也納的著名歌劇三部曲：達・彭特的《費加洛的婚禮》、《唐・喬凡尼》、《女人皆如此》

來自義大利威尼斯的達・彭特雖是天主教祭司，但是跟卡薩諾瓦玩在一起，過著放蕩生活，因而被驅逐。之後搬到維也納，以宮廷歌劇劇本作家的身分活動。對莫札特來說，達・彭特既能保證票房，又是最棒的合作夥伴，兩人一起創作出人稱「達・彭特三部曲」的歌劇《費加洛的婚禮》、《唐・喬凡尼》、《女人皆如此》（*Così fan tutte*）。

 G小調第四十號交響曲，K.550，第一樂章

此外，被任命為維也納宮廷樂長的不是莫札特，而是三十八歲的薩里耶利。和他是平輩的莫札特再也不可能實現任職宮廷樂長的夢想了。雖然每個人都有自己的使命，但舉世無雙的天才莫札特為什麼就是當不上夢寐以求的宮廷樂長？莫札特只能在夢裡幻想的宮廷樂長職位，薩里耶利獨佔三十六年之久，直到去世。

莫札特的絕望不只於此。他生平第一次抱到的第一個女兒泰瑞莎出生後不到半年就夭折，在夢想破滅的情況下，接連失去孩子，莫札特說不定連活下去的希望都沒有。再加上康斯坦茲遭受打擊，健康突然惡化。手頭一直很緊的莫札特最後搬到維也納郊區。

♩♫ **懂樂細節** ♪♫

電影《阿瑪迪斯》（*Amadeus*）

1984 年上映的電影《阿瑪迪斯》描述的是兩百年前的莫札特人生。電影改編自俄羅斯文豪亞歷山大・普希金（Alexander Pushkin）的喜劇《莫札特與薩里耶利》（1830 年）、尼古拉・林姆斯基－高沙可夫（Nikolai Rimsky-Korsakov）的歌劇《莫札特與薩里耶利》（1898 年），以及英國劇作家彼得・謝弗（Peter Shaffer）的喜劇《阿瑪迪斯》（1979 年）。普希金在戲劇中，把薩里耶利寫成嫉妒莫札特，毒死他的作曲家，隨著電影《阿瑪迪斯》大賣，人們信以為真。實際上，薩里耶利是一名厲害的宮廷樂長，沒有理由嫉妒莫札特，而且兩人尊重彼此，還一起創作過作品。

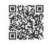

單簧管三重奏《九柱球》（*Kegelstatt*），K.498，第三樂章

積累的賭債
拆東牆，補西壁

雖然搬到郊外後房租壓力變小，但莫札特的開銷完全沒有減少。比消費習慣更嚴重的問題是賭博。莫札特喜歡跟共濟會成員一起在賭場賭博，或是賭類似保齡球遊戲的九柱球，導致債務愈來愈多。他沒有辦法償還如雪球般愈滾愈大的債務，只能到處借錢。莫札特當時創作的鋼琴協奏曲樂譜上，除了音符之外，還寫滿了數字，他應該是創作到一半開始算起錢來了吧。雖然繼承了父親的遺產一千古爾登，但債務還是像沒有出口的旋轉木馬不斷累積。莫札特寄了二十一封信給好友米歇爾‧馮‧普賀伯格（Michael von Puchberg），非常迫切地描述借錢的悲慘心情。

> 嘿，真的很抱歉，但是可以請你樂善好施，借我一百古爾登就好嗎？這是你能向我展現的真正善意。
> ——節錄自莫札特寄給普賀伯格的信

試想一下真摯地寫信，求朋友借錢的莫札特是什麼心情。他被逼到只要能抓住懸崖邊的任何東西都好的地步，不斷迫切地寫信給法院的書記等周遭朋友，向他們借錢。三年來累積的債務換算成現今的貨幣，高達新台幣七百五十萬元左右。

曼海姆火箭（Mannheim Rocket）

十八世紀曼海姆樂派交響樂團發展出來的技巧，音階或琶音從下往上升，逐漸加快變大聲的作法。莫札特利用曼海姆火箭技巧，為第四十號交響曲的第四樂章和弦樂小夜曲的第一樂章譜寫開頭。

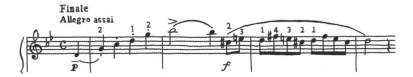

——第四十號交響曲第四樂章開頭

G小調第四十號交響曲，K.550，第四樂章

真的是最後一次
最後的求職之旅

　　在這種情況下，莫札特仍不屈不撓，創作出最後三首交響曲（第三十九號、四十號、四十一號）。而且針對因為戰爭而窮困的維也納市民，規畫了音樂院音樂會，但意外的是，事先付款的預約者只有斯維登男爵一人，結果音樂會告吹。令人感激的是，斯維登男爵組織的騎士聯合會支付莫札特作曲費，或是委託他指揮，成為經濟困難的莫札特的重要收入來源。就在典當家裡的家

具和貴重物品後，莫札特心想不能再這樣下去，果敢地走「求職之旅」這步險棋。

這次他要去北德。跟掛在懸崖底下的莫札特同行的人，是共濟會成員兼贊助人卡爾‧李希諾夫斯基（Karl Lichnowsky）公爵。他會是莫札特的貴人嗎？這是最後一招險棋了，所以莫札特向公爵借了足夠的錢，事先準備好旅行經費。抱持雄心壯志的莫札特安撫好懷孕的康斯坦茲後，搭上公爵的馬車。莫札特在柏林近郊波茨坦的無憂宮（Sans Souci）演奏弦樂四重奏，腓特烈‧威廉二世（Friedrich Wilhelm II）願意提供他年薪是目前五倍的宮廷樂長職位，但莫札特為了遵守對約瑟夫二世的信義而拒絕。莫札特寫信給朋友說：「我喜歡站在我這邊的約瑟夫皇帝所在的維也納！」

五十七天的旅程一無所獲，空虛地結束了，經費全變成債務。雪上加霜的是，康斯坦茲雖然生了女兒，但是一出生就夭折。為了把身體極為虛弱的她送到巴登療養，莫札特因此借了更多的錢。

A大調單簧管五重奏，K.581，第二樂章

約瑟夫二世委託夢幻搭檔莫札特與達‧彭特創作第三齣歌劇。皇帝心中所想的主題是貞節。達‧彭特寫出兩個男人測試情人節操的故事，完成歌劇《女人皆如此》。莫札特對每次都借錢給他的好友普賀伯格深感抱歉，因此邀請普賀伯格和海頓到他家

欣賞私人彩排。然而，真正想看到歌劇的約瑟夫二世沒能看到歌劇，就在跟土耳其的戰爭中駕崩了。因為國喪的關係，表演場館自發性停業，歌劇首演不到一個月就停演。就這樣，錯過賣座機會的《女人皆如此》受到重創，而莫札特這輩子再也登不上舞台。看到因為皇帝的死而奄奄一息的歌劇，莫札特深刻感受到能提拔自己的人，現在一個也不剩了，而他也是奄奄一息。

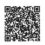 歌劇《女人皆如此》，K.588，〈把你的目光轉向我〉（Rivolgete a lui lo sguardo）

屢次失敗
賭博、女人、酒

　　莫札特抱持一絲希望，應徵宮廷副樂長。而且以防對自己求職不利，他還請普賀伯格保守借錢的祕密。然而，副樂長這個職務也不屬於莫札特。屋漏偏逢連夜雨，莫札特得知，利奧波德二世的法蘭克福加冕儀式官方隨行人員名單中沒有自己，察覺情況有別以往，著急起來，決定跟次子一起出席加冕儀式。雖然莫札特自費在那裡舉辦音樂會，演奏了第二十六號鋼琴協奏曲《加冕》（Coronation），但是沒能佔到席位。薩里耶利的歌劇在利奧波德二世加冕儀式的官方音樂會上表演，但莫札特不僅沒能演奏任何曲目，就連要站在遠處看新皇帝一面都不行。

　　與此同時，留在維也納的康斯坦茲搬到更小的房屋。情況堪憂，莫札特寄了示愛的信給妻子，調皮地開了跟親吻有關的玩笑，字裡行間乍看之下像是在努力為病妻排憂解悶，但其實整封

信謊話連篇。莫札特接連失敗，陷入泥淖，尋花問柳來填滿無法克制的寂寞和空虛。吃喝嫖賭的莫札特徹底被無底洞的慾望摧毀。身心交瘁的莫札特跟康斯坦茲一起去巴登泡溫泉，並在那裡創作出美麗崇高的彌撒曲，也就是《聖體頌》。泡完溫泉回家的莫札特收到一封起訴書。

 D大調《聖體頌》（*Ave Verum Corpus*），K.618

最後的朋友
最後的歌劇

　　莫札特跟李希諾夫斯基公爵借了旅行經費，但他一毛錢也還不了。或許是因為公爵確信到處借錢的莫札特最後會破產，於是提起訴訟。雖然實際上對公爵而言，那筆錢的數目沒有大到值得告人，但是起訴令莫札特陷入了困境。雪上加霜的是，達·彭特被趕出宮廷，逃到英國。莫札特又被折斷了一只翅膀。

　　另一方面，倫敦皇家劇院以住在倫敦為前提，邀請莫札特創作兩齣歌劇，但他沒辦法丟下身體孱弱的康斯坦茲。莫札特到底為什麼總是錯過優渥條件？海頓前往倫敦的前一天，莫札特跟他共進晚餐。莫札特都自身難保了，還擔心有年紀的海頓去旅行。兩人就這樣見了最後一次面，結果這次真的是兩人最後一次道別。人們紛紛離開，沒有人可以倚靠的莫札特，隱約想起熟識的伊曼紐爾·席卡內德（Emanuel Schikaneder）。

 A大調單簧管協奏曲，K.622，第二樂章

席卡內德在維也納郊外的簡陋劇院經營劇團，是歌舞、作曲、公演企劃等無所不能的「表演界全才」。莫札特和他一起構思新歌劇，以他寫的劇本為基礎，以一般聽眾為對象，埋頭創作簡單輕鬆的歌劇《魔笛》。

莫札特把弱不禁風的康斯坦茲送去溫泉療養後，獨自留下來的他也是有氣無力。他在炎熱的夏天，卯足全力，埋頭作曲，單簧管演奏家朋友安東・史塔特勒（Anton Stadler）覺得莫札特很可憐。對莫札特來說，他不僅是心甘情願為自己找財源的恩人，他的單簧管聲也美麗動人。莫札特感激地為他創作單簧管協奏曲和單簧管五重奏，尤其是單簧管協奏曲第二樂章的旋律，彷彿是莫札特本人的死亡預兆，淒美的旋律令聞者掉淚。

有一天，不知名的陌生男子找上門，委託莫札特為亡妻創作《安魂曲》（Requiem）。此時，康斯坦茲生下老么兒子弗朗茲・莫札特（Franz Xaver Wolfgang Mozart），莫札特接下遭忙碌的薩里耶利拒絕的歌劇創作委託，那齣歌劇正是《狄托的仁慈》（La clemenza di Tito），為了即將在布拉格舉行的利奧波德二世的波希米亞國王加冕儀式所創作。現在機會終於降臨在莫札特身上了嗎？莫札特為了歌劇的首演，動身前往布拉格，但一路上卻病魔纏身。

歌劇《魔笛》（*Die Zauberflöte*），K.620，〈我是個快樂的捕鳥人〉
（Der Vogelfänger bin ich ja）

♩♫ **懂樂必懂** ♪♫

歌唱劇

用德文歌詞演唱的歌唱劇（Singspiel），以喜劇內容為主，跟戲劇一樣有台詞，因此比起歌劇，更類似音樂劇。莫札特發展的歌唱劇是後來的德國歌劇基石。

歌劇《魔笛》

在席卡內德的劇院首演的《魔笛》，不僅由莫札特親自指揮，席卡內德親身扮演帕帕基諾（Papageno），還動員了莫札特一家和劇團歌手。莫札特簡化達到最高境界的音樂藝術性，讓所有普通聽眾都能欣賞這齣歌劇。出席首演的薩里耶利大喊「Bravo」，獲得稱讚的莫札特高興地向康斯坦茲炫耀了這件事。

♩♫ **懂樂細節** ♪♫

莫札特與卡薩諾瓦

劇本作家達・彭特以西班牙傳說中的花花公子唐璜為主題，創作歌劇《唐・喬凡尼》，並融入卡薩諾瓦和自己的經驗。此外，卡薩諾瓦晚年待在布拉格的期間，也對莫札特的歌劇《唐・喬凡尼》造成了影響。因此《唐・喬凡尼》和卡薩諾瓦密不可分。莫札特的歌劇《狄托的仁慈》在布拉格舉行的利奧波德二世加冕儀式上首演時，卡薩諾瓦也坐在觀眾席中。

《魔笛》裡的共濟會

共濟會的宗旨是尊重傳統，基於兄弟友愛，追求人類的和諧，並獲取智慧與醒悟。
身為共濟會成員的莫札特和席卡內德，不僅在歌劇《魔笛》裡放入象徵共濟會的埃
及的伊西斯（Isis）和歐西里斯（Osiris），還加了共濟會的入會儀式場面，把共濟
會的理念融入劇中。

《懺悔者的莊嚴晚禱》（*Vesperae Solennes De Confessore*），K.339

來人間走一遭的
音樂天使

　　法院最終判李希諾夫斯基公爵勝訴。為了賺作曲費，莫札特
埋頭譜寫《安魂曲》，結果收到屈辱的判決，被扣押宮廷作曲家
一半的年薪，經濟狀況糟到無藥可救。而且，莫札特深受妄想的
折磨，以為有人要毒死自己。他知道《安魂曲》是寫給自己的安
魂彌撒曲。

　　雖然在他過世一個月前，《魔笛》不斷上演，但莫札特手上
半分錢也沒有。當時作曲家一次性收完作曲費就沒了，但劇院老
闆席卡內德每一場表演都能賺進門票錢。大賺一筆的席卡內德新
建維也納河畔劇院。要是莫札特也能分《魔笛》門票收入的一杯
羹，他應該可以慢慢還清債務吧？真是令人遺憾。

儘管莫札特飽嘗頭痛和嘔吐的痛苦，但還是拚盡全力，躺在床上完成《安魂曲》。他對小姨子蘇菲·韋伯（Sophie Weber）這麼說：

「我的舌尖有屍首的味道。要是沒有妳的話，誰來安慰我可愛的康斯坦茲？」

♩♫ **懂樂必懂** ♪♬

莫札特作品編號，K

1862 年，路德維希·克歇爾（Ludwig Ritter von Köchel）按照作曲順序整理莫札特作品的編號分類法，以「K」或「KV」（Köchel-Verzeichnis）表示。此後，音樂學者阿爾弗雷德·愛因斯坦（Alfred Einstein）重新修訂。莫札特最後的作品《安魂曲》為第六二六號作品，也就是 K.626。

《安魂曲》，K.626, 8.〈落淚之日〉（Lacrimosa）

莫札特不過是降臨凡間的過客。
——阿爾弗雷德·愛因斯坦

康斯坦茲和小姨子盡心盡力看護莫札特。莫札特全神貫注於創作《安魂曲》，直到最後一刻，仍然樂譜不離手，拚盡全力，

振作精神。莫札特勉強對著守在床邊的學生們唱出歌曲，說明應該怎麼完成最後部分。莫札特未能完成《安魂曲》，於1791年12月5日上午零點五十五分嚥氣。當時老么弗朗茲才出生五個月。彌留之際，康斯坦茲、小姨子和主治醫師陪在他身邊。《安魂曲》總共有十四首，直至第八首〈落淚之日〉是由莫札特創作，而剩下的六首則交到了學生弗朗茲・蘇斯邁爾（Franz Süßmayr）的手上。

五個月後在米歇爾教堂舉行追思會，兩天後於聖斯德望主教座堂舉行葬禮。莫札特和康斯坦茲九年前成婚的地點正是那裡。出席葬禮的人有，薩里耶利、學生蘇斯邁爾、斯維登男爵和兩名音樂家。莫札特以一般市民的規格，被安葬在維也納郊外的聖馬可公墓，並遵循利奧波德二世的葬禮簡化政策，直接被埋在坑裡，沒有棺木。葬禮費用為八古爾登，而莫札特留下的債務為三千古爾登（約新台幣七百五十萬元）。幾天後在布拉格舉行的追思彌撒上，四千名布拉格市民出席哀悼。

對我來說，所謂的死亡是，再也聽不到莫札特的音樂。
——阿爾弗雷德・愛因斯坦

D小調幻想曲，K.397

寒冬
康斯坦茲的愛

　　莫札特的冬天總是寒冷無比，在手腳凍僵的冬天出門遠行。年幼的孩子為什麼要承受這種犧牲？三十六歲生日前一個月的某個冬日，莫札特長眠於冷冰冰的地底下。他的婚禮沒有家人到場，他父親和自己的葬禮也都沒有家人出席。如同他記憶中的童年冬天，他的人生是天寒地凍的隆冬。

　　在莫札特的朋友之中，沒有人拿回所有他借的錢。普賀伯格也只拿回了四分之一，但他從未催過莫札特還債，還在他落難時陪伴左右。莫札特死後，他留下的債務全部轉嫁到康斯坦茲的身上。她要莫札特的學生完成中斷的《安魂曲》，並向委託創作的伯爵收取作曲費。哪怕多還一點債也好，她無奈地把莫札特的樂譜交給出版社。用直接向皇帝申請的年金和追思音樂會的收入等等，還清債務，充當兒子們的教育費。十八年後，康斯坦茲跟丹麥駐奧地利外交官格奧爾格・尼森（Georg Nikolaus von Nissen）再婚。

　　尼森把莫札特的兩個兒子送到布拉格的寄宿學校。身為莫札特粉絲的他退休後，跟康斯坦茲一起移居薩爾斯堡，並執筆創作莫札特傳記。六年後尼森過世，康斯坦茲便完成傳記，向世人公開。從尼森的墓誌銘可以感受到康斯坦茲的真情實意：

　　「莫札特遺孀之夫，長眠於此」

 歌劇《費加洛的婚禮》，K.492，〈情為何物〉（Voi che sapete）

唯有愛
愛意啊

「各位，你們喜愛我嗎？」

莫札特常常在演奏開始前這樣問聽眾。他想要的只有愛，唯有愛，就像歌劇《費加洛的婚禮》中渴望愛情的凱魯比諾。

莫札特有多久的時間是花在路途上的？在他短暫的三十五年人生之中，旅行時間長達十年兩個月又兩天，共三千七百二十日。也就是說，三分之一的人生在馬車上度過，十年待在薩爾斯堡，剩下的十年則是在維也納度過。

莫札特留下大量信件，數量不輸音樂作品。他常常和家人通信，尤其是他父親。如果他沒有長途跋涉，應該也不會寫這麼多信。這些信件非常有助於我們一窺莫札特特有的幽默和真心，以及理解他的音樂。莫札特的旅程，可以說是給後人留下了無價之寶。在巴黎失去母親時，莫札特寄訃告給親人，用最平淡的語調通知母親之死。成為青年的莫札特青澀地對堂妹告白，哀求反對婚事的父親同意，還有在旅途中想念病妻而寄出的情書，我們可以從中看到渴望獲得愛、活在愛當中的凡人莫札特。

但願沃菲爾在溫暖的春日原野上開心奔跑玩耍。

《慕春》（*Sehnsucht nach dem Frühling*），K.596

安東尼奧・薩里耶利

巴哈辭世，巴洛克時期正式落幕的 1750 年，義大利萊尼亞諾（Legnano）一個富商的兒子安東尼奧・薩里耶利出生。他向哥哥學習管風琴和小提琴。十三歲時，接連失去父母，因此寄住在擔任帕多瓦（Padova）教堂神父的哥哥家，並對教會的合唱音樂開悟。十五歲時，引起維也納宮廷樂師佛羅里安・伽斯曼（Florian Leopold Gassmann）的注意，便隨著伽斯曼移居維也納。在宮廷當著約瑟夫二世的面彈鋼琴，令皇帝也為之著迷。

皇帝很喜歡薩里耶利的溫和個性和音樂，任命二十四歲的他為宮廷作曲家。直到皇帝過世的 1790 年為止，二十五年來沾皇帝的光。薩里耶利和海頓的好友劇本作家梅塔斯塔齊奧等人，一起創作符合觀眾喜好的三十七齣歌劇。此後，薩里耶利待在義大利，跟韋瓦第的劇本作家哥爾多尼共同創作歌劇，又應克里斯托夫・維利巴爾德・葛路克（Christoph Willibald Gluck）之邀，去巴黎一起製作歌劇《達納依德斯姊妹》（*Les Danaïdes*），大獲成功。三十八歲時，薩里耶利終於被任命為維也納宮廷樂長，並再次回到維也納。他和宮廷劇本作家達・彭特攜手合作，令嫉妒的莫札特直呼：「達・彭特只喜歡薩里耶利！總是跟薩里耶利一起工作，都不給我機會。」薩里耶利致力於鼓勵晚輩音樂家，多次在約瑟夫二世面前指揮莫札特的歌劇《費加洛的婚禮》。他很珍惜他人，重視人與人的關係，還跟莫札特共同創作歌劇。此外，薩里耶利在新皇利奧波德二世的加冕儀式上，演奏了莫札特的彌撒曲，宣傳他的作品性。莫札特英年早逝，薩里耶利便指導他那可憐的兒子弗朗茲和學生蘇斯邁爾，為教育後代做出貢獻。

薩里耶利無償指導卡爾・徹爾尼（Carl Czerny）、胡梅爾和李斯特等年輕人，並轉介給貴族。向薩里耶利學習作曲的貝多芬將小提琴奏鳴曲獻給他。舒伯特也跟他學過作曲。1810 年代喬奇諾・安東尼奧・羅西尼（Gioacchino Antonio Rossini）的歌劇席捲維也納，薩里耶利便捨棄歌劇，專注創作宗教音樂。海頓把神劇《創世紀》交給薩里耶利指揮。長壽的薩里耶利活到七十四歲，直到過世前一年的 1824 年為止，穩坐宮廷樂長這個音樂寶座長達三十六年，因此莫札特始終沒有機會當上宮廷樂長。儘管薩里耶利廣行善事，仍然因為電影《阿瑪迪斯》，背負毒殺六歲小莫札特的汙名。他是術德兼修的知識分子，具備真誠愛惜他人的品格。莫札特死亡當時，他身為宮廷樂長，有錢有勢又有聲望，是德高望重的知名社會人士，因此沒有理由嫉妒債務纏身的莫札特。只有兩百年後的現在，我們仍然非常喜愛莫札特這一點，會讓薩里耶利嫉妒吧。

薩里耶利症候群

對天才人物感到自卑和嫉妒的症狀。

莫札特 · 10 大關鍵字

01. 父親李奧波德
 宣傳神童兒子的才能，努力求職，但控制著兒子的一切。

02. 《阿瑪迪斯》
 敘述莫札特生平傳記的電影，阿瑪迪斯的意思是「被神眷愛的」。

03. 鋼琴協奏曲
 作為鋼琴家親自首演，總共留下二十七首鋼琴協奏曲。

04. 克歇爾（K）
 克歇爾按照作曲年代整理莫札特所有作品後列出來的目錄。

05. 歌劇
 憑藉《費加洛的婚禮》等義大利歌劇大獲成功。

06. 〈土耳其進行曲〉
 當時流行的土耳其風格，流露出莫札特的愉快性格。

07. 共濟會
 莫札特將共濟會的象徵和理念融入《魔笛》。

08. 歌唱劇
 德文台詞的喜歌劇，《魔笛》是歌唱劇的代表作品。

09. 達 · 彭特三部曲
 指的是莫札特和達 · 彭特一起製作的歌劇《費加洛的婚禮》、《唐 · 喬凡尼》、《女人皆如此》。

10. 薩里耶利
 宮廷樂長，誠心誠意幫忙，使莫札特的作品更加出名。

Playlist

莫札特必聽名曲

01. 歌劇《費加洛的婚禮》，K.492，〈今夜微風輕吹〉（Sull'aria）
02. A 大調第十一號鋼琴奏鳴曲，K.331，第三樂章〈土耳其進行曲〉
03. G 大調第二十五號交響曲，K.183，第一樂章
04. 降 E 大調第十號雙鋼琴協奏曲，K.365，第三樂章
05. E 小調第二十一號小提琴奏鳴曲，K.304，第二樂章
06. C 大調第十六號鋼琴奏鳴曲，K.545，第一樂章
07. C 大調長笛與豎琴協奏曲，K.299，第二樂章
08. 雙鋼琴奏鳴曲，K.448，第二樂章
09. A 大調單簧管協奏曲，K.622，第二樂章
10. D 小調第二十號鋼琴協奏曲，K.466，第二樂章
11. D 大調聖體頌，K.618
12. 《慕春》，K.596
13. 歌劇《費加洛的婚禮》，K.492，〈序曲〉
14. 歌劇《費加洛的婚禮》，K.492，〈再也不能飛〉
15. 歌劇《費加洛的婚禮》，K.492，〈妳們可知道什麼是愛情〉
16. 歌劇《費加洛的婚禮》，K.492，〈啊，眾人皆幸福〉
（Ah Tutti Contenti）
17. C 大調雙簧管協奏曲，K.314，第三樂章
18. 降 B 大調第十三號鋼琴奏鳴曲，K.333，第一樂章
19. D 小調幻想曲，K.397
20. G 小調第四十號交響曲，K.550，第一樂章、第四樂章
21. D 大調第一號法國號協奏曲，K.412，第一樂章

莫札特必聽名曲

22. 歌劇《柴伊德》，K.344，第一幕〈安息吧，吾愛〉

23. C 大調鋼琴變奏曲，K.265，《啊！媽媽請你聽我說》（小星星變奏曲）

24. 第四號法國號協奏曲，K.495，第三樂章

25. 第四十一號交響曲《朱庇特》，K.551，第一樂章

26. 第三十五號交響曲《哈夫納》，K.385，第四樂章

27. D 大調嬉遊曲，K.136，第一樂章

28. 弦樂小夜曲，《小夜曲》，K.525，第一至第四樂章

29. A 大調第二十九號交響曲，K.201，第一樂章

30. 歌劇《唐‧喬凡尼》，K527，〈讓我們手牽手〉

31. C 大調第二十一號鋼琴協奏曲，K.467，第二樂章

32. 降 E 大調第二十二號鋼琴協奏曲，K.482，第三樂章

33. 歌劇《魔笛》，K.620，〈我是捕鳥人〉

34. 歌劇《魔笛》，K.620，〈我心沸騰著地獄般的仇恨〉（夜后）

35. A 大調單簧管五重奏，K.581，第二樂章

36. 《安魂曲》，K.626，1.〈末日經〉（震怒之日）

37. 《安魂曲》，K.626，3.〈赫赫君王〉

38. 《安魂曲》，K.626，5.〈受判之徒〉

39. 《安魂曲》，K.626，8.〈落淚之日〉

40. 歌劇《後宮誘逃》，K.384，〈土耳其終曲〉

41. 經文歌《喜悅歡騰》，K.165，4.〈哈利路亞〉

42. 《懺悔者的莊嚴晚禱》，K.339

Ludwig van Beethoven

貝多芬

1770-1827

06

扼住命運的咽喉
不朽的貝多芬

貝多芬坐在鋼琴的左側，靠近低音鍵的地方，右手無名指輕輕演奏出《悲愴奏鳴曲》第二樂章的哀悽旋律。靜靜地將其中一邊耳朵貼在鋼琴上。好像可以理解聽不太到高音的貝多芬為什麼會選擇在低音域歌唱了。

 第八號鋼琴奏鳴曲《悲愴》（*Pathétique*），Op.13，第二樂章如歌的慢板

貝多芬耳朵緊貼在鋼琴上演奏，雖然面無表情，但內心充滿對她的熱烈愛意，無法抑制淚水。哭吧，路德維希！他從未在任何人面前掉淚，但他會坐在鋼琴前放聲大哭。遠處的她，想見卻見不到，愛上不能愛的人，他的遺憾全寫在了乾巴巴的臉上。月光照耀的窗邊，他的熱淚就那樣灑在琴鍵上。終於要來認識強忍著淚水不敢流下的貝多芬了。pathétique，悲愴地；adagio cantabile，如歌的慢板。（此處的法文pathétique比起「悲愴」，更適合翻成「悲壯」。）

除了偉大的音樂，貝多芬還留下永遠的謎題。就算失聰了，他還是繼續作曲，還有跟「不朽戀人」之間的愛情故事，令人更加好奇他究竟是怎樣的音樂家，又是怎樣的男人？我們將尋找提示，看看是否能查到貝多芬真正愛過的女人的名字，說不定還可以見到他溫柔的那一面。那就來敲敲他的房門吧！

 G大調小步舞曲，WoO10，第二號

喝醉的父親
挨打的兒子

　　拿破崙出生後的隔年，1700年12月16日，路德維希‧范‧貝多芬（Ludwig van Beethoven）於德國波昂誕生。跟貝多芬同名的祖父路德維希也是音樂家，任職波昂宮廷樂長兼紅酒零售商。不曉得是不是因為這樣，貝多芬的祖母患有嚴重的酒精成癮症，也去過精神病院。

　　貝多芬很尊敬任職宮廷樂長的祖父，一輩子掛著他的肖像畫，但是對父親約翰的態度就有點不一樣了。曾是宮廷男高音的父親和廚師的女兒結婚，生了七個孩子，只有老二貝多芬、小四歲的卡斯帕（Kaspar Anton Karl van Beethoven），以及小六歲的約翰（Nikolaus Johann van Beethoven）活下來。貝多芬在延續三代的音樂世家長大，從小就展露出與眾不同的才能。問題在於他父親欠缺歌唱實力，又跟貝多芬的祖母一樣有酒癮。

　　貝多芬從小被父親打到大。就像莫札特的父親李奧波德，貝多芬的父親也打算把他培養成神童來賺錢，便交給同僚指導。年幼的貝多芬被迫接受殘酷的訓練，學習鍵盤樂器和弦樂器，練習至深夜。他父親深知年紀愈小，「神童」這個頭銜就愈吃香，因此對外介紹貝多芬的時候，把他的年紀從八歲說成六歲。貝多芬到了中年才知道自己的真實年齡。就結果而言，貝多芬獲得的關注無法滿足父親的野心，但這是他發揮才能的契機。貝多芬自九歲起向克里斯蒂安‧戈特洛寶‧奈弗（Christian Gottlob Neefe）學習管風琴和作曲。年幼的貝多芬領悟得很快，十四歲就當上宮

廷管風琴師，領到不少酬勞。

貝多芬與莫札特
見過VS沒見過

　　進入青少年時期的貝多芬經由朋友法蘭茲・韋格勒（Franz Wegeler）牽線，教布勞寧家族的兩個女兒彈琴。有別於一喝酒就暴力相向的父親，貝多芬被布勞寧家族的和睦氣氛同化，喜歡上那兩個女兒之中小自己一歲的艾莉諾蕾・布勞寧（Eleonore von Breuning），但他沒有勇氣接近她。

　　後來有一天，貝多芬去了維也納。雖然這趟旅行目的應該是向維也納的知名音樂家莫札特學習，但很可惜的是沒有任何相關紀錄，我們只能猜測。十七歲的貝多芬和三十一歲的莫札特相遇的畫面，就算只是想像一下也會令人激動。他們演奏給彼此聽過嗎？結束澎湃的想像，再來看看莫札特的評論，似乎真有那麼一回事。

　　「貝多芬，在不遠的將來，你一定會轟動全世界。」

　　貝多芬應該很想當莫札特的學生，但莫札特忙著創作歌劇《唐・喬凡尼》和借錢，分身乏術。再加上貝多芬剛來維也納兩個禮拜，就收到母親病危的口信，趕緊返回波昂，結果再也沒有機會見到莫札特。一趕回來，彷彿在等他回家的母親就去世了。貝多芬的父親酒癮變本加厲，總是揮霍月薪買酒。長子貝多芬被迫成為一家之主，代替父親照顧兩個年幼的弟弟。他為了賺錢，任職宮廷樂團的中提琴手。迫切的貝多芬懇請選帝侯將父親一半的月薪直接付給自己，當作生活費，後來終於拿到那些錢。

 《十二首鄉村舞曲》（*12 Contredanses*），WoO14, 7，降E大調鄉村舞曲

飽含真心的贊助
真心可靠的摯友

感人的是，布勞寧家族將貝多芬轉介給華德斯坦伯爵（Ferdinand Ernst von Waldstein-Wartenberg），伯爵馬上成為他的贊助人。貝多芬沒能接受多元的教育，伯爵便勸他去波昂大學上文學和哲學課。多虧於此，貝多芬才能填補人文學科和哲學思想方面的不足。伊曼努爾·康德（Immanuel Kant）的啟蒙思想和弗里德里希·席勒（Johann Christoph Friedrich von Schiller）的哲學，讓他深受感動。而且海頓去英國的途中順道來波昂，伯爵就將貝多芬介紹給他。海頓口頭承諾貝多芬去維也納留學的話，會收他為徒。華德斯坦伯爵真心熱愛貝多芬的才華，說服選帝侯贊助維也納的留學費用。命運的骰子就這樣被丟出去，華德斯坦伯爵的熱情是貝多芬的命運嚮導。如同莫札特二十幾歲時離開薩爾斯堡去維也納，三個月後，貝多芬也從波昂出發，前往維也納。馬車離開之前，華德斯坦伯爵塞了一封信給貝多芬。

親愛的貝多芬，莫札特的天賦失去了主人，悲傷不已。希望在堅持不懈的努力下，莫札特的精神能經由海頓之手傳達給你。

——節錄自華德斯坦伯爵的書信

華德斯坦伯爵發自內心地鼓勵貝多芬。雖然貝多芬來到維也納師從海頓，但他其實心懷更大的抱負。那就是他的祖父擔任過、無數音樂家渴望獲得的波昂宮廷樂長職位。貝多芬以前是波昂宮廷的小提琴手，成為海頓的學生再歸國的話，說不定可以當上。但是貝多芬才剛抵達維也納一個月，又收到了訃聞。這次是他的父親約翰。如此一來，貝多芬再也沒有理由回波昂了。

♩ ♫ **懂樂細節** ♪ ♬

初戀艾莉諾蕾

貝多芬在維也納的時候也會寫信給艾莉諾蕾。五年後，她跟成為醫師的貝多芬好友韋格勒結婚。貝多芬寫信給韋格勒的時候，經常一起詢問艾莉諾蕾的近況。貝多芬只有創作過一齣歌劇《費德里奧》（*Fidelio*），女主角就叫做蕾歐諾蕾，是不是莫名耳熟？貝多芬在自己的作品留下初戀的影子，她的名字也在演奏會用的序曲《蕾歐諾蕾》（*Leonore*）曲名中出現過。

貝多芬與海頓的
同床異夢1

莫札特在貝多芬來維也納的前一刻辭世，但維也納還有大師海頓。可惜的是，海頓和貝多芬這對師徒合不來。貝多芬跟成功快樂的海頓形成對比，事事批判抱怨。而且兩人的立場存在明顯差異。

海頓的立場：

雖然海頓勸過貝多芬留學，但在華德斯坦伯爵信裡提到的「海頓之手」，並沒有理由握住「貝多芬之手」。海頓在倫敦大獲成功，沒必要跟自尊心強烈的貝多芬維持累人的關係。

貝多芬的立場：

貝多芬的目的是「學習」，他想要一位可以激發音樂潛力，滿腔熱情的老師。他特別想學會海頓發展的奏鳴曲式，以及在樂曲中精巧堆疊動機的技巧。但是海頓的授課方式很鬆散，令貝多芬大為失望。兩人的同床異夢之後也一直持續。

 隨想輪旋曲《丟失一分錢的憤怒》（*Rage Over a Lost Penny*），
Op.129

♩ ♫ **懂樂細節** ♪ ♫

隨想輪旋曲《丟失一分錢的憤怒》，Op.129

貝多芬二十五歲時創作的這首曲子，據說是某天有一枚硬幣掉到地板的裂縫中，取不出來，生氣的貝多芬就用音樂來表現硬幣滾動的聲音。不知道是出版貝多芬傳記的祕書安東・辛德勒（Anton Schindler）給這首曲子編了一個假故事，還是真的有貝多芬的證詞。不過，鋼琴的十六分音符彷彿在描繪硬幣逃跑的滾動模樣，十分有趣，而且辛德勒為這首作品取的名字也很有魅力，突顯了貝多芬的火爆脾氣。

即興演奏
最簡單

定居維也納的貝多芬跟莫札特一樣，最先專注在鞏固鋼琴家的地位。畢竟鋼琴家先獲得名聲，再宣傳作品的話，會順利很多。但是維也納到處都是數一數二的鋼琴家。儘管專業和業餘鋼琴家界線模糊，但供給市場已經達到飽和狀態。貴族宅邸經常舉行演奏比賽，選拔最厲害的演奏家當作娛樂活動。貝多芬下定決心要成為維也納最棒的鋼琴家！他寫下這份決心，寄給了艾莉諾蕾。

維也納的鋼琴家是我的敵人，我發誓一定要讓他們蒙羞！
——節錄自貝多芬寄給艾莉諾蕾的信

貝多芬總是在演奏比賽中取得壓倒性的勝利。他的獲勝祕訣就是獨一無二的即興演奏。他的即興演奏在維也納人耳裡聽來相當有特色，無數競爭者甘拜下風。貝多芬藉由即興演奏實力，創作出多首鋼琴變奏曲。

貝多芬夏天跟著海頓去艾森斯塔特度假，被介紹給贊助海頓和莫札特的圖恩伯爵夫人，還認識了她的女婿李希諾夫斯基公爵，公爵也是積極的音樂愛好家。圖恩伯爵夫人是社交圈的大人物，對貝多芬的即興演奏驚嘆不已，甚至跪求他再演奏一次，但貝多芬毫不留情地拒絕了。看到這一幕的公爵對僕人下令，要他們將貝多芬的要求視為第一優先。貝多芬就這樣輕鬆地融入貴族

的圈子。

 中提琴及大提琴二重奏《請務必戴兩副眼鏡》（*Duet mit zwei obligaten Augengläsern*），WoO32，第一樂章

免費寄宿生的
真實貴族體驗

　　到維也納留學的貝多芬是怎麼解決吃住問題的？物價比波昂高的維也納生活費，壓得貝多芬喘不過氣來。幸好李希諾夫斯基公爵非常欣賞他的才華，拯救了寄宿在便宜閣樓房的貝多芬。貝多芬免費住在公爵的宅邸，解決了吃住問題。不僅如此，公爵在貝多芬的房間放了一台古鋼琴，並無期限支付六百弗羅林的年金，讓貝多芬能夠專心作曲，過著不需為錢煩憂的生活。公爵會在宅邸舉辦週五音樂會，讓貝多芬的作品首演。此外，他又送小提琴給貝多芬，讓他跟小提琴家伊格納茲・舒潘齊格（Ignaz Schuppanzigh）上課。此後，貝多芬一口氣創作了六首弦樂四重奏。

　　真正的贊助人楷模不就是李希諾夫斯基公爵嗎？貝多芬雖然在猶如恩人的公爵宅邸過得跟貴族一樣，但向來過慣自由生活的他，適應得了那種生活嗎？貝多芬覺得有點不像自己，彷彿穿了不適合的衣服。用餐之前一定要刮鬍子，盛裝打扮，外出則必須搭公爵的專用馬車，讓貝多芬覺得很麻煩。跟公爵同住一個屋簷下兩年多後，貝多芬搬離公爵宅邸，把待在波昂的兩個弟弟叫來維也納。

若要人不知
除非己莫為

　　渴望學習的貝多芬，最後瞞著海頓，偷偷去找約翰‧申克（Johann Schenk）老師。課堂完全沒有走漏風聲，申克也會替他保密。要是海頓知道貝多芬私下去找其他老師，他的前途可能會毀於一旦。申克仔細點出海頓無意間的錯誤，並且為了不留下筆跡，小心謹慎地要貝多芬自己抄練習題回家思考。但是海頓真的沒發現這件事嗎？就算是再漫不經心的老師，肯定也能察覺到指導的學生變化和成長。海頓明知貝多芬私下上課，還是假裝不知情。

 莫札特《魔笛》主題鋼琴與大提琴十二段變奏曲《是小姐還是侍女》（*Ein Mädchen oder Weibchen*），Op.66

　　另一方面，被稱為「莫札特繼承人」的貝多芬，下意識追隨莫札特的足跡。他以莫札特的歌劇代表作品所出現的知名旋律為主題，創作變奏曲。雖然推出掛著莫札特名字的作品，易於展現自己的存在感，但最重要的是，他非常喜愛莫札特的旋律。在莫札特的遺孀康斯坦茲主辦的莫札特逝世四周年音樂會上，貝多芬演奏了莫札特的D小調鋼琴協奏曲。

貝多芬與海頓的
同床異夢2

　　當年輕有為的作曲家貝多芬的老師有什麼意義？

海頓的立場：

雖然上課馬馬虎虎，但海頓想被銘記為「貝多芬的老師」。海頓希望可以在貝多芬創作的鋼琴三重奏（Op.1）樂譜封面，印上「海頓學生貝多芬」再出版。雖然此舉帶有肯定貝多芬是優秀作曲家的涵義，但貝多芬卻不這麼認為。

貝多芬的立場：

貝多芬說：「我從海頓身上什麼也沒學到！」拒絕了提議。貝多芬堅持己見，大膽反對年紀多兩倍的老師。而且他很清楚假如承認自己是海頓的學生，那自己的實力就只能止步於海頓的境界了。他果斷拒絕海頓的提議，堅定宣告自己是可以超越海頓的作曲家。兩人的師徒關係僅維持十四個月，就劃下句點。

青出於藍而勝於藍
及時善待

不過，貝多芬真的沒有從海頓身上學到東西嗎？貝多芬初期的交響曲和鋼琴奏鳴曲和海頓的作品，相似到難以區分是誰的作品。貝多芬完整繼承海頓的奏鳴曲式和主題發展技巧，甚至是幽默感。他雖然拒當海頓的學生，但海頓早就在不知不覺間成為他的老師了。即便被貝多芬拒絕過，仁慈的海頓仍在他急需用錢時，借他五百弗羅林。貝多芬還不出錢，海頓就寫信請波昂選帝侯把貝多芬的贊助額提高兩倍到一千弗羅林，並獻上貝多芬在維也納創作的樂譜，當作留學成果。海頓後來才發現那些曲子其實

是貝多芬早就在波昂創作好的，而且貝多芬已經拿到九百弗羅林的留學經費。海頓本來打算帶貝多芬去倫敦，但是在遭到背叛後，取消計畫。

後來在海頓七十六歲生日紀念慶典音樂會上，貝多芬跪在他面前，並親吻他的手，表示敬意。隔年海頓過世，貝多芬這才公開尊敬海頓為師。

♪♫ **懂樂細節** ♪♫

貝多芬遇到的維也納老師

貝多芬瞞著海頓師從申克的同時，向海頓引介的約翰‧格奧爾格‧阿爾布雷希茨貝格（Joahnn Georg Alrechtsberger）學習對位法，又跟宮廷樂長薩里耶利學過義大利風格的音樂和歌劇作曲，但最後也跟薩里耶利失和。

G大調第二號鋼琴三重奏，Op.1，第四樂章

社交達人鋼琴家
第一順位的邀請者

另一方面，李希諾夫斯基公爵為了出版貝多芬的作品，動員所有人脈。公爵找到的一百一十七名預約者訂購的兩百四十九本鋼琴三重奏（Op.1）樂譜，就是貝多芬首次出版的曲子。公爵

帶貝多芬到布拉格和德國等地展現德國音樂。公爵不僅是貝多芬的贊助人，同時也是如同父親的存在。貝多芬曾如此形容公爵，「我的摯友與最棒的贊助人」，並獻上多首作品給他。但是貝多芬有一項特殊能力，無論跟誰來往，最後都會搞砸關係。貝多芬和李希諾夫斯基公爵會譜出怎樣的終曲？

從供需來看，想在音樂家多到滿出來的維也納獲得貴族贊助，相當困難。但是貝多芬曾在波昂任職宮廷樂師，又有海頓、華德斯坦伯爵的人脈，以及即興演奏實力，不少維也納貴族排隊等著要贊助他。多虧這一群可靠的貴族，貝多芬才能大膽嘗試有點實驗性質的音樂風格。在維也納過著安穩生活的年輕貝多芬譜寫出青澀心動的藝術歌曲《阿德萊德》（Adelaide），居然能寫出如此甜蜜的情歌，教人難以置信對吧？歌曲中的年輕人滿懷愛意，焦急地呼喚阿德萊德。年輕貝多芬的阿德萊德究竟是誰？

> 總有一天奇蹟會在我的墳上金光閃耀吧，
> 化為塵埃的我心上的一朵花。
> ——節錄自《阿德萊德》

 《阿德萊德》，Op.46

擾民的拿破崙
命運的陷阱

然而，幸福轉瞬即逝。故鄉波昂被拿破崙攻陷，就連從波昂

寄來學費的選帝侯也淪落到要去避難的處境。對靠貴族贊助生存的維也納音樂家而言，戰爭十分致命。貴族和王室的處境岌岌可危，他們的贊助不過是鏡花水月。貝多芬所期望的未來是像海頓那樣不隸屬於貴族的自由音樂家生活，他早就明白到如果處於上下級的關係，自己無法展開創作活動。正如莫札特那樣，貝多芬下定決心要培養實力，繼續做自己想做的音樂，不要汲汲營營，迎合貴族的喜好。在拿破崙軍攻進維也納的動盪局勢中，貝多芬在音樂院音樂會上，以第一號鋼琴協奏曲在維也納出道，接著親自指揮首演第一號交響曲。如今，貝多芬加入了交響曲作曲家的行列之中。

第二號F大調小提琴及管弦樂團浪漫曲，Op.50

就在此時，九歲的小徹爾尼登門演奏《悲愴奏鳴曲》，成為貝多芬的學生。然而，命運究竟為什麼要處處給貝多芬設置陷阱？

♩ ♫ **懂樂必懂** ♪ ♫

貝多芬的情人 1：約瑟芬‧布倫史維克 (Josephine von Brunswick)

布倫史維克家有兩個女兒，分別是二十四歲的泰瑞莎和二十歲的約瑟芬，而二十九歲的貝多芬教她們彈鋼琴。貝多芬和已有未婚夫的約瑟芬墜入愛河，但約瑟芬最後還是跟大她二十七歲的伯爵結婚，生了四個孩子。五年後伯爵去世，成為寡婦的約瑟芬回到娘家，貝多芬對她舊情復燃。

第一個危機
漸漸模糊的聲音

　　一開始貝多芬只覺得有耳鳴，沒什麼大不了。但是高音域的聲音漸漸變得模糊。躍升為維也納頂尖明星的貝多芬滿腔創作熱情，耳朵卻逐漸聽不到聲音。1801年他寄信給醫師朋友韋格勒，坦白自己的狀態。

> 　　過去三年來，我的聽力逐漸下降。自兩年前起，我不再參加聚會，因為跟別人聊天太累了。看來我好像慢慢耳聾了。對我的音樂家職業來說，這是很可怕的障礙。
> ──節錄自貝多芬寄給韋格勒的信

　　心理上很痛苦的貝多芬請韋格勒寄來祖父路德維希的肖像畫。他大概是想看著擔任過受人尊敬的宮廷樂長的祖父，獲得安慰，給自己加油打氣吧。貝多芬害怕自己的症狀被人知道，隱瞞了好幾年。就算陷入極度混亂，貝多芬的創作欲望還是很旺盛，但他的聽力漸漸跌入谷底。雪上加霜的是，為了開演奏會而申請的租借許可沒有核發下來，也沒被選為宮廷樂師。就在音樂家生涯經歷挫折的時候，貝多芬寄了一封令人意外的信給韋格勒。

因為某個心儀的小姐，我最近發生了改變。她看起來也對我有興趣。我愛她。暌違兩年，我每天過著極為幸福的日子。跟她結婚的話，我應該會很幸福。只是很遺憾，我們的身分有別。

——節錄自貝多芬寄給韋格勒的信

被約瑟芬甩掉的貝多芬，對康泰斯・茱麗葉塔・桂恰爾第（Comtesse Giulietta Guicciardi）很心動。她是布倫史維克家的表親，桂恰爾第伯爵之女。

♩♫ 懂樂細節 ♪♫

貝多芬的情人 2：茱麗葉塔・桂恰爾第

貝多芬在指導十九歲少女茱麗葉塔的時候，愛上了她，但她已經有未婚夫了。貝多芬熱烈追求，將《月光奏鳴曲》獻給她，但她拒絕了貝多芬的愛，選擇當貴族夫人。貝多芬待在匈牙利艾德蒂（Anna Maria Erdody）伯爵夫人的宅邸，平復心情，但是失聰和跟茱麗葉塔的離別，令他墜入谷底。他一輩子珍藏著茱麗葉塔的肖像畫，而她幸運地以「《月光奏鳴曲》的謬思」形象留在世人的心中。

鋼琴三重奏《幽靈》（Ghost）

經由海頓的介紹，貝多芬認識了匈牙利的艾德蒂家族。艾德蒂伯爵夫人是貝多芬的樂友，在精神上給予他很大的幫助。貝多芬在信裡熱情地稱呼她為「我的靈魂祭司」、「親愛的、親愛的、親愛的」等。貝多芬將鋼琴三重奏《幽靈》題獻給她。

《月光奏鳴曲》

此曲的副標題是《幻想曲式的奏鳴曲》，流露出貝多芬傾聽內心之聲的坦率情感。第一樂章的右手三連音宛如平靜內心激起的漣漪，評論家路德維希・萊斯達布（Heinrich Friedrich Ludwig Rellstab）將其形容為「猶如在月光照耀的琉森湖面上搖盪的小船」，因此該曲被稱作《月光奏鳴曲》。

 升C小調第十四號鋼琴奏鳴曲《月光》（*Moonlight*），Op.27-2，第一樂章

命運的咽喉
為何偏偏是我！

　　貝多芬同時失去美妙聲音和溫柔愛情，感到絕望又苦悶之際，寫出鋼琴奏鳴曲《暴風雨》。聽到他對世界宣洩怨恨的吶喊了嗎？貝多芬太迫切了。音樂家聽不到聲音，猶如畫家看不到眼前的苦難。醫生說在大自然環境中休息的話，耳疾可能會痊癒，貝多芬因此待在維也納近郊海利根施塔特（Heiligenstadt）。但是過了半年，聽力也不見好轉，他便在1802年10月6日，心情悲痛地寫信給弟弟們。

　　聽不到聲音的恥辱曾讓我產生自行了斷的衝動，但是藝術拯

救了我。在我對世界掏出內心的一切之前，我不能離開這個世界。就為了這個理由，我甘願忍受悲慘的人生。我要扼住命運的咽喉！無論發生何事，都不能輸給命運。

——節錄自貝多芬寄給弟弟們的信

D小調第十七號鋼琴奏鳴曲《暴風雨》（*The Tempest*），Op.31-2，第三樂章

貝多芬聽不見世界的聲音，被迫聆聽命運的呻吟，「海利根施塔特遺書」完整傳遞出他的痛苦和煩悶。他揪住命運的衣領，大力搖晃脅迫。「為什麼偏偏是我！為什麼偏偏是我！」一邊寫信，一邊被複雜的情緒暴風席捲，貝多芬拿起筆又放下，心態慢慢地發生變化。本想跟世界道別的貝多芬逐漸明白自己有多熱愛音樂，開始接受失聰和音樂是不可分割的命運。不過，他決定堂堂正正地對抗命運，絕不屈服。對音樂的熱忱使他擁有活到最後一刻的堅定意志力。貝多芬站在生死十字路口上，他選擇了音樂，而音樂即是「生命，活下去」其本身。

四天後，貝多芬再次拿起筆，疾呼神的殘酷，把文章寫完。以書信格式寫成的這篇文章是貝多芬的自白，蘊含充滿決心的使命感。貝多芬寫完此信後，珍藏了一輩子，沒有寄出，直到死後才被人發現當作遺物。

英國國歌七段變奏曲，WoO78

貝多芬去海利根施塔特前後的姿態截然不同，精力旺盛的他埋頭作曲，令人不敢相信他本來打算自我了斷。貝多芬臨死之前動筆寫信，反而戰勝痛苦，振作起來。彷彿死而復甦，擺脫困境，變得足以超越自身極限的強大。為藝術活下去的決心改變了一切。他對學生徹爾尼如此說道：

「從現在起，我將踏上新道路。」

而且他那復活過來的音樂丕變，樂曲時長明顯變長，規模龐大的巨作大量湧現。那是因為他想說的話比以前多嗎？貝多芬展現出超越極限的實驗精神，創造史無前例的格局。

貝多芬取得巨大的成功。第二號交響曲和第三號鋼琴協奏曲順利首演，索取門票收益三倍的金額。當時大部分音樂家生活困難，但貝多芬的家門口一大早就人來人往，全是出版商。異鄉人貝多芬從海頓的學生做起，就這樣在十年後逆轉人生。海頓是隸屬於貴族的約聘音樂家，但貝多芬是自力更生的音樂家，更加有未來性。正好莫札特的歌劇《魔笛》劇本作家席卡內德新建的維也納河畔劇院開幕，貝多芬被任命為常駐作曲家。在劇院三樓擁有個人空間的貝多芬，開始在此生活，創作歌劇。

第二十一號鋼琴奏鳴曲《華德斯坦》（*Waldstein*），Op.53，第一樂章

傑作之森

貝多芬克服苦難，重新振作起來，並創作出包含個人內心世界的許多名作，法國小說家羅曼·羅蘭（Romain Rolland）把這個時期稱為「傑作之森」。作品包含奏鳴曲《華德斯坦》、《暴風雨》、《熱情》（*Appassionata*）、《克羅采》（*Kreutzer*）、歌劇《費德里奧》、第三至八號交響曲、弦樂四重奏《拉茲莫夫斯基》（*Razumovsky*）、第四和五號鋼琴協奏曲、小提琴協奏曲、三重協奏曲等。羅曼·羅蘭 1903 年執筆書寫《貝多芬傳》，1915 年以小說《約翰·克利斯朵夫》（*Jean-Christophe*）榮獲諾貝爾文學獎，小說主角是天才音樂家約翰·克利斯朵夫，被描寫成理想英雄，堅忍不拔地開拓自己的道路，絕不屈服於考驗和苦難，暗喻貝多芬精神狀況。

鋼琴奏鳴曲《華德斯坦》

貝多芬獲贈埃拉德（Erard）鋼琴，此琴具備升級版踏板，音域也更廣。貝多芬根據這台鋼琴創作了奏鳴曲。貝多芬人生中的第一台鋼琴是華德斯坦伯爵送的，伯爵又曾幫他到維也納留學，因此在波昂將這首奏鳴曲題獻給伯爵。

為了更偉大的美麗，沒有不能打破的規則。

——貝多芬

英雄的復活
樂譜上的自畫像

人生茫茫或世界動盪不安時，人們總會找尋英雄。故事中的英雄雖然面臨巨大危機，但必定會克服危機，成為漂亮的贏家。

貝多芬也渴望遇見那種英雄，也想讓自己重生為真正的英雄。新領袖拿破崙的出現，令平常反對君主制的貝多芬為法國著迷，開始思考在巴黎展開創作活動。

 芭蕾《普羅米修斯的創造物》（*The Creatures of Prometheus*），Op.43，〈終曲〉

貝多芬在鋼琴變奏曲《英雄》中使用了他的芭蕾音樂《普羅米修斯的創造物》的終曲主題，並在第三號交響曲的第四樂章呈現豐富變奏，讚美拿破崙。普羅米修斯的肝臟被老鷹啄食，卻還是站在人類這邊，擁護自由，那正是貝多芬心目中的英雄之姿。不過，這段旋律其實是他在維也納的上升時期所譜寫的《鄉村舞曲》旋律。也就是說，基於不同的涵義，貝多芬在不同樂曲中使用了同一段旋律。貝多芬寫完遺書後創作的第三號交響曲樂譜封面寫著「拿破崙・波拿巴」，此曲正是《英雄交響曲》。

 第三號交響曲《英雄》（*Eroica*），Op.55，第四樂章

—— 《英雄交響曲》第四樂章變奏主題

以此曲為首，貝多芬的作品風格改為英雄風格。貝多芬希望艱辛的人生最後也能跟英雄一樣獲勝，這首交響曲以突破逆境，

終於獲勝的架構寫成。但是拿破崙為了一己私慾成為皇帝後，貝多芬就憤怒地當場劃掉寫在樂譜封面上，當作標題的拿破崙名字，並改成「追憶偉人」重新出版。前往巴黎的計畫當然也跟著取消。

　　貝多芬想在此曲中描繪的英雄究竟是誰？那個英雄不是別人，正是貝多芬本人。寫好遺書，打算自我了結的貝多芬透過《英雄交響曲》復活重生，自己成為了英雄。貝多芬在樂譜上畫了自畫像，這首交響曲讚美的是，戰勝痛苦的堅忍意志力，以及透過普羅米修斯體現的人類「生命力」。

 第九號小提琴奏鳴曲《克羅采》，Op.47，第三樂章

第九號小提琴奏鳴曲《克羅采》，Op.47

貝多芬創作小提琴奏鳴曲，題獻給小提琴家布里治陶爾（George Bridgetower），該曲在小提琴奏鳴曲創作史上畫下濃厚的一筆。但是兩人後來發生口角，結果這首曲子改獻給法國小提琴家克羅采（Rodolphe Kreutzer）。除了畫家普里內特（René François Xavier Prinet）1910 年繪製的畫作，托爾斯泰（Leo Tolstoy）和海明威（Ernest Miller Hemingway）也從中獲得靈感，寫出小說《克羅采奏鳴曲》。

〈克羅采奏鳴曲〉

　　但是貝多芬盡心盡力創作的《英雄交響曲》時長是一般交響曲的兩倍，樂曲結構又複雜，因此聽眾不買單。貝多芬本來就不是會迎合聽眾喜好的作曲家。別說是根據聽眾反應做出改變，他反倒改變了聽眾對音樂的態度，使其專注於自己的音樂。音樂家不是迎合他人喜好的工具人，而是基於自身藝術性進行創作的人，這一點也是貝多芬主導的創作趨勢。貝多芬的歌劇《費德里

奧》也是因為時長太長，而在上演三天內就中斷公演。

F小調第二十三號鋼琴奏鳴曲《熱情》，Op.57，第三樂章

貴族有千千萬萬個
貝多芬只有我一人！

　　另一方面，最大贊助人李希諾夫斯基公爵對貝多芬的私生活干涉很多，看到貝多芬和回到故鄉的寡婦約瑟芬復合後，公爵直呼有損名譽，反對兩人交往。公爵又插手歌劇《費德里奧》的時長問題，因此跟貝多芬的關係變得很尷尬。

　　為了修復關係，讓敏感的貝多芬消氣，公爵邀他到鄉村別墅，沒想到發生了意外的大事。拿破崙的軍官來到別墅，公爵請貝多芬彈琴給他們聽，但貝多芬憤而拒絕：「叫僕人彈吧！」回到房間鎖住房門，不願意出來，生氣的公爵就破壞鎖頭，強行開門。這下更生氣的貝多芬試圖拿椅子砸公爵，幸好被其他人擋下。貝多芬離開別墅前，留了這段訊息給公爵：

　　像您這樣的貴族以前有，往後也會有，要多少有多少。您天生擁有此身分，但我能有今日，全憑一己之力。雖然這世界上有千千萬萬個像您這樣的貴族，但貝多芬只有我一人。
　　──節錄自貝多芬寄給李希諾夫斯基公爵的信

　　憤慨的貝多芬一路淋雨，返回維也納，所以當時創作中的鋼

琴奏鳴曲《熱情》樂譜也被淋溼，水漬就那樣留在樂譜上。回到維也納的貝多芬把自己房間裡的公爵半身像扔到地上。如同碎掉的半身像，兩人的關係也變得四分五裂。貝多芬就這樣堅守自己的信念，下定決心不要變成為貴族創作音樂的小丑。但是受到此事的影響，公爵支付的「豐厚」年薪瞬間蒸發，貝多芬等於是一腳踢開了美好的未來。

F大調《可愛的行板》（*Andante Favori*），WoO57

別再隱瞞你失聰的事實了，就連在音樂裡也不要。
──節錄自弦樂四重奏《拉茲莫夫斯基》的樂譜草稿

第七號弦樂四重奏《拉茲莫夫斯基》，Op.59，第三樂章

俄羅斯駐維也納大使拉茲莫夫斯基伯爵委託貝多芬創作加入俄羅斯民謠的弦樂四重奏。貝多芬初期的弦樂四重奏都是寫給業餘演奏家的輕快曲子，但伯爵贊助的拉茲莫夫斯基弦樂四重奏樂團具備高超的技巧和音樂性，因此激起貝多芬的創作欲。但是此曲演奏起來棘手，時間又特別長，所以出版銷售量銳減。貝多芬搞砸了跟維也納河畔劇院的關係，陷入貧困，於是他向宮廷市民劇院提出每年創作一齣歌劇的條件，換取年金，但是就連這個提議也被拒絕了。貝多芬的生活變得更加困難。

著名的動機
《命運交響曲》

「命運」二字常常在貝多芬留下的許多文章中出現。他不斷對自己的命運提問，試圖超越命運。他的祕書辛德勒說，貝多芬指著第五號交響曲開頭的四音符（♫♩），說那是「命運在敲門的聲音」，並將這首交響曲稱為「命運」。如同貝多芬人生中的「命運」，帶有悲壯感的「命運動機」也在他的多首作品中頻繁出現。

命運？勝利？

第五號交響曲雖然被稱為「命運」，但是西方從代表數字五的羅馬數字 V 獲得啟發，稱之為「勝利」（Victory）。所以 V 和「命運動機」的摩斯密碼同樣都是「•••—」。二戰期間，英國 BBC 廣播公司使用《命運交響曲》的動機當作廣播開始曲。英國使用敵國德國的音樂來祈求獲勝，這種諷刺也可以解釋為貝多芬那跨越時代和國界的偉大。

——《命運》動機

C小調第五號交響曲《命運》（*Destiny*），Op.67，第一樂章

命運如影隨形跟著貝多芬。貝多芬本人也覺得這個動機是無法抗衡但又想超越的命運嗎？他把想要戰勝失聰命運的意志力濃縮到第五號交響曲當中，並在長達五十分鐘的時間裡，由單一的「命運動機」貫穿整個樂章，直到最後。此曲是音樂史上將動機技巧發揮得最淋漓盡致的作品。貝多芬堅持自己特有的作曲方法，和命運展開搏鬥。在最後的第四樂章他説「好，這個狀態我也喜歡！」接受一切，走向歡喜。這股歡喜不是喜悦的歡喜，而是痛苦的死亡換個模樣後的歡喜。

貝多芬愈來愈深入更深沉的自我世界。他是公認的炫技鋼琴家和作曲家，意氣風發，最後接受了突如其來的失聰，同時又不失會好起來的希望。他將苦難視為人生必經的颱風，只是不知道那個颱風何時會經過而已。但很遺憾的是，貝多芬一輩子都活在颱風眼之中。

只要待在田園，我的不幸聽力便不再困擾我。
——貝多芬

♩♫ **懂樂必懂** ♪♫

裝飾樂段

裝飾樂段是為了讓獨奏者在協奏曲中突顯技巧，在沒有交響樂的情況下，即興獨奏的部分。1808 年貝多芬因為聽力障礙，再也無法站到舞台上，便在樂譜中記錄協奏曲的裝飾樂段。此後，許多作曲家亦仿效事先創作好協奏曲的裝飾樂段再出版。

♩♫ **懂樂必懂** ♪♫

貝多芬的情人 3：泰瑞莎・布倫史維克

貝多芬跟約瑟芬分手後，茱麗葉塔也離開了他，他便跟約瑟芬的親姊姊泰瑞莎走得很近。雖然兩人論及婚嫁，但最後還是分手了。貝多芬題獻給泰瑞莎的第二十四號鋼琴奏鳴曲，又被稱為《給泰瑞莎》。泰瑞莎回贈自己的肖像畫，並在背面寫上「給曠世天才、偉大的藝術家，T.B.」。貝多芬一輩子收藏著她的肖像畫。

 第二十四號鋼琴奏鳴曲《給泰瑞莎》（*For Therese*），Op.78，第一樂章

亂七八糟的音樂會
挽留貝多芬

　　貝多芬野心勃勃籌備的音樂會被搞得烏煙瘴氣。在第五號與第六號交響曲、第四號鋼琴協奏曲、合唱幻想曲等名曲首演的活動上，發生了意外。貝多芬一邊彈琴，一邊指揮，結果弄倒燭台，又有歌手濫用藥物，因此唱不出歌來而取消表演。合唱幻想曲則是因為缺乏練習，音沒唱準，令貝多芬在表演途中大喊「唱錯了！重來！」聽眾會轉身離去也是正常的。在聽眾的揶揄聲中結束的音樂會，不僅讓貝多芬蒙受經濟損失，還讓他失望到決定再也不要辦音樂會。

　　貝多芬被聽眾冷落，淒涼的他意外收到熱羅姆・波拿巴（Jérôme Bonaparte）的提議，要他任職西德卡賽爾宮的宮廷樂長。貝多芬雖然很討厭拿破崙，但是在沒有經濟支援的情況下，穩定的職場令他非常心動。心急的貴族怕貝多芬離開，苦思把他留在維也納的方法。艾德蒂伯爵夫人出面招募贊助人，魯道夫大公（Archduke Rudolph）、金斯基公爵（Prince Kinsky）和洛布科維茲公爵（Prince Joseph Franz Maximilian Lobkowitz），三人就這樣合力贊助貝多芬。

　　為了天才作曲家貝多芬的偉大成就，我們同意幫忙解決妨礙

其作曲的生活費問題。並以貝多芬繼續留在維也納為條件，
承諾自1809年起，無期限每年支付四千弗羅林之年金。

——節錄自《年金支付協議書》

　　獲得一輩子年金保障的貝多芬打消前往卡賽爾的念頭。然
而，戰爭爆發，維也納被拿破崙軍佔領。金斯基公爵回到軍隊，
意外墜馬死亡，而洛布科維茲公爵破產，因此中斷支付年金。結
果協議書所承諾的四千弗羅林全由魯道夫大公承擔。令人驚訝的
是，大公持續支付年金，讓貝多芬在過世前都不用擔心生活費。

降E大調第二十六號鋼琴奏鳴曲《告別》，Op.81a，第一樂章〈告別〉

♪ ♫ **懂樂必懂** ♪ ♫

表現告別與重逢的奏鳴曲

魯道夫大公也去避難後，貝多芬創作了包含離別的悲痛心情的鋼琴奏鳴曲《告別》。
總共三個樂章，分別命名為〈告別〉（Das Lebewohl）、〈不在〉（Abwesenheit）
和〈重逢〉（Das Wiedersehen）。貝多芬在樂譜上寫了大公歸來的日期（1810 年
1 月 30 日）並題獻給他。

　　如果有人誠心誠意地愛護自己，無條件站在自己這邊，那該
有多可靠？貝多芬有一個贊助人，宛如心意相通的好友，此人正
是奧地利皇帝利奧波德二世的小兒子魯道夫大公。他比貝多芬小

十八歲，自十五歲起向貝多芬學習鋼琴和作曲，並追隨贊助貝多芬。大公不但沒有數落不講究格調的貝多芬，反而還說那是「藝術家的真性情」，待他如大哥，無話不談。貝多芬也會跟大公吐露私事，兩人的關係超越了師徒和贊助人，維持朋友般的關係。除了鋼琴奏鳴曲《告別》，貝多芬還題獻鋼琴三重奏《大公》（*Archduke*）、《槌琴》（*Hammerklavier*）、第四和第五號鋼琴協奏曲、《莊嚴彌撒》（*Missa Solemnis*）和《大賦格》（*Große Fuge*）等十四首樂曲給大公。

第七號鋼琴三重奏《大公》，Op.97，第一樂章

♪♫ **懂樂必懂** ♪♫

貝多芬的情人 4：特蕾塞・馬爾法蒂

貝多芬的主治醫師有個十七歲姪女，名叫特蕾塞・馬爾法蒂（Therese Malfatti）。貝多芬四十歲時，曾教她彈琴並愛上她。儘管有年齡上的差距，兩人還是正式交往，而貝多芬也求過婚，但因為耳疾問題和身分差距，最後還是分手了。

歌德迷弟
我是貝多芬

熱愛探究文學與哲學的貝多芬，很重視人類的正道和平等思想。他替歌德的戲劇《艾格蒙》（*Egmont*）譜曲，並讚嘆歌德的

天賦。多虧好友弗朗茲・布倫塔諾（Franz Brentano）的妹妹貝蒂娜（Bettina Brentano）牽線，貝多芬和歌德寫信交流，隔年在溫泉之都泰普立茲（Teplitz）見到六十歲的歌德，兩人在那兩個禮拜以來暢所欲言。

　　有一天，兩人在散步途中，碰見從對面走過來的王室隊伍，歌德立刻閃到旁邊，脫帽鞠躬，向他們問候。貝多芬卻雙手抱胸，直接走過去，而且還是皇后先對貝多芬打招呼。貝多芬看到他那麼尊敬的歌德也對貴族點頭哈腰後，覺得很空虛。而貝多芬的行為也讓歌德大吃一驚，指責貝多芬太傲慢。雖然這件事讓他們明白到彼此合不來，但貝多芬依舊對歌德的文學讚賞有加，並獻曲表示敬意。

《憧憬》（鄉愁〔*Sehnsucht "Nostalgia"*〕），WoO134，〈唯有知道渴望的人〉（Nur wer die Sehnsucht kennt）

♩ ♫ **懂樂細節** ♪ ♫

愛麗絲究竟是誰？

到處都能聽到的這首曲子其實有個不為人知的祕密。不知道貝多芬究竟是想著誰創作並取這個標題，這在音樂史上是一大謎團。依他的性格，有可能拿情人的名字當曲名嗎？如果是出版社員工不小心將貝多芬寫的「特蕾塞」（Theresa）看成「愛麗絲」（Elise），那這個人可能是特蕾塞・馬爾法蒂。假如是把伊莉莎白（Elizabeth）縮寫成愛麗絲，那也有可能是伊莉莎白・羅奎爾（Elisabeth Röckel）。伊莉莎白是貝多芬的好友作曲家胡梅爾之妻，被稱呼為愛麗絲的她剛好在此曲完成的那一年離開維也納，到德國劇院當女高音。這真的是巧合嗎？

 A小調第二十五號小品《給愛麗絲》（*Für Elise*），WoO59

♩ ♫ 懂樂必懂 ♪ 🎵

貝多芬的情人 5：安東妮・布倫塔諾

貝多芬跟貝蒂娜發展不順利後，隨即愛上安東妮・布倫塔諾（Antonie Brentano）。她是貝蒂娜的嫂嫂，貝多芬的好朋友弗朗茲的妻子。安東妮是四個孩子的母親。四十歲的貝多芬和三十歲的安東妮雖然在討論哲學和藝術的兩年來萌生愛意，但最後還是分開了。貝多芬曾把《狄亞貝里變奏曲》（*Diabelli Variations*）題獻給安東妮。

> 可憐的貝多芬你啊！幸福不會降臨在你身上，你就活在藝術中吧。你要成為為了他人存在的人，而不是為了自己存在。
> ──節錄自貝多芬的日記

不朽的戀人
我的天使是誰？

　　我的天使！我的不朽戀人！若不能跟妳在一起，我實在活不下去。絕對不能發生別人佔據妳芳心的事。

　　啊，神啊，我們如此相愛，為何非分手不可？妳的愛讓我成為最幸福，同時也是最不幸的人。

　　對妳的這份渴望不曉得有多可歌可泣。我的人生、我的一切都給妳。啊，拜託繼續愛我吧。

貝多芬的情書

　　妳永遠的，我永遠的，我們永遠的。

　　　　　　　　　　路德維希

　　貝多芬過世後，在他的抽屜發現三封用鉛筆寫的信。那些信件推翻了人們對貝多芬所有的刻板印象，信件至今仍然備受關注。第一個原因，正是長達十頁既甜蜜又熱切的肉麻情書，跟貝多芬給人的形象截然不同。他在信裡寫了「我的天使」！真不敢相信這是貝多芬親手寫下的。第二個原因是，這封信沒有寫收件人，也沒寄給任何人，貝多芬一直收藏著。信中的主角，也就是貝多芬稱之為「不朽戀人」的女人究竟是誰？信件開頭甚至沒有提及年分，只有日期，沒有任何關於她的名字的提示。學者猜測日期是7月6日為星期一的1812年，並聚焦於貝多芬這一年的移動路線，直到現在還在找關於不朽戀人的線索。前面提到的所有女性都有可能是這位不朽戀人。

♩♫ **懂樂細節** ♪♬

電影《永遠的愛人》(*Immortal Beloved*)

電影《永遠的愛人》於 1994 年上映，劇情是根據信件內容，追尋貝多芬信中收件人不詳的女子究竟是誰。在電影裡，貝多芬的友人蒐集各種證據，找到茱麗葉塔‧桂恰爾第、艾德蒂伯爵夫人、貝多芬的弟妹約翰娜‧賴斯（Johanna Reiss），三個女人和三首鋼琴曲（《月光》、《皇帝》、《悲愴》）就這樣交織在一起，像拼圖一樣拼湊出真相。雖然電影指出貝多芬的不朽愛人是約翰娜，但那不過是電影中的想像而已。

容易墜入愛河的類型
戀愛一輩子的男人

貝多芬教琴的時候非常可怕嚴厲，徹爾尼九歲第一次看到貝多芬就嚇到哭出來。那麼，在心愛的女人面前，貝多芬究竟會露出什麼表情？固執的貝多芬常常跟周圍的人搞砸關係，在心愛的女人面前也是如此嗎？

終生未婚的貝多芬年輕時，可沒有戀愛空窗期。雖然有一大群向他拜師學琴的貴族千金，但在古典樂史上，幾乎沒有音樂家和貴族千金修成正果。因為家裡反對、因為貝多芬的耳疾、還有他那無人不曉的孤僻性格，跨越身分階級的愛情想必坎坷不順利。再加上貝多芬的女人很多，間接證明平均交往時間很短。驚人的是，當貝多芬還在為分手傷心的時候，很快就有另一個女人出現。

貝多芬習慣性「秒陷愛」（一秒陷入愛情），不談戀愛會死，沒時間為分手傷心，總是立刻墜入新的愛河。喜歡談戀愛到這個程度的話，也許貝多芬那張嚴肅的臉，也會出現無限美好盯著對方看的親切表情吧。雖然交往對象常常換人，但貝多芬對愛情是認真的，而且他帶著那份真心埋頭創作，出自他手的樂曲完全屬於那個女人。貝多芬特別常跟已有交往對象或丈夫的女人戀愛，難以實現的愛情帶來的痛苦、挫折和孤獨，成為貝多芬源源不絕的創作靈感。

每當我克服什麼的時候，我就會感到幸福。
——貝多芬

♪♫ 懂樂細節 ♪♫

貝多芬與六十顆咖啡豆

咖啡的詞源 Kaffa 指的是「力量」。咖啡對貝多芬來說是不可或缺的能量和創作好朋友。如同他的人生總是有音樂，咖啡也跟他形影不離。貝多芬的好友兼作曲家卡爾‧馬利亞‧馮‧韋伯（Carl Maria von Weber）如此回憶拜訪貝多芬家當時的情況：「他的房間凌亂不堪，堆滿樂譜和衣服，桌上有一張樂譜和煮沸的咖啡。」

特別的是，貝多芬深信六十顆咖啡豆是最好喝的黃金比例，每天早上數六十顆咖啡豆來煮咖啡。貝多芬經過慎重且繁瑣的步驟煮咖啡，就像在泡茶那樣。

「我的好朋友一次也沒有缺席過我的早餐。煮出一杯咖啡的六十顆原豆帶給我六十種靈感。」

帶來音樂靈感的朋友，有比這更了不起的朋友嗎？貝多芬過世之前，幾乎天天去住家附近的咖啡館報到。貝多芬像有偏執症一樣，數好六十顆咖啡豆，這一點也和他創作的頑強音樂很相似。

貝多芬與鋼琴

作為鋼琴家，貝多芬在鋼琴之都維也納彈過各式各樣的鋼琴，根據各種鋼琴的優點作曲或挑戰鋼琴的極限。他隨著鋼琴的發展所創作的三十二首鋼琴奏鳴曲，本身就是逐漸進化的鋼琴史。貝多芬初期在維也納使用的維也納鋼琴聲音輕盈優雅，但只有五個八度音，所以他的早期鋼琴奏鳴曲只在這個音域範圍內創作。之後獲贈音域廣且響亮的法國埃拉德鋼琴，創作奏鳴曲《華德斯坦》、《熱情》等曲。後來隨著耳疾問題變嚴重，貝多芬使用施特萊歇（Streicher）鋼琴製造商的音量更大的鋼琴來創作《告別》和《槌琴》。雖然葛雷夫（Graf）製造商為貝多芬訂製音量稍大一點的鋼琴，但是對完全失聰的他沒有太大的幫助。貝多芬最後用布洛德伍德鋼琴製造商的低音豐富，踏板效果佳的鋼琴，譜寫最後三首奏鳴曲。貝多芬使用多種鋼琴，持續進行挑戰和實驗。繼被譽為「鋼琴舊約聖經」的巴哈《平均律鍵盤曲集》，和鋼琴一起進化的貝多芬三十二首鋼琴奏鳴曲，獲得了「鋼琴新約聖經」的頭銜。

第二十七號鋼琴奏鳴曲，Op.90，第二樂章

散步時聽不到應該聽到的大自然之聲，唯有剩下絕望的旋律。

——貝多芬

截斷琴腳
嘴邊咬鉛筆

　　散步途中傳來的大自然聲音，究竟在貝多芬耳裡聽起來是怎樣的？聽不到聲音的作曲家真的有辦法譜曲嗎？驚人的是，許多貝多芬名曲都是在他失聰後創作的。

　　站在失去世上聲音的貝多芬立場來想想看吧。

　　貝多芬不是在一夕之間喪失聽力。二十多歲時，耳鳴症狀愈加明顯，在很難聽到高音後，貝多芬就努力適應耳疾，主要使用低音域來作曲。

　　姑且不論日常生活中遇到的困難，為了作曲，貝多芬無論如何都要訓練聽力。約翰・內波慕克・梅爾策（Johann Nepomuk Mälzel）為貝多芬設計了耳朵小號，那是一種喇叭模樣的助聽器，但它體積非常大，使用起來不方便。再加上耳朵小號是用來輔助聽力，而不是改善聽力。為了多聽清楚一點琴聲，貝多芬嘗試過各種方法。他試過透過耳骨的震動來聆聽的骨傳導方式。為了聽到鋼琴的震動，截斷三角鋼琴的琴腳，把鍵盤放在地上，透過地板傳來的鋼琴震動作曲。他也曾經咬著鉛筆，靠在一邊的鋼琴共鳴板上，想辦法透過下顎來感受震動。在聽不到聲音的鬱悶情況下，他想像中的聲音聽起來怎麼樣？又是如何作曲的？

 C大調第二十一號鋼琴奏鳴曲《華德斯坦》，第三樂章

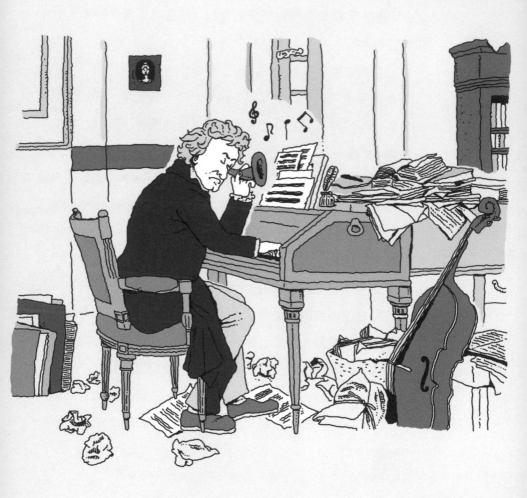

我的身價
由我決定

　　貝多芬小時候堂堂正正爭取到父親拿去買酒的月薪當生活費，金錢觀念十分明確。有別於對生活一竅不通的莫札特，貝多芬精打細算，追求並且要求保障音樂家在經濟上的穩定。尤其是他身為作曲家，會堂堂正正地行使作品所有人應有的權利。他會親自為自己的作品定價，再跟贊助的貴族或出版社提出要求，也會明確告知劇院老闆自己的收益應該是多少，努力讓藝術家身分，以及藝術品的價值獲得肯定。貝多芬認為保障經濟上的穩定，使藝術家能夠專注在藝術上，才是真正的贊助。

♩ ♫ 懂樂細節 ♪ ♬

貝多芬樂譜搶奪戰

由於聽力惡化，貝多芬認為自己再也無法演奏，在最後一次演奏鋼琴三重奏《大公》和藝術歌曲《阿德萊德》之後，退出演奏舞台。再也無法在舞台上看到貝多芬的大眾，對他失聰的新聞深感興趣。為了出版貝多芬的作品，出版社競爭激烈。為了見貝多芬一面，在他家門口排隊是家常便飯。

闖禍精弟弟
以愛之名

　　貝多芬常常跟弟弟們起爭執，尤其二弟卡斯帕是個頭痛人

物。卡斯帕是貝多芬的經紀人，幫忙他處理事務，非常貪財。他曾經拿自己的曲子假裝是貝多芬的作品要出版，結果被人發現。或是未經貝多芬允許，肆意轉賣他的早期作品或練習作品。這種騙術惹得重視道德感的貝多芬火冒三丈。最大的問題是，卡斯帕跟個性缺德、竊盜撒謊成性的約翰娜（Johanna van Beethoven）有了小孩，不顧貝多芬的反對，與她結婚。卡斯帕夫婦沉迷於奢侈的生活，受到貪汙受賄事件的牽連，引發嚴重問題。卡斯帕後來得了肺炎，不再工作，再加上約翰娜浪費成性，兩人債台高築。結果卡斯帕留下兒子卡爾（Karl van Beethoven）就去世了。

讓路給蝴蝶的
老鷹

拿破崙戰爭在貝多芬二十出頭定居維也納時爆發，如今戰爭邁入第二十個年頭。對永無止盡的戰爭和革命厭煩的聽眾，愛上羅西尼簡單輕鬆的義大利歌劇，還有理查‧蓋歐格‧史特勞斯（Richard Georg Strauss）的愉快沙龍風華爾滋。聽眾不再喜歡貝多芬那種表達深奧的內在煩惱，結構複雜、時間又長的音樂，他的人氣因此跌到谷底。不過，舒曼後來留下這段紀錄：

蝴蝶擋住老鷹的去路，老鷹擔心自己的翅膀會壓到蝴蝶便讓出一條路。要是少了斑斕色彩，誰也不會瞧粗鄙的蝴蝶一眼，但偉大的創造物即便過了數百年，也會留下骸骨，供後代子孫觀看，為之驚嘆。

舒曼深信就算羅西尼的音樂掩蓋了貝多芬的名聲，幾百年後，貝多芬的音樂還是會流傳下去。但是貝多芬囊空如洗，聽力問題更加嚴重，創作活動減少，他逐漸遠離人群，關在自己的世界裡。

 D大調小提琴協奏曲，Op.61，第三樂章

姪子奴
姪子也是自己的兒子

貝多芬的弟弟卡斯帕臨死之前修改遺書，除了貝多芬之外，他的妻子約翰娜也是卡爾的共同監護人。重視道德感的貝多芬，無論如何都要阻止家族唯一的後代卡爾，在有前科的道德敗壞的約翰娜手裡長大。為了剝奪約翰娜的監護人資格，他提起訴訟。由於父親有酒癮，貝多芬在青少年時期就扮演過兩個弟弟的監護人角色，對姪子的成長和教育特別有責任感。

那時，比起在樂譜上畫音符，貝多芬更忙碌於撰寫跟訴訟有關的信。他一共寫了三十七封，比跟耳疾有關的二十二封信還多，由此可見他的迫切心情，他一定要打贏跟卡爾有關的官司。結果貝多芬打贏官司，獲得單獨監護權，把卡爾送到私立寄宿學校，自己也搬到學校旁邊。他希望卡爾延續家族的音樂才華，成為優秀的音樂家，把卡爾交給學生徹爾尼指導。另一方面，貝多

芬為了魯道夫大公的樞機就任典禮，著手創作《莊嚴彌撒》，以及第九號最後一首交響曲。

　　貝多芬默默地為卡爾犧牲，但卡爾本人自傲為音樂世家的子孫，怠於學習。再加上貝多芬在教育方面什麼都要干涉，這種培養風格把卡爾壓得喘不過氣。結果他逃離寄宿學校，跑去找媽媽約翰娜。卡爾的問題導致貝多芬受到更大的壓力，出現黃疸和腸胃問題。雖然人在倫敦的學生打算邀請貝多芬去倫敦，但是他因為發炎反應，發燒了一年，最後放棄去英國。此時貝多芬缺乏創作欲望，經濟情況又一落千丈，壓垮他的最後一根稻草，就是跟他名字有關的訴訟。

　　貝多芬搞混了名字中的「范」（van）和意思是貴族的「馮」（von），跟卡爾有關的訴訟是在貴族法院進行的，約翰娜因此主張截至目前的訴訟無效。貝多芬沒有證據證明自己是貴族，結果約翰娜的主張被接受，卡爾案件移交到市民法院。事關自己身分，貝多芬的自尊心受到重創，而監護人的資格遭到剝奪，又被人批評他假扮貴族。貝多芬對自己的名譽或他人的評價逐漸感到麻木，打扮得跟流浪漢一樣，常常在街上跟路人發生爭執。在名譽掃地，又無法創作的情況下，貝多芬仍然繼續努力奪回卡爾。貝多芬愈來愈執著於卡爾，幾乎到了偏執狂的程度。

　　另一方面，卡爾也因為扶養權官司深受痛苦。就像八歲的貝多芬不知道自己的真實年齡，為父親所迫變成六歲，年幼的卡爾也經歷了被迫作證母親不道德行為的痛苦。長達五年的官司最後以貝多芬勝訴告終。

 第三號小品，Op.33

我的藝術應為窮人的幸福做出貢獻。

——貝多芬

♩ ♫ **懂樂細節** ♪ ♬

我會不會也是貴族？

貝多芬的爺爺路德維希是來自荷蘭的移民。就像荷蘭畫家文森 · 梵谷（Vincent van Gogh）的名字，貝多芬的名字中也有「van」。這個字跟德語圈表示貴族的「von」混淆在一起，貝多芬自然以為自己是貴族。他並沒有刻意糾正標記上的錯誤，他認為所謂的貴族身分可以靠個人能力爭取，並非常有自信認為自己跟貴族沒有兩樣。

 A大調第二十八號鋼琴奏鳴曲，Op.101，第一樂章

「多虧」醫療團隊
遠方的她是誰？

一想到她，我的心臟就像初見時狂跳。

——貝多芬

對什麼事都很敏感的貝多芬，令人意外地是個溫暖又和藹的人。聽到醫生亞洛伊斯・雅特雷斯（Alois Jeitteles）無微不至照顧傳染病患者的消息後，貝多芬寄了感謝信給素未謀面的他。貝多芬患有耳疾和腸胃障礙等各種疾病，相當依賴醫術，所以更能感受到醫生奉獻的偉大。雅特雷斯收到真心實意的鼓勵信件後，親自寫了一系列的詩送給貝多芬作為答禮。貝多芬被詩作感動到，創作出由六首曲子組成的《致遠方的愛人》。

貝多芬不擅交際，如果有喜歡的女人，就會特別用以詩作、鋼琴伴奏和歌曲旋律交織的藝術歌曲來表達心意。當時四十六歲的貝多芬似乎很想念某個人。貝多芬留下的六十多首歌曲，寫的主要都是心酸地盼望得不到的愛，心急如焚的思念之情。尤其物理上或情況上的問題，而無法實現愛情的悲傷和痛苦，讓貝多芬投入更多真心。

《致遠方的愛人》（*An die ferne Geliebte*），Op.98, 1.〈我坐在山丘上遠眺〉（Auf dem Hügel sitz ich spähend）

鋼琴家永遠的課題
完全征服貝多芬鋼琴奏鳴曲

對筆者而言，貝多芬的三十二首鋼琴奏鳴曲就像一座需要征服的高山，被視為鋼琴家的宿命。對貝多芬而言，鋼琴奏鳴曲就像不斷成長的日常生活紀錄，明天和今天有所不同。尤其他是不拘泥於形式的鋼琴家，隨興自由地作曲。對他來說，鋼琴奏鳴曲也許是朋友般的存在。貝多芬創作的音樂沒有考慮到聽眾，他打

破古典框架和常規，進行各種實驗，享有無限的自由。貝多芬早期的奏鳴曲是類似莫札特、海頓的典型古典樂，中期的樂曲很有貝多芬的個人風格，在聽力惡化的晚期，他解放了自己的內心。貝多芬晚期的鋼琴奏鳴曲以名為自由的浪漫主義情緒，打開浪漫時期大門，每一首皆出自非凡的努力。因此，我們要打開所有的感官去感受、聆聽他的音樂。

♪ ♫ **懂樂必懂** ♪ ♫

貝多芬鋼琴奏鳴曲必聽 TOP 10

一、C 小調第八號鋼琴奏鳴曲《悲愴》，Op.13
二、升 C 小調第十四號鋼琴奏鳴曲《月光》，Op.27-2
三、D 小調第十七號鋼琴奏鳴曲《暴風雨》，Op.31-2
四、C 大調第二十一號鋼琴奏鳴曲《華德斯坦》，Op.53
五、F 小調第二十三號鋼琴奏鳴曲《熱情》，Op.54
六、升 F 大調第二十四號鋼琴奏鳴曲《給泰瑞莎》，Op.78
七、降 E 大調第二十六號鋼琴奏鳴曲《告別》，Op.81a
八、降 B 大調第二十九號鋼琴奏鳴曲《槌琴》，Op.106
九、E 大調第三十號鋼琴奏鳴曲，Op.109
十、C 小調第三十二號鋼琴奏鳴曲，Op.111

造型普通
眼神非凡

貝多芬給人的第一印象近乎可怕。實際見到面的話，會是什麼感覺呢？貝多芬身高一百六十二公分，身材結實，臉上有天花紅斑和刮鬍子的傷口，頂著一頭黑灰色的蓬髮。

比貝多芬的長相更出眾的是他的語氣和行動。混著方言的語氣和肢體動作十分傲慢。他的個性毛躁又衝動，所以動不動跟人發生口角，大打出手。對女性尤其粗魯，也不懂得用餐禮節，所以女性很難對他的追求做出正面回應吧？

而且貝多芬手腳不協調，不知道怎麼隨音樂起舞。指揮的時候，也是舉手投足充滿尷尬。個性急但動作緩慢，所以他常常摔破東西。貝多芬四十出頭時，跟安東妮談的最後一次戀愛讓他很挫敗，再也不對談戀愛感興趣，整天蓬頭垢面。不過，很好奇他的眼神看起來怎麼樣。評論家萊斯達布曾說，貝多芬的溫柔眼神充滿悲傷。

單簧管三重奏《街頭之歌》（*Gassenhauer*），Op.11，第三樂章

畫家最想在畫布上揮灑的音樂家，會不會是貝多芬？說到貝多芬的話，最先想到的那張臉孔是德國肖像畫家約瑟夫・卡爾・史提勒（Joseph Karl Stieler）的作品（左），貝多芬的這張臉烙印在我們的腦海裡。在這幅畫中，五十歲的貝多芬有著自由奔放的捲髮、強烈的眼神、厚唇，以及看起來有點頑強的下顎，給人

非常有主見的印象。

　　全身肖像畫（中）裡的貝多芬當時三十四歲，逐漸失去聽力，左手拿著里拉琴。這幅肖像畫他收藏了一輩子。普普藝術家安迪・沃荷（Andy Warhol）選擇貝多芬當作人生中最後一件作品的主題。安迪・沃荷在貝多芬的第十四號鋼琴奏鳴曲《月光》的第三樂章樂譜上，印刷了貝多芬的臉。

♩♫　懂樂細節　♪♬

貝多芬與節拍器

貝多芬的墳墓很特別，是節拍器的模樣。雷歐納特 ・ 梅爾策（Leonhard Mälzel）的哥哥約翰曾為貝多芬製作耳朵小號，他改良了節拍器，用數字來表示演奏速度。貝多芬高興地在交響曲樂譜的「快板」（allegro）、「行板」（Andante）之類的速度記號旁邊，一起放卜節拍器數字，作為演奏指示。

蘇格蘭民謠，Op.108, 2.〈日落〉（Sunset）

速度數字是物理的，而速度標記是心理的。

——貝多芬

日誌本中的
貝多芬日常

我們跟某人聊天交流的時候，會感到幸福。貝多芬的聽力惡化到無法與人聊天後，開始使用筆記本。從貝多芬四十八歲開始詳細留下時間紀錄的《日誌本》（Tagebuch），可以清楚一窺他的日常生活。不過，日誌本裡的筆跡不是貝多芬的，而是對談者們對聽不到聲音的貝多芬提問或是回答問題的筆跡。雖然無從得知貝多芬的問答內容，但是一連串的對話看下來，也能推測出聊天方向。從1818年到貝多芬過世的九年左右，記錄筆談的一百三十九本《日誌本》是很重要的資料。我們可以透過當時的生活費用、看護或廚師等內容，來研究貝多芬的日常生活，尤其是熱愛討論作曲意圖、他所追求的理想詮釋，還有對音樂藝術的見解等等。

《日誌本》的第一篇是貝多芬和姪子卡爾於1818年2月27日在餐廳用餐時的對話。

卡爾　　　我也要按照叔叔的方式吃飯才行嗎？雖然剃掉香

腸腸衣再吃也好吃，但是我覺得連腸衣一起吃更美味。

——節錄自《日誌本》

貝多芬究竟是怎麼回應頂嘴的卡爾呢？他用連要對話都沒辦法的聽力，創作巨作的難處和信念使他顯得更加偉大。

慢慢作曲
快快演奏

莫札特作曲速度極快，不太費力，但貝多芬在這方面就缺了一點天賦。他個性急躁，指定的演奏速度也極快，但作曲速度卻比誰都還慢，有時還會在舞台上即興演奏，加入沒能來得及完成的部分。鋼琴曲以外的樂曲演奏總是陷入棘手的情況。表演前一天還拿不到琴譜的演奏者無法好好彩排，就得上台表演的情況比比皆是，因此首演演奏者的抱怨特別多。貝多芬只創作了一首小提琴協奏曲，當時小提琴家一拿到樂譜就得登台首演，導致演奏一團亂，獲得負評。

貝多芬不斷思考，心中浮現的樂曲構思改了又改，慢慢擴大樂曲的規模。貝多芬作曲速度緩慢，部分原因是完美主義，還有喜歡堆疊動機的作曲風格。就結果而言，他的樂譜充滿絕對正確的答案。換句話說，不可或缺的音符準確地被放在應該置入的位置上。貝多芬經歷從沒有正確答案的音樂創造出正確答案的過程，打造出必須演奏某個音符才行的狀態，他的作曲速度當然會很慢。由於貝多芬的完美主義，歌劇《費德里奧》耗時數年，經

過好幾輪的修改才完成。貝多芬就像這樣盡力創作每一首作品，在他四十五年的作曲生涯中，總共留下七百二十二首作品，其中出版作品為一百三十八首，作曲量算是很少。

俄羅斯民謠集，Op.107, 7.〈美麗的敏卡〉（Schöne Minka）

扭曲的粉絲愛
騙子代言人

特別的是，像磁鐵一樣跟在貝多芬名字旁邊的，既不是他的情人，也不是家人，而是祕書辛德勒的名字。辛德勒是劇院的小提琴手，工作時認識了貝多芬，就算是當無薪祕書，他也想待在貝多芬身邊。雖然他後來住在貝多芬家，但不知道為什麼，貝多芬並不信任他。辛德勒在法律事務所工作過，但貝多芬總是派雜事給他做。而且貝多芬臨死之前，將重要物品委任給多年好友史蒂芬・馮・布勞寧（Stephan von Breuning），而不是辛德勒。但是布勞寧也過世之後，重要物品還是被辛德勒霸佔了。

辛德勒在貝多芬死後十三年的1840年出版史上第一本貝多芬傳記。問題是他動了很多手腳，例如刪除跟他的設定不相符的貝多芬形象，或是東拼西湊，虛構故事，所以這本傳記引起極大的混亂。辛德勒隨便捏造故事來填補《日誌本》的空白頁，害我們遠離真正的貝多芬，直到現在仍有很多不明確的部分。辛德勒把《日誌本》轉賣給柏林皇家圖書館。曾有人去拜訪辛德勒，看到他穿著貝多芬衣服的樣子，大受衝擊。

 六首歌曲，Op.75, 3.〈跳蚤之歌〉（Flohlied）

維也納的搬家狂
樓層噪音的鬼才

　　貝多芬很常搬家。這是因為他個性挑剔又孤僻，常常跟房東發生口角。由於聽不到別人的聲音，貝多芬也會跟管家發生瑣碎的爭執。一有什麼不如意就發火，大吼大叫或摔東西，所以管家也做不久，有些甚至做兩天就不做了。貝多芬雖然嘗試過沒有管家的生活，但是對不擅長做飯的他來說，做家事並不簡單。作曲時想不到樂曲構思的話，他就會撞牆，再加上無時無刻傳出琴聲，貝多芬的鄰居深受其害。基於這些理由，貝多芬平均半年搬一次家。據說他待在維也納的三十五年來，搬家搬了七十次左右，因此有句笑話說，「每隔三棟房子有一棟是貝多芬家」。

♩ ♫ **懂樂細節** ♪ ♫

帕斯夸拉提館（Pasqualati House）

沒辦法在某個房子久住的貝多芬，唯獨在帕斯夸拉提男爵（Baron Pasqualati von Osterberg）的宅邸搬進搬出過三次，總共住了六年。男爵很讚賞貝多芬的非凡藝術性，原封不動地保留他愛住的房間，一直空著，直到他回來。貝多芬在此創作出第四、五、七、八號交響曲、《給愛麗絲》和歌劇《費德里奧》。維也納市給貝多芬短暫待過的屋子取名為「田園交響曲之家」、「英雄之家」等等，但是為了感謝慧眼識出偉大音樂家，毫不保留給予贊助的帕斯夸拉提男爵，這棟房子被命名為「帕斯夸拉提館」。

 《吻》（*Der Kuß*），Op.128

字醜的筆記狂
記錄成癮

貝多芬有個做筆記的好習慣，散步時忽然浮現樂曲構思，為了譜寫許多哲學想法和音樂構想，隨身攜帶五線譜。抓住靈感，隨時做筆記，這個好習慣最後變成了告訴後人他的人生與想法的工具。貝多芬的記帳簿也記錄得很詳細，甚至還有跟海頓見面時，由「貝多芬買單」的咖啡價格。

貝多芬記錄成癮，留下大量信件，遠遠超過一千五百封。那些信是他的思想紀錄，也是便於溝通的重要手段。從不在意他人目光，開誠布公留下坦率想法的文字中，可以看到他與眾不同的信念。許多貝多芬名言都是出自書信等紀錄。不過，他留下的紀錄物件共同點是字跡很醜。學者解析貝多芬的筆跡時，總是必須特別留意。

♪ ♫ **懂樂細節** ♪ ♫

WoO，沒有作品編號的作品？

貝多芬會親自編列作品編號（Opus）。他生前未編號、未完成或只有草稿的作品，以及在波昂創作的作品被分類為 WoO（Werke ohne Opuszahl，沒有作品編號的作品）。因此，在貝多芬的所有作品中，被分類為 WoO 的作品比標記 Op. 的還要多得多。譬如說，曼陀林演奏曲似乎被他視為實驗，所以沒有作品編號。

在痛苦中綻放的
莊嚴之美

> 不去思考自身不幸的最佳方法就是埋頭工作。
> ——貝多芬

邁入五十歲的貝多芬早就成了藥罐了。跟了他一輩子的胃炎、風濕熱和肝臟問題引起的黃疸愈加嚴重，有時整個月都躺在床上。嚴重的健康問題，頭疼的僕人問題，還有為了卡爾寫信及扶養權糾紛，佔掉貝多芬大部分的時間，所以他常常超出應當完成作曲的截稿時間，幾乎撒手不管要在魯道夫大公的總主教就任典禮上演奏的《莊嚴彌撒》。打扮寒酸的貝多芬曾經在街上散步，被認不出他的警察官抓進拘留所。

有一天，擋住老鷹去路的蝴蝶——羅西尼來到貝多芬的簡陋閣樓房間，抱怨維也納貴族放任貝多芬不管，對他這個外國人卻過分禮遇。然而，無情的貴族轉身離去，說「貝多芬討厭世俗，不過是我行我素而已。」

在貝多芬的知名肖像畫中，他手持的樂譜正是花了四年才完成的深奧傑作《莊嚴彌撒》。令人訝異的是，法國的路易十六世買下此曲。貝多芬又收到兩個重要的作品委託，倫敦愛樂協會決

定支付貝多芬四年前創作中斷的第九號交響曲《合唱》的費用，貝多芬竭盡全力創作此交響曲。聖彼得堡的尼可拉斯・嘉里金（Nicolas Galitzine）王子則買下三首弦樂四重奏，價格當然是由貝多芬親自決定的。多虧於此，他的經濟情況稍為好轉。現在讓我們踏入《合唱交響曲》的世界吧。

 D小調第九號交響曲《合唱》（*Choral*），Op.125，第四樂章

交響曲中
加入人聲

　　貝多芬整個夏天一邊欣賞巴登的美麗溪谷，一邊加速創作，隔年二月終於完成第九號交響曲。貝多芬以前在波昂大學旁聽哲學課，接觸到席勒的《歡樂頌》（*An die Freude*），深受感動，下定決心總有一天要用這首詩作曲。自此三十四年後，貝多芬在第九號交響曲的第四樂章導入人聲合唱，終於在作品中放入席勒的詩。貝多芬親自寫了第四樂章男中音的獨唱歌詞。

　　啊！朋友，何必老調重彈！
　　還是讓我們的歌聲
　　匯合成歡樂的合唱吧！
　　歡樂！歡樂！
　　──貝多芬於第九號交響曲第四樂章添加的歌詞

反對君主制度，吶喊自由的席勒詩作《自由頌》被審查後，改名為《歡樂頌》。

歡樂女神聖潔美麗

燦爛光芒照大地！

燦爛光芒照大地！

四海之內皆成兄弟。

億萬人民團結起來！

大家相親又相愛！

——貝多芬於第九號交響曲第四樂章添加的歌詞

（譯註：歌詞翻譯引用自鄧映易之版本）

彷彿宏觀世界在眼前展開的這首曲子，就算聽成千上萬次，每次都會倍受感動。此曲於1824年5月7日，跟《莊嚴彌撒》一起在維也納的肯恩特納托劇院首演，並由米歇爾・烏姆勞夫（Michael Umlauf）指揮。當時一票難求，還有人加錢買票。貝多芬很想親自指揮，但遭到眾人勸阻。作為折衷方案，總指揮貝多芬決定背對觀眾席，坐在舞台上指揮的旁邊。演奏一結束，聽眾立刻爆出如雷的歡呼聲和喝采，但是貝多芬連這些聲音也聽不到，直到獨唱歌手將他轉身面對觀眾席，他才看到眼前的歡呼與掌聲。這一幕讓聽眾發出更熱烈的歡呼。聽眾掌聲不斷，結果貝多芬上台謝幕了五次。

該作品展現出貝多芬全新的嘗試，他在交響曲中結合管弦樂

樂器聲和人聲合唱。貝多芬式的縝密構思、創新嘗試和席勒的動人歌詞結合在一起，高喊人類的和諧與平等。貝多芬透過這首曲子讓我們看到嶄新的世界。然而，雖然首演獲得有如颱風席捲而來的喝采，但第二次公演的聽眾人數太少，收益不如預期。貝多芬非常失落，這場公演成了他生平最後一場公開音樂會。後來，貝多芬起訴沒有收好門票收據的辛德勒，改僱用舒潘齊格四重奏樂團（Schuppanzigh Quartet）的小提琴家卡爾‧霍爾茲（Karl Holz）為祕書，但兩年後貝多芬又跟辛德勒和解。透過《合唱》交響曲，我們能夠感受到貝多芬對人類和藝術的熱愛。

第十五號弦樂四重奏，Op.132，第三樂章，〈疾病痊癒者對神感謝之歌〉（Canzona di ringraziamento offerta alla divinità da un guarito）

四個知識分子的
對話

推出《合唱交響曲》之後，貝多芬隱居埋頭作曲和出版。此時，卡爾就像被人推著入學，就讀維也納工業大學，但他後來還是休學，打算從軍。貝多芬堅決反對，兩人激烈爭執了兩年。貝多芬寄信給卡爾，寫的全是他的單方面要求和指責。貝多芬讓卡爾覺得很累，兩人的關係非常艱難。

在經濟上有困難的貝多芬有時也會向靠不動產成功的弟弟約翰借錢。此時的貝多芬將弦樂四重奏視為顯現自己內在的鏡子，不斷作曲。最後的弦樂四重奏曲子包含貝多芬深刻省察，要聽很久，才能聽到他想說的內心話。

貝多芬最後的弦樂四重奏

一、第十三號弦樂四重奏，Op.130
淒美的第五樂章〈抒情歌謠〉（Cavatina）是 1977 年發射的「航海家二號」金唱片收錄的最後一首曲子。

二、第十四號弦樂四重奏，Op.131
點綴電影《濃情四重奏》（*A Late Quartet*）開頭與結尾的曲子，總共七個樂章，演奏四十分鐘不中斷。

三、第十五號弦樂四重奏，Op.132
貝多芬在病榻上創作的曲子，慢板的第三樂章副標為〈疾病痊癒者對神感謝之歌〉。

四、弦樂四重奏《大賦格》，Op.133
用被稱為「痛苦的跳躍」的怪異減七和弦，來呈現耶穌被釘在十字架上的場景，暗示貝多芬的痛苦和痛苦的昇華。

五、第十六號弦樂四重奏，Op.135
人生中最後一首曲子，貝多芬將最後的第四樂章副標取作〈困難的抉擇〉。第四樂章的開頭緩慢地問「非得如此不可嗎？」（Muss es sein?）並以快速的速度回答「非得如此不可！」（Es muss sein!）貝多芬是在怎樣的情況下，以什麼心情寫出這些句子的？這兩句幽默風趣的句子就像一道謎題。

第十六號弦樂四重奏，Op.135，第四樂章〈困難的抉擇〉

——第十六號弦樂四重奏，Op.135，第四樂章〈困難的抉擇〉開頭

Muss es sein?
非得如此不可嗎？

貝多芬的高壓管束令姪子卡爾的憂鬱症加重，嘗試開槍自我了斷。卡爾因為這件事離開貝多芬，去母親身邊。受到衝擊的貝多芬健康狀況急轉直下，雖然後來他們同住在約翰家，但是負責照顧貝多芬的卡爾跟叔叔約翰發生口角，就入伍去了。受傷的貝多芬因此創作了弦樂四重奏（Op.135）。

「非得如此不可嗎？嗯，非得如此不可。」

聆聽這首曲子，可以感受到對人生中不可避免的事情產生的遺憾和留戀的自我暗示。又或者這首作品是貝多芬在安慰自己的獨白？對自己說：「可是貝多芬，在當時那個情況下，非得如此不可啊。你也沒辦法啊，沒關係，這就是人生嘛！」

所謂的好音樂是極度私人的無限表現。
——貝多芬

變化、創新與貝多芬的獨創性

作曲家在經歷人生的喜怒哀樂之後，自然會經歷作品逐漸成熟或規模變得龐大的變化。作為活在因為戰爭和革命而動盪不安的時代的藝術家，貝多芬創作出規模宏偉雄壯的作品。在作曲人生的前期，他受到前輩作曲家的影響，提升作曲能力。中期作品包含了他陷入逐漸失去聽力的痛苦，仍努力向前邁進的英勇內在。後期作品則是哲學的深度有了變化。如同貝多芬的曲折人生，他的作品也不斷在創新。

內在與外在
兩種人格面具的衝突

　　貝多芬有很多令人不解的矛盾。他支持平等思想，批判貴族的特權，但又接受貴族的贊助來創作，並認為自己憑藉才華和努力，已經跟貴族沒什麼區別。被父親虐待，度過辛苦的成長期，但又強迫卡爾服從要求。以自由工作者的身分自由創作，又夢想能跟爺爺路德維希一樣成為宮廷樂長。憧憬跟心愛的女人度過穩定的婚姻生活，但他愛上的女人不是有情人就是已婚。這樣的他充滿矛盾。

　　貝多芬是不是沒有信心能爭取到愛情，所以總是在尋找無法實現的愛情？貝多芬的各種矛盾行為是一把雙面刃，令他痛苦不已。他一輩子都沒能跟心愛的女人修成正果，或是獲得領年金的穩定工作。他的人生是一連串的矛盾。這些矛盾令他痛苦難受，而他把內在的矛盾融入音樂。他的人生雖然艱辛，音樂卻很偉大

的理由就在這裡。在貝多芬笨拙粗暴的行為背後，隱藏著溫暖多情的個性。他的旋律與和聲總能讓人感覺到被溫柔抱住。

行為剛正不阿、光明磊落的人可以克服不幸。
——貝多芬

享年五十七歲
命運終了

從軍的卡爾雖然寄信說「我親愛的父親，我很後悔離開父親」，但此後再也沒見過貝多芬。貝多芬在返回維也納的途中感冒，最後演變成肺炎。雖然多次接受取出腹水的手術，但是他連躺著都很痛苦。貝多芬離死期不遠，安東·狄亞貝里（Anton Diabelli）、帕斯夸拉提、舒潘齊格等多名舊友，以及舒伯特在內的年輕音樂家紛紛前來探病。貝多芬寫好遺書，指定卡爾為唯一的繼承人。倫敦愛樂協會捐贈一百英鎊給他。平常愛喝奧地利紅酒的他晚年曾拜託出版商修特（Schott）找來萊茵河的高價紅酒，但紅色的酒滴才稍微沾溼昏迷的貝多芬嘴唇一下而已，貝多芬就喃喃自語說「可惜，太遲了」，然後昏迷不醒。貝多芬的姪女為他歌唱《阿德萊德》，但是他聽不到。兩天後，明明是春天卻下雪的那一天，貝多芬闔上沉重的眼皮，享年五十七歲。疼愛的卡爾不在他身邊，聽到貝多芬過世消息的卡爾立刻前往維也納，但是抵達的時候葬禮已經結束了。在貝多芬家中發現的遺物之中，有三封要寄給不朽戀人的信、海利根施塔特遺書、他的眼

鏡、助聽器、手稿樂譜、《日誌本》、茱麗葉塔・桂恰爾第和泰瑞莎・布倫史維克的肖像畫。

在有五萬人口的維也納舉行的送葬行列，聚集了兩萬人來送天才作曲家最後一程，維也納的學校甚至還停課。八名宮廷歌手抬著用月桂樹花裝飾的棺材，跟在後面的是舒伯特、徹爾尼等四十幾名年輕音樂人，他們拿著白百合和綁了黑緞帶的蠟燭前進，兩百輛馬車跟隨其後。由於來了太多弔客，走了一小時才抵達墓園。

被埋在維也納近郊墓園的貝多芬遺骸後來被挖出來做研究，1888年移葬到維也納中央公墓的「音樂家墓園」。節拍器模樣的墳墓，讓人不禁想起跟貝多芬形成鮮明對比的莫札特。貝多芬度過悲慘的童年，成為音樂家，莊嚴地走完最後一程，而莫札特雖然出生於良好家庭，安穩長大，也當了音樂家，卻以簡陋的方式安葬，連遺骸都消失不見。維也納市民也許對莫札特的最後一程漠不關心，卻是自願盡力向貝多芬做最後的道別。

　　我一點也不擔心自己的音樂會面臨何種命運。它的命運必然是幸福的。
——貝多芬

 第十三號弦樂四重奏，Op.130，第五樂章，〈抒情歌謠〉

烈焰般的男人
貝多芬的眼淚

在大略了解貝多芬的一生，知道他是以怎樣的決心和覺悟，像不倒翁一樣重新站起來，創作音樂之後，失聰的他盡力創作的〈抒情歌謠〉，聽起來就跟陽光一樣和煦。貝多芬宛如〈抒情歌謠〉中的第一小提琴，默默走過孤單的道路。他到底有多孤單呢？歌德曾説貝多芬是「對世界沒有任何厭惡就將自己關起來的人」。他懷著快要死掉的心情留下如同遺書的信件後，又活了二十五年。比誰都還強大自信的貝多芬，在辛苦難過的時候倚靠過誰？他是否哭過？他偶爾也會流淚嗎？想像一下生活不如意的貝多芬流下的淚水，真想陪他一起哭。

貝多芬的童年充滿父親的虐待和照顧弟弟的責任感，以及在邁向成功的道路上碰到的失聰苦難。貝多芬嚮往全人類的平等與和睦，為了透過藝術實踐個人理想，他堅毅地努力重新站起來，但他體弱多病。而且家裡接連出事，壞消息席捲而來。雖然憑意志和力量無法解決問題，但他可以理解命運，反而很感激自己面臨的痛苦。這是因為他可以透過藝術來回報，透過音樂來訴説。

水深火熱的貝多芬在猶如暴風的命運懸崖邊緣，想盡辦法，努力掙扎，逆向而上，最後選擇了為藝術奉獻的人生。貝多芬只能依賴藝術的力量，度過每一天。他為藝術奉獻的人生非常崇高。多虧他用自己的一生展現純粹的音樂精神和前衛的價值，並完整地傳遞給後代音樂家，現在的我們才能享受古典樂。透過古典時期音樂家對古典主義的堅定信念，我們獲得了踏實度過每一

天的力量。

克服苦難，化為歡喜！完整的人類，不朽的貝多芬。

我愛你（Ich liebe dich）！

愛會回到付出愛的人身邊。不幸的是，厭惡也是如此。厭惡會回到厭惡者的身邊。

——貝多芬

 《溫柔的愛》（*Zärtliche Liebe*），WoO123，〈我愛你〉（Ich liebe dich）

我愛你，如同你愛我。

無論早晚。

我們總是共享痛苦。

神啊，請保護他，讓他一直待在我身邊。

讓我們保護彼此，永遠在一起。

——節錄自〈我愛你〉

貝多芬・10 大關鍵字

01. 海頓
貝多芬勸海頓到維也納留學，但實際上貝多芬和他合不來。

02. 即興演奏
展現鋼琴家的獨特即興演奏，迷倒維也納貴族。

03. 耳聾
自十幾歲起開始出現聽力障礙，在鋼琴演奏和作曲方面遇到困難。

04. 海利根施塔特遺書
因為耳聾而絕望的貝多芬寫的信，寫完下定決心對抗命運。

05. 命運動機
指的是第五號交響曲《命運》第一樂章的四個音符。

06. 不朽的戀人
貝多芬曾寫情書給某個不為人知的女人。

07. 三十二首鋼琴奏鳴曲
跟鋼琴一起進化的「鋼琴新約聖經」。

08. 九首交響曲
自寫完遺書後創作的第三號交響曲《英雄》起，時長變長且規模龐大。

09. 《日誌本》
再也聽不到聲音的貝多芬從四十八歲起的對話紀錄。

10. 最後的弦樂四重奏
晚年創作的六首弦樂四重奏，唱出貝多芬的內心世界。

貝多芬必聽名曲

01. 升 C 小調第十四號鋼琴奏鳴曲《月光》，Op.27-2，第一樂章

02. 第八號鋼琴奏鳴曲《悲愴》，第一樂章、第二樂章

03. A 小調第二十五號小品《給愛麗絲》

04. 《溫柔的愛》，WoO123〈我愛你〉

05. G 大調小步舞曲，WoO10-2

06. 第五號鋼琴協奏曲《皇帝》，Op.73，第二樂章

07. 第二號 F 大調小提琴及管弦樂團浪漫曲，Op.50

08. 《阿德萊德》，Op.46

09. G 大調隨想輪旋曲《丟失一分錢的憤怒》，Op.129

10. 單簧管三重奏《街頭之歌》，Op.11，第三樂章

11. 《致遠方的愛人》，Op.98, 1.〈我坐在山丘上遠眺〉

12. 中提琴及大提琴二重奏《請務必戴兩副眼鏡》，WoO32

13. 第二十三號鋼琴奏鳴曲《熱情》，Op.57，第一樂章、第三樂章

14. 《吻》，Op.128

15. C 小調第五號交響曲《命運》，Op.67，第一樂章、第二樂章

16. 第七號弦樂四重奏《拉茲莫夫斯基》，Op.59-1，第三樂章

17. A 大調第七號交響曲，Op.92，第二樂章

18. 第七號鋼琴三重奏《大公》，Op.97，第一樂章

19. 第十三號弦樂四重奏，Op.130，第五樂章，〈抒情歌謠〉

20. C 大調三重協奏曲，Op.56，第一樂章

21. 第九號小提琴奏鳴曲《克羅采》，Op.47，第一樂章、第三樂章

貝多芬必聽名曲

22. A 大調第三號大提琴奏鳴曲，Op.69，第二樂章

23. C 小調第三號鋼琴協奏曲，Op.37，第一樂章

24. 第三號交響曲《英雄》，Op.55，第一樂章、第四樂章

25. 第十七號鋼琴奏鳴曲《暴風雨》，Op.31-2，第一樂章、第三樂章

26. 歌劇《費德里奧》，Op.72，〈序曲〉

27. 第六號交響曲《田園》（*Pastoral*），Op.68，第一樂章

28. 鋼琴三重奏《幽靈》，Op.70-1，第一樂章

29. 《艾格蒙序曲》，Op.84

30. 弦樂四重奏，Op.104，第一樂章

31. E 大調第三十號鋼琴奏鳴曲，Op.109，第三樂章

32. D 小調第九號交響曲《合唱》，Op.125，第四樂章

33. 升 C 小調第十四號弦樂四重奏，Op.131，第七樂章

34. A 小調第十五號弦樂四重奏，Op.132，第三樂章，〈疾病痊癒者對神感謝之歌〉

35. 第十六號弦樂四重奏，Op.135，第四樂章〈困難的抉擇〉

36. 弦樂四重奏《大賦格》，Op.133

Niccolo
Paganini

帕格尼尼

1782-1840

外傳

天使與魔鬼
小提琴家帕格尼尼

某個男子拿著小提琴和拐杖走上舞台，開始用拐杖拉小提琴。獨特的表演令聽眾發出歡呼聲。尼可羅・帕格尼尼（Niccolò Paganin），這個名字跟小提琴有著密不可分的關係，有許多關於帕格尼尼的異想天開的演奏插曲。他的人生也很奇妙，不輸他的演奏。他就像在四根琴弦之間跳躍，活在生與死、光榮與墜落、稱讚與批評、幸運與倒楣、喝采與嘲諷之間。現在來一窺曠世天才小提琴家帕格尼尼的瘋狂與熱情吧。

 《威尼斯狂歡節》（*Carnevale di Venezia*）變奏曲，Op.10

以莫札特為標竿
跟風的父親

1782年10月27日，帕格尼尼出生於義大利港口城市熱那亞。喜歡演奏曼陀林的父親在港口經營一家小店。帕格尼尼四歲時，生過一場全身癱瘓的大病。全家人還以為他死了，為他穿上壽衣，幸好那一刻帕格尼尼的手指動了，才免於被活埋。

父親教死而復生的兒子演奏曼陀林，七歲就讓他拿起小提琴。帕格尼尼學琴的同時，創作了小提琴奏鳴曲。父親看兒子擁有非凡的才華，為了讓他當一名成功的音樂家，要求他苦練琴藝。對練習情況不滿意的話，還會讓帕格尼尼挨餓。而且就像莫札特的父親負責兒子的教育和宣傳那般，帕格尼尼的父親也親自到處替兒子找老師。

十一歲出道的帕格尼尼遇到賈科摩・柯斯塔（Giacomo

Costa）老師。柯斯塔又把他送到羅拉（Alessandro Rolla）那邊，但是帕格尼尼一經過指導，很快就超越老師。他向費爾迪南多‧帕約爾（Ferdinando Paer）、卡斯帕洛‧吉雷蒂（Gasparo Ghiretti）等多位老師學習小提琴和作曲。此後，父子倆在義大利多座城市巡演，在這種情況下，帕格尼尼仍然每天苦練十小時以上，基於自己領悟的小提琴技巧，完成《二十四首隨想曲》（24 Caprices）。但是從小被父親高壓管束的帕格尼尼，一直在等擺脫父親的機會到來。

第二十四號隨想曲，Op.1

♪ ♫ **懂樂必懂** ♪ ♫

《二十四首隨想曲》

幾乎網羅所有小提琴必備技巧的二十四首練習曲集。無伴奏，僅由小提琴演奏，因此可以充分學習到小提琴技巧，又可以拿來評估琴藝，因此是主修小提琴的人必經的關卡。此後，李斯特、舒曼、布拉姆斯、拉赫曼尼諾夫等作曲家，從第二十四號隨想曲獲得靈感，創作相關作品。

花花公子
打牌

　　帕格尼尼假藉要參加在盧卡（Lucca）舉辦的慶典，終於跨

出家門。過去的他受到約束，為了彌補被壓抑的童年，卻因此誤入歧途。帕格尼尼享受著突如其來的自由，沉迷於打牌。即使是一口氣失去相當於演奏會收入的巨款，仍然深陷在賭博中。再加上外貌清秀，人氣很高的帕格尼尼沉溺於跟女人的膚淺關係，最後還失去小提琴。憑藉天賦和努力，年紀輕輕就體驗到的成功代價其實很大。

就在此時，某個富商出借瓜奈里琴給帕格尼尼，被他的演奏打動，奇蹟般地乾脆贈琴予他，並說這把琴的主人不是自己，而是帕格尼尼。這把小提琴的聲音特別大，因此又被稱為「加農砲」。帕格尼尼身體虛弱，聲音相對小，這把琴對他而言是必要的同伴。帕格尼尼一輩子珍藏著瓜奈里加農砲。因為這件事，帕格尼尼鄙夷賭博，並發誓再也不要玩牌，但是他真的戒得了打牌嗎？

拿破崙的妹妹
小提琴高手

後來，帕格尼尼終於被任命為盧卡共和國宮廷的第一小提琴手，但拿破崙的妹妹埃莉薩·波拿巴（Elisa Bonaparte）是盧卡的統治者，而帕格尼尼被困在她的麾下。埃莉薩是個專制君主，為帕格尼尼的小提琴演奏瘋狂，神魂顛倒。為了把帕格尼尼留在身邊，任命他擔任相當於保鑣的直屬近衛隊隊長，獨佔帕格尼尼。而且為了預防他對其他女人有想法，幾乎將他軟禁起來。

帕格尼尼任職埃莉薩的宮廷樂師，埋頭研究小提琴演奏方法

的時候，說他是魔鬼的荒誕謠言傳了開來。另一方面，埃莉薩委託他作曲，慶祝哥哥拿破崙的生日。就這樣，誕生的作品正是只用G弦演奏的《拿破崙奏鳴曲》。

此外，帕格尼尼在路易吉・鮑凱里尼（Luigi Rodolfo Boccherini）的故鄉時，深陷於吉他的魅力，開始練吉他。他很喜歡吉他，稱之為「永遠的朋友」，但是不管怎麼練，吉他的彈奏實力都沒辦法達到小提琴的水準，因此他只是獨自作樂，不彈給別人聽。帕格尼尼從鮑凱里尼的《吉他五重奏》中獲得靈感，創作多首吉他曲，例如《吉他四重奏》、《吉他獨奏曲》和三十六首《小提琴與吉他奏鳴曲》等。

小提琴奏鳴曲《拿破崙》（*Sonata Napoleone*），MS5

兩年後，帕格尼尼跟著成為托斯卡納女大公的埃莉薩前往佛羅倫斯，最終獨立出來。包含米蘭史卡拉歌劇院在內，二十幾歲的帕格尼尼在義大利到處巡演了二十年之久，聲名遠播。尤其是在義大利跟作曲家賈科莫・梅耶貝爾（Giacomo Meyerbeer）和羅西尼成為好友。帕格尼尼留下的多首演奏曲，主要是這個時期在義大利創作出來的。羅西尼、葛塔諾・董尼采第（Gaetano Donizetti）的義大利歌劇旋律，隨著帕格尼尼的琴弓，重獲新生。

改編自羅西尼歌劇的《摩西主題變奏曲》，MS23

心肝寶貝兒子
帕格尼尼現象

　　四十歲的帕格尼尼和表演遇到的歌手安東妮亞・碧安琪（Antonia Bianchi）墜入愛河。兩人一起巡演，有了孩子。四十歲的帕格尼尼終於當爸爸了。對於較晚才出生的寶貝兒子阿奇勒・帕格尼尼（Achille Ciro Alessandro Paganini），帕格尼尼可以說是捧在手裡怕摔了，含在嘴裡怕化了。莫札特十四歲時獲頒的金馬刺教宗騎士團勳章，教宗良十二世（Leo PP. XII）也授予同樣的勳章和騎士爵位給四十五歲時在義大利享有最高聲望的帕格尼尼。

　　帕格尼尼下定決心要走出義大利，展開歐洲巡演。這個年紀才開始歐洲巡演似乎有點晚了，對吧？妻子在維也納離他而去後，跟兒子相依為命的帕格尼尼，就像自己父親做過的那樣，無論去哪都帶著兒子。還不到七歲的兒子已經能流利說義大利語、法語和德語，幫忙父親口譯。為了在旅途中也能給兒子宛如自家的溫馨感，帕格尼尼不住旅館，而是住在民宿。後來為了把兒子塑造成貴族，帕格尼尼為貴族拉琴，討他們的歡心。經過嘔心瀝血的努力，阿奇勒最後獲得了男爵爵位。

　　帕格尼尼與其說是進化，更是一種現象。
　　——伊夫里・吉特利斯（Ivry Gitlis）

　　《華沙奏鳴曲》（*Sonata Varsavia*），MS57

耀眼的歐洲巡演
帕格尼尼風格

　　帕格尼尼年少輕狂，享受放縱生活，結果四十歲時被診斷出梅毒，得用水銀和鴉片進行治療，遭受多種併發症的折磨。四十六歲左右，他已經是個藥罐子了。

　　即便如此，帕格尼尼還是展開從維也納出發的歐洲巡迴，幾乎走遍每個國家。全歐洲震驚於他的演奏，尤其是維也納流行起帕格尼尼風格的帽子、手套、皮鞋，乃至髮型，又被稱為「a la paganini」的帕格尼尼風格轟動一時。

　　舒伯特也親眼欣賞了在維也納舉行的帕格尼尼公演。帕格尼尼在奧地利皇帝面前演奏海頓的《帝皇頌》。一場表演賺進兩千法郎，約現在的新台幣兩百四十萬元。但是紅透半邊天的帕格尼尼和安東妮亞在維也納關係決裂，安東妮雅摔壞帕格尼尼的小提琴，揚長而去，兩人就這樣分手了。

　　另一方面，在萊比錫的時候，帕格尼尼登門拜訪孟德爾頌，在漢堡見到詩人海因里希・海涅（Heinrich Heine），在華沙遇到蕭邦和他的老師約傑夫・艾斯納（Josef Elsner）並題獻《華沙奏鳴曲》。緊接著在巴黎的演奏會上，李斯特為他的演奏激動得流淚，還說「我要成為鋼琴界的帕格尼尼」。影響李斯特人生的帕格尼尼也去了英國，靠一把琴弓，坐擁龐大的財產，但是接二連三的巡演也讓他的健康情況惡化。

我死也比不上帕格尼尼的演奏，但我會成為鋼琴界的帕格尼尼。

——李斯特

即使聲音消失，名字也會千古流傳。

——節錄自於維也納授予的名譽勳章

 《無窮動》（*Moto Perpetuo*），Op.11, MS66

以表演技巧武裝的
小提琴炫技

帕格尼尼在巴黎表演了《無窮動》（意為持續快速地）。此曲必須在一百八十三秒內，拉奏兩千兩百四十二個音符，也就是每秒拉十二個音的極快曲子。帕格尼尼看起來很像拿著弓的魔法師，對吧？他有時也會爬到鋼琴上面演奏。

除了這類表演技巧，帕格尼尼還會用觀眾意想不到的個人技巧來武裝自己。他會滑稽地表現驢子、狗、雞、黃鸝等農場常見的動物叫聲，或是故意斷弦只剩一條琴弦，有驚無險地演奏，炫耀技巧，令聽眾激動不已。目擊獨特演奏場面的聽眾口耳相傳，關於他的表演傳聞迅速傳開。演奏會現場總是擠滿前來目睹他風采的人們。雖然他的演奏會門票很貴，但人們為了看他拉琴，心甘情願地打開錢包。

第二號小提琴協奏曲，Op.7, MS48，第三樂章〈鐘〉（La campanella）

　　多虧手指特別修長和關節柔軟，帕格尼尼可以單手自由地橫跨四個八度。在技巧方面，他的想像力也很豐富，苦思或發展出他人望塵莫及、華麗卻艱澀的演奏技巧，任誰也模仿不來。帕格尼尼自創五花八門的創新技巧，例如用連續的泛音描繪口哨聲，使用手會拉到抽筋的顫音，以奇怪的方式運弓導致弓毛起火，或是雙音（如和音般同時演奏兩、三個音的演奏方法）和雙顫音等。雖然這些技巧對帕格尼尼來說不是很難，對一般小提琴家來說卻如同拷問。

　　帕格尼尼很喜歡即興演奏，通常都是演奏炫耀自己過人之處的曲子。

　　此外，帕格尼尼研發出更豐富的樂器音色。他也是聲音的魔法師，在《愛的二重奏》中用小提琴描繪戀人的嘆息聲。他確立了近代小提琴演奏方法，並對後來的弦樂器演奏家影響深遠。

隨想曲，MS25，第五號

　　除非帕格尼尼是「超脫人類境界的非凡存在」，否則實在無法解釋他的演奏。四處謠傳帕格尼尼為了獲得小提琴演奏實力，把靈魂賣給魔鬼，他的獨特外貌和傾向隱居的個性也推波助瀾了不少。帕格尼尼給人留下與眾不同的印象，骨瘦如柴，一臉蒼白

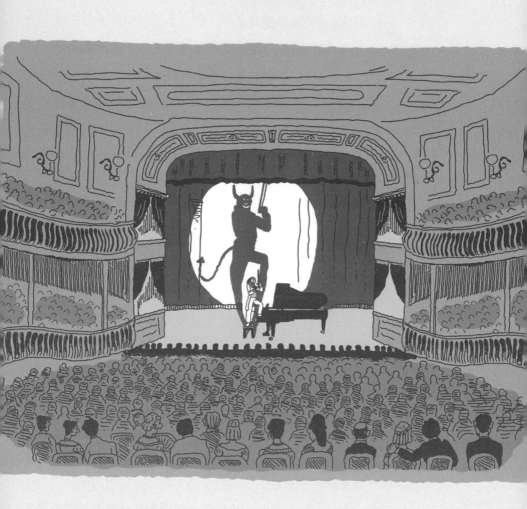

消瘦，隨意披著一頭黑色捲髮。在漢堡表演時，見到他的詩人海涅如此形容對他的第一印象：

「拿著小提琴的吸血鬼，宛如死屍的臉，佈滿天賦和苦惱留下不可磨滅的痕跡。」

此外，帕格尼尼在小提琴的極高音音域發出來的聲音聽起來宛如惡魔的嘲笑。再加上他有社交恐懼症，不敢與人四目相交，演奏一結束就窩在住處不出來，更添幾分神祕感。一切都跟說他是魔鬼的謠言吻合。

演奏方法是祕密
帕格尼尼賭場

帕格尼尼結束六年的巡演回到帕瑪（Parma），但因為喉嚨結節的關係，幾乎失去說話聲，沒有兒子阿奇勒幫忙口譯就無法對話。帕格尼尼為了保密演奏方法，不願意出版樂譜，想買也買不到，所以常常發生抄寫員在表演途中，坐在台下偷抄樂譜的情況。結束巡迴，定居於帕瑪別墅，帕格尼尼只教極少數的學生拉琴。這也是因為他怕演奏祕訣外流。帕格尼尼成為拿破崙的第二任妻子瑪麗‧路易絲（Maria Luise）帕瑪女大公的宮廷樂團團長，也曾題獻奏鳴曲給她，但是未能成功晉升為宮廷樂長，十分灰心。

後來有人找帕格尼尼一起投資巴黎的賭場。雖說是賭場，但它是一種設有音樂廳和圖書館的複合文化空間。這個地方就叫做「帕格尼尼賭場」。帕格尼尼決定以音樂總監的身分參與投資，

並前往巴黎。縱橫歐洲的帕格尼尼不再到處遊走，而是定居藝術之都巴黎，野心勃勃地想要聚集有教養的階層，涵蓋各種藝術文化。但其他投資人蓋賭場，是想利用幾年前席捲巴黎的帕格尼尼的名聲，不過是提供高級公寓，討他歡心而已。

 D大調如歌，MS109

　　帕格尼尼在巴黎結識青年艾克托・白遼士（Hector Louis Berlioz），尤其被他的《幻想交響曲》（*Symphonie Fantastique*）深深感動，帕格尼尼一拿到史特拉底瓦里琴，就委託白遼士創作中提琴演奏曲。白遼士很高興收到最棒的炫技家帕格尼尼的邀請，創作了包含中提琴獨奏的交響曲《哈洛德在義大利》（*Harold en Italie*）。幾年後，為了賭場事業來到巴黎的帕格尼尼聽到那首曲子，大為感動，讚賞白遼士是「貝多芬的繼承人」，並且贊助兩萬法郎的巨款給生活貧苦的白遼士。帕格尼尼給他簽了自己名字的法國產吉他，而白遼士也在上面署名，珍視為兩人的友誼。

　　另一方面，身體虛弱的帕格尼尼一次也沒能在賭場演奏過，而賭場的營業執照又沒有核發下來，不到兩個月就被迫關門。負債累累的賭場以違反契約起訴帕格尼尼，法院宣判帕格尼尼應支付五萬法郎的賠償金和十年有期徒刑。

樂器王帕格尼尼

帕格尼尼擁有多把優良的樂器。除了他十幾歲時獲贈的 1742 年瓜奈里加農砲，他還擁有 1600 年安東尼奧 · 阿瑪蒂（Antonio Amati）、1657 年尼古拉 · 阿瑪蒂、1680 年史特拉底瓦里等十一把小提琴、1707 年史特拉底瓦里中提琴、四把大提琴和多把吉他。他始終沒有賣掉心愛的吉他，陪伴他到死。

小提琴與吉他奏鳴曲，Op.3, MS27，E大調第六號第一樂章

> 我要將我的靈魂小提琴永遠贈予熱那亞。
>
> ——帕格尼尼遺言

大師之死
音樂的安慰

　　持續的法庭攻防戰使帕格尼尼的健康惡化，為了休息，他離開巴黎，途經馬賽，抵達尼斯。1840年，尼斯主教派司鐸要為帕格尼尼舉行告解聖事，但自認為離死期還遠的帕格尼尼拒絕了。不過，就在一個禮拜後的1840年5月27日，司鐸還沒抵達，五十七歲的帕格尼尼就內出血過世，當時兒子阿奇勒也在身邊。另一方面，因為帕格尼尼的善意而擺脫貧困的白遼士創作戲劇交

響曲《羅密歐與朱麗葉》，要獻給帕格尼尼，但他早已辭世。

　　帕格尼尼留了一千兩百法郎給安東妮亞，並設立信託，贈予年幼的阿奇勒高達兩百五十萬法郎的遺產。帕格尼尼感到辛苦的時候，就會用小提琴演奏貝多芬的《彌撒曲》，獲得安慰。按照他的遺言，他從十幾歲就非常愛惜的瓜奈里加農砲目前由義大利熱那亞市政府保管。

♪ ♫ **懂樂細節** ♪ ♫

帕格尼尼小提琴大賽

1954 年於帕格尼尼的故鄉熱那亞創設的國際小提琴大賽，每五年舉辦一次。當屆冠軍享有特惠，可以試用熱那亞市政府保管的瓜奈里加農砲。

我只思念你
我的愛人

　　流傳後世的帕格尼尼負面謠言，千奇百怪，例如有人說，帕格尼尼跟某個貴族夫人在城堡同居，將其殺害，拿她的腸子做成琴弦，拉奏小提琴。「魔鬼」這個頭銜跟了帕格尼尼一輩子，死後仍然深受其害。教會禁止沒有進行告解聖事的帕格尼尼埋在墓園裡。帕格尼尼雖然留下遺囑，請人把他埋在故鄉的教會，但他的屍體在經過防腐處理後，至少換了四次埋葬地點，四年後才移

到熱那亞。在帕格尼尼去世三十六年後，五十歲的阿奇勒將他繼承來的土地和現金捐給教會，帕格尼尼才終於安葬在帕瑪的教會墓園裡。

帕格尼尼讓「炫技家」這個詞在十九世紀的歐洲廣為流行，該詞指稱擁有精湛技巧的名人演奏家。人稱「魔鬼小提琴家」、「小提琴之神」的帕格尼尼，是所到之處引起話題的超級巨星。傳聞他把靈魂賣給魔鬼，換取小提琴演奏能力，再加上他的驚人演奏實力，坊間流傳著數不清的「未經證實」的謠言。在音樂史上沒人敢稱第一的「魔鬼行銷」，使得藝術家帕格尼尼達到「魔鬼般的境界」，給人留下「真正的魔鬼」的印象。

電影《春天交響曲》（*Spring Symphony*）和《魔鬼琴聲帕格尼尼》（*The Devil's Violinist*）分別由基頓・克萊曼（Gidon Kremer）和大衛・蓋瑞（David Garrett）飾演帕格尼尼，他們的演技和實際演奏讓我們了解到帕格尼尼的一生。帕格尼尼雖然是為窮人捐輸的天使般小提琴家，但兩百年後的現在，仍然有人拿「魔鬼」這個修飾詞來消費他。

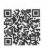 〈我只思念你，我的愛人〉（Io Ti Penso Amore）

翻滾浪濤上日光耀眼時
寂靜湖畔邊月光朦朧時
我只感覺得到你，親愛的
雖然遙不可及

但我身邊唯獨只能聽到你的呼吸聲

那份愛在這裡，在我心裡

——電影《魔鬼琴聲帕格尼尼》中改編第四號小提琴協奏曲第二樂

章之歌曲

結語

邁向無法觸及的
歡喜瞬間

近來，古典樂比任何時期都還要受歡迎，全是多虧了前人藝術家付出極大努力，我們才能享有現在的古典樂。最讓人感激的是，現在這一刻仍有許多人熱愛古典樂。如同我無法想像沒有音樂的人生，少了古典樂的音樂也無法存在。

繼【浪漫樂派】之後，我執筆創作【古典樂派】，明白到人類有多偉大，在有限的人生中活下去的真心有多麼寶貴。就算我們最後會消失，化為宇宙的塵埃，如果能在還活著會呼吸的時候，把人生的每個瞬間吸收為自己所有，如果我們可以付出一切……那麼，無論別人說什麼，都可以過上沒有遺憾的人生吧？

若是揭開偉大藝術家作品的面紗，就會發現他們的人生有多麼痛苦。「活著」是一件美麗又悲傷的事，苦難是永無止盡的。而且，這一切也絕非永恆不變。韋瓦第寫出震撼舞台的響亮詠嘆調，卻因為天生孱弱，無法成為正式的司鐸。在音樂史上生活最勤奮正直的巴哈是老菸槍，而且用眼過度，導致失明。不僅擁有音樂天賦，還天生有生意頭腦的韓德爾在創作偉大的《彌賽亞》之前，屢次破產。海頓在當時相當長壽，於穩定的職場供職，還享譽國外，但他一輩子都沒能擺脫僕人的身分。度過多采多姿童年的莫札特，晚年卻債台高築，悲慘地結束一生。貝多芬雖然克

服所有障礙，成為屹立不搖的真正英雄，卻因為家務事，孤獨度過晚年。

　　這些偉大藝術家將人生變成他們自己的作品，此刻仍有人在練習室孤軍奮戰，一個一個精心打磨他們譜寫出來的音符。我們不能隨意判斷他人的人生，也不能輕率做出評價。我們和那些藝術家同樣都是人類，只是每個人的痛苦和悲傷形態都不一樣。生活艱難，我們人生中的快樂和幸福轉瞬即逝。希望各位可以透過音樂減輕痛苦和苦難，獲得安慰和鼓勵，享受意外的人生喜悅。也期望這本書對許多人來說，會是找到那份喜悅的線索。

　　超越苦難，走向歡喜。

説故事的古典音樂導聆【古典樂派】

鋼琴家帶你入門 200 首名曲，聽懂巴哈到貝多芬的光明與黑暗

클래식이 알고 싶다 : 고전의 전당 편
(IT'S TIME FOR CLASSICAL MUSIC: CLASSICAL MUSIC CENTER)
Copyright © 2022 by 안인모 (An Inmo , 安仁模)
All rights reserved.
Complex Chinese Copyright © 2024 by UNI-BOOKS
Complex Chinese translation Copyright is arranged with Wisdom House, Inc.
through Eric Yang Agency

作　　者	安仁模（안인모 / An Inmo）
插　　畫	崔光烈（최광렬 / Choi Kwang Ryul）
譯　　者	林芳如
封面設計	白日設計
內頁構成	詹淑娟
文字編輯	溫智儀
執行編輯	柯欣妤
校　　對	吳小微
行銷企劃	蔡佳妘
業務發行	王綏晨、邱紹溢、劉文雅
主　　編	柯欣妤
副總編輯	詹雅蘭
總編輯	葛雅茜
發行人	蘇拾平

出版	原點出版 Uni-Books
	Facebook: Uni-Books 原點出版
	Email: uni-books@andbooks.com.tw
	新北市 231030 新店區北新路三段 207-3 號 5 樓
	電話：（02）8913-1005 傳真：（02）8913-1056
發行	大雁出版基地
	新北市 231030 新店區北新路三段 207-3 號 5 樓
	24 小時傳真服務 （02）8913-1056
	讀者服務信箱 Email: andbooks@andbooks.com.tw
	劃撥帳號：19983379
	戶名：大雁文化事業股份有限公司

初版一刷	2024 年 4 月
初版二刷	2024 年 8 月
定價	480 元

ISBN 978-626-7338-81-0（平裝）
ISBN 978-626-7338-87-2（EPUB）
版權所有 · 翻印必究（Printed in Taiwan）
缺頁或破損請寄回更換
大雁出版基地官網：www.andbooks.com.tw

國家圖書館出版品預行編目 (CIP) 資料

説故事的古典音樂導聆【古典樂派】
/ 安仁模著 . -- 初版 . -- 新北市 : 原點出
版 : 大雁文化事業股份有限公司發行 ,
2024.04
304 面 ; 14.8×21 公分
ISBN 978-626-7338-81-0(平裝)

1.CST: 音樂史 2.CST: 古典樂派
3.CST: 音樂家 4.CST: 傳記

910.99　　　　　　　113002045